電影問題

——性・暴力・電檢——

問題電影

蔡登山 編著

廿年一覺迷電影──我的意外旅程（新序）

蔡登山

我學的是中文，但卻在電影圈工作二十餘年。朋友們大都不能相信，對我而言也可說是「意外的旅程」（取加拿大名導演艾騰伊格言的電影《Felicia's Journey》的中文譯名）。但後來想想還是有些因緣的，早在上大學時，我從南部鄉下來到台北，那時父親已在台北最著名的電影院──國賓戲院擔任經理的職務。我在鄉下是沒有電影院的，偶而晚上在廣場上有放映露天電影，但都是一些陳舊的國語影片，自然引不起我的興趣。而一到台北西門町如此設備一流、聲光音響俱佳，放映的又是最新的外國影片，我當然是趨之若鶩，欲罷不能，幾乎每檔的影片都來看。看過西洋片後，我也看國語片，當時在國賓戲院的斜對面有家大世界戲院（早已拆除，現在是星聚點ＫＴＶ）專映香港邵氏公司的影片，還有兒童戲院（現已改建為峨眉立體停車場）專映一些台灣自己拍攝的國片，都是我經常光顧流連的地方。

但看得最多的還是在淡水的光復戲院，當時我唸的是淡江文理學院（後改名為淡江大學）學校

就在淡水，除了地利之便，光復戲院還是家父與人合夥經營的戲院，它是接映台北市下檔的電影，幾乎是三天，長則一星期就換檔，因此一年下來我看了百來部的電影。

加上星期假日會到西門町去補充一些我在淡水看不到的電影，因此大學四年間除了一些太爛的影片外，不管中、西片，大多數上映的電影我都看過。

電影看多了，自然有所心得，一群朋友（幾乎都是跟著我看免費電影的班上同學）開始討論起電影，尤其是後來跟我住同寢室的鄭姓學弟，對電影更是一頭熱，他甚至萌生要拍電影的念頭，因為當時新聞局有舉辦「金穗」獎，實驗短片若獲獎，是有獎金的。到了大四，班上的同學都忙著未來教書而做準備。我則忙於準備考中文研究所，但由於師承派別的不同，我在《文字學》及專書《楚辭》兩門科目，考得並不理想，在百餘位應考生中，成績排名第七，而只錄取五名，我算是備取，得等有人放棄不唸，才能補上。我左等右等，等不到，於是只得當兵去了。但當時我太自信可以考上研究所，所以根本放棄預備軍官的考試，因為當時的規定，研究所畢業不用再考試，服役時自然是預備軍官。這下我兩頭落空，班上的男同學幾乎都服了預備軍官役，我卻去當二等大頭兵。

軍中的近兩年，把我唸研究所的雄心壯志和美好的電影夢，完全摧毀殆盡。

每天在「立正」、「稍息」的號令中，我的電影夢和再繼續唸書的念頭完全「淡出」（fade out）了。但沒想到退伍後，在無法教書之餘（因沒有修教育學分及沒有參加國中教師「甄試」），我又回到電影圈。

那是因為家父跟友人投資拍攝一部武俠動作片，他們要發行這部影片，要我去幫忙。我先前喜歡看電影那是一回事，現在是要行銷電影，這我可說是完全外行，於是我從最基層管理片庫的小弟做起，每天在那裡發放劇照、海報給各大戲院，還有管理電影的拷貝。接著我花了一些時間，弄懂發行影片的各個環節。一部電影從製作完成到要戲院上映，這其間需要宣傳企畫。而這工作還相當重要，它經常關乎一部電影的成敗，我們常常看到一部電影「叫好而不叫座」，那歸根究底是它的宣傳工作沒做好。

基於此，我深入思索電影的宣傳企畫，漸有所得，於是我決定成立一個工作室，專門幫同行的電影公司做影片的宣傳企畫工作。當時的電影公司，尤其是華商（相對於美國的八大公司，他們通稱為美商），規模都不大，幾乎沒有一家公司有專業的宣傳人員，於是當他們有影片要上映時，就找到當時的「發稿」（幫他們在報紙刊登電影廣告）人員來幫忙他們做廣告，按部計酬。這約莫十來個人員，有的擔任這項工作已經很長的一段時間，對於不同性質的影片，他們卻是用相同的模式去包裝，相同的「起承轉合」的宣傳手法，自然難以引起觀眾的興趣。

我明乎此決定從影片的片名（當時做的都是西片）起，到海報設計，宣傳文案的擬定，甚至電視廣告片的剪接，做出整體的設計，而且讓它們相得益彰。這時出身中文系的我，在文案的擬定上自然能別出心裁，而且創意十足；加上我四五年間大量的觀影經驗，對畫面鏡頭的敏感，使我在剪接電影廣告CF時，犀利而明快，一語中的。

說到西片的中文譯名，有的直譯就可以。但大多數是無法直譯的，所以您必須重新想一個中文片名。這片名要取得好，甚至也要跟著時代的脈動，我常見有些片商的取片名忽略了這個因素，因此取的片名過於老化，略似於三四〇年代的「卿本佳人」、「姜似朝陽又照君」的調調，美則美矣，但有些脫離時代，自然難引起觀眾的共鳴。片名雖不一定要達到「語不驚人死不休」，但絕對要有創意、要有新意。像導演James Ivory改編E.M.福斯特小說的《A Room With A View》，此地譯名為《窗外有藍天》及福斯特的另一小說《Howards End》譯名為《此情可問天》都是此中翹楚。試想《Howards End》若直譯成「霍華莊園」，無法點出劇情，那將遜色多多。另外名導演葛斯范桑（Gus Van Sant）的電影《My Own Private Idaho》，它是一部男同性戀的影片，我把它取名為《男人的一半還是男人》，可說是神來之筆。當時我剛好看了張賢亮的小說《男人的一半是女人》，改了兩個字，卻有畫龍點睛之妙。

片名取得好，將是票房成功的一半。因此用字不能晦澀，也不能低俗。要能抓住觀眾的心，而且要容易記得住。但英國大導演彼得格林納威（Peter Greenaway）的電影《The Cook, The Thief, His Wife & Her Lover》是個例外，當時我則主張直譯為《廚師、大盜、他的太太和她的情人》，片名長達十三個字，幾乎所有的觀眾都記不住，但就因其記不住才印象深刻，這也是反其道而行。當然這也要有其他的條件來配合，否則就太冒險了。《廚師、大盜》這部片子因有些血腥裸露的畫面，在新聞局檢查時曾幾度遭到禁演的命運，我找了媒體、影評人試片，藉由輿論的壓力，終於敗部復

活，搶救了一部精彩的影片，改列為限制級剪輯通過，但我不讓電檢處修剪，最後以「噴霧」（馬賽克）處理，就這樣幾經波折，在報紙媒體上已鬧得沸沸揚揚，名氣早已廣為大家所熟悉，儘管無法說出正確的片名，但大家都知道那一部影片。

說到與新聞局抗爭，我有極為豐富的經驗。當年的電檢人員，都是公務人員出身，屬於電影專業人員占極少數，而他們年齡又偏高，對於時代潮流有些脫節，對於電影藝術、表現手法的認知，也無法與時俱進，因此常常做出一些荒誕不經的判斷。對此我是絕不妥協而據理力爭，經常把他們攪得頭痛不已，因此他們稱我是電影界的「刁民」。「予豈好辯哉，予不得已也！」對於片商投資動輒百萬美元的影片，在他們一聲號令下不是禁演，就是修剪，把整部影片搞得支離破碎，試想片商的成本如何回收呢？還有更荒唐的是影片內容沒有問題，但片名有問題，若不改名則不予以核發准演執照，換言之，您還是不能上映。至於片名不妥，那完全是他們的自由心證。例如有部影片，名為《突破25馬赫》（Space Camp），但電檢委員有意見，他認為「馬赫」是「馬克思加赫魯雪夫」，這在那個時候還得了，那能演呢？於是我們只能抱著辭典去向他解釋：「馬赫（Mach number）是表示速度的量詞，一般用於飛機、火箭等航空太飛行器，就好像馬力之用於汽車，一馬赫即一倍音速。」這些電檢委員頑固如此，可見一斑。另外還有美國名導演伍迪艾倫（Woody Allen）的影片《Mighty Aphrodite》，當時由我任職的春暉影片公司所引進，那是一部提名奧斯卡金像獎的影片，當時外電報導時都把片名譯為《強力春藥》，我們也跟著沿用，並且大作宣傳，沒

想到要上映之前准演執照發不出來，影片內容沒有問題，問題出在片名，電檢委員認為「強力春藥」，事涉「穢淫穢盜，有違善良風俗」，我一再跟他解釋「強力春藥」只不過是個比擬的形容詞，就如同我們常說「權力是一種春藥」一般，影片是部喜劇片，談的又非關情色，實在擔不起「穢淫穢盜，有違善良風俗」的罪名。但任我如何苦口婆心地「曉以大義」，電檢委員依舊死守條文，頑石不點頭。眼看廣告都做了，上映的檔期也一延再延，再僵在那裡，勢必損失慘重，因此我只好妥協，同意更改片名。我想了幾天提出《非強力春藥》的片名，電檢委員有點傻眼，但我解釋給他聽所謂「非」，就是「不是」的意思。我還舉了「肥皂」和「非肥皂」是兩種不同的東西為例，來證明《非強力春藥》已「不是」《強力春藥》，自然可以使用。沒想到電檢委員居然被我說動，我的「朝三暮四」與「暮四朝三」的說詞，在此發揮作用，心中不無雀躍。而這個改名風波也見諸於報章，無疑地幫影片大大地宣傳一下，造就了伍迪艾倫在台灣發行的影片的最高票房紀錄，不能不說是「失之桑榆，收之東隅」了。

電檢委員最惹人爭議的還是他們手握生殺大權，動不動要修剪影片，甚至禁演。當時雖然已有分級制了，但是「限制級」中還是規定不能裸露「第三點」及猥褻的畫面。但這個規定後來被我突破了，起因是當時春暉影片公司引進了澳洲女導演珍康萍（Jane Campion）的《鋼琴師和她的情人》（The Piano），該影片在一九九三年五月的坎城影展上，和陳凱歌執導的《霸王別姬》並列金棕櫚獎最佳影片。春暉在該影片尚未參展前即已買下版權，在獲獎後馬上進片申請檢查，準備上

映。但電檢委員認為片中男主角哈維凱托（Harvey Keitel）光著身子「遛鳥」的畫面必須修剪，我們則堅持絕不修剪亦不噴霧，電檢委員緊緊抱著「法條」說若不就範時，只有禁演一途。我們這時也被激怒了，就放手一搏，讓他禁演吧。這時報紙媒體、影評人大為譁然，一部獲得坎城影展最佳影片的傑作，在台灣卻要禁演。新聞局抵擋不住排山而來的輿論壓力，於是找社會人士來審片，但其中安排了許多衛道人士，我到場說明該裸露畫面絕非猥藝，為保持藝術的完整性，是絕不可刪剪的。慷慨陳詞，最後以一票之差，贏得勝利。而此時新聞局卻騎虎難下，為了自圓其說，只得被迫增列條款，於是就有後來的「凡是獲得世界五大影展（奧斯卡、坎城、威尼斯、柏林、東京）之最佳影片，得以裸露第三點」的規定。這也是前幾年李安導演的電影《色戒》，可以一刀未剪，毫無爭議地過關，因為該片是榮獲威尼斯影展的最佳影片，是可以援引該條款的。

我在電影圈工作二十餘年，前十年和鄭姓學弟共組一個工作室，其實主要是我們兩人外加一個小妹而已，當時除了幫電影公司做宣傳企畫外，還幫電視台寫單元劇的劇本。另外為了充實電影理論及影史知識，我幾乎讀遍當時已出版的電影翻譯書籍，除此而外一有時間就泡在剛成立不久的電影圖書館，看一些影史上的經典名片，像蘇聯名導演愛森斯坦的《戰艦波特金號》、《十月》；瑞典電影大師英格瑪‧柏格曼（Ingmar Bergman）的《第七封印》、《處女之泉》、《哭泣與耳語》；法國新浪潮導演楚浮、高達、亞倫雷奈，甚至梅爾維爾的作品；義大利新寫實主義電影大師，像四○年代～六○年代的狄西嘉、維斯康提、羅塞里尼、費里尼的作品，甚至到七○年代的羅

納多貝托路奇的《巴黎的最後探戈》；日本導演黑澤明、小津安二郎、大島渚等大師的作品。

而對於市面能見到的名導演的作品，我幾乎沒有一部錯過，有時還為了看齊這位導演早期的作品，想盡辦法去租借電影拷貝，拿到「台映」試片間，一群電影「發燒友」大夥擠在一起大飽眼福。為此我也在《真善美》電影雜誌開闢「導演與作品」專欄，每期介紹一位最具潛力的導演和他的作品，包括有好萊塢新浪潮導演像史蒂芬史匹柏、喬治盧卡斯、馬丁史柯西斯、法蘭西斯柯波拉，然後寫到已是中壯年的導演，像亞倫派庫拉等，又寫到「寶刀未老」的老導演，像薛尼盧梅、伊力卡山等，大約有幾十萬字，但一直沒有結集出書，因為當時除了翻譯的電影書籍外，其他的要出書並不容易。過了幾年有了條件，但是得又補寫這幾年這些導演的新作品，那時已無法騰出時間了，因此作罷了。

而後十年，我就在年代影業公司及春暉影業公司上班了，前者大概兩年，後者則將近八年。之間可記之事太多了，因篇幅關係，只談最後四年《作家身影》紀錄片的拍攝過程。我雖在電影界，但在工作之餘，始終不忘我的本行，那就是現代文學史料的研究，從大學時代起二十年來一直心繫之，在春暉工作到第四年時，也就是一九九三年，由於公司獲利良好，我就向陳老闆提出拍攝中國現代作家紀錄片的想法。其原因是台灣在五六〇年代戒嚴時期，曾將這些未曾隨國民政府到台灣的現代文學作家，列為附匪作家，他們的作品也一度被禁止刊行和閱讀。「五四」傳統因之斷絕，這令當代作家對「前行者的討論、批評、闡釋及整理上留下驚人的空白」。當時我在大學雖然修過

「現代文學」的課，但沒有這方面的專業老師，有的老教授來自大陸，雖然他們是知道一些，但也不敢講。整個學期談論的只是徐志摩、朱自清、郁達夫，因為他們三人在一九四九年前就過世了，沒有「附匪」的問題。那時的我感受到這份飢渴與貧乏，只能從秘密管道讀到有限的「禁區」的作品，因此十幾年來汲汲營營地不斷地搜尋，甚至找尋同好，相互交流。後來解嚴了，儘管現代作家的作品「解禁」了，隨時可以被閱讀，但對時下的年輕人由於長時期的隔離，卻變得陌生了。基於此我想到用紀錄片的方式，藉著影像來敘說這些作家的生平及作品，或許是讓這些年輕人進入現代文學領域的最好方式。

在經過老闆首肯後，這一系列《作家身影》的計劃擬定了，它涵蓋二十世紀中國新文學以來重要作家五十位，分為四輯攝製。每一輯製作經費新台幣兩千萬，合計整個系列製作完成將耗資八千萬。如此龐大的工程，需要專業的製作團隊，其中的靈魂人物在編導方面，我義不容辭地擔任製作人及編劇的角色，還找到好友陳信元、方美芬來擔任編劇的工作，他們在現代文學史料的梳理及掌握都有一定的專業度。當然整個總攬全局是名導演雷驤，他也是知名的作家、畫家。我先前看過他拍攝的紀錄片《映象之旅》，拍的是風景，卻蘊含強烈的人文關照，而這正是我想要的東西。

在導演人選確定之後，開始進入拍攝第一輯十二位傳主的籌備階段。他們是：魯迅、周作人、郁達夫、徐志摩、朱自清、老舍、冰心、沈從文、巴金、曹禺、蕭乾、張愛玲。數千冊以上的參考資料、歷史圖像需要閱讀、整理，依年代、事件、地點仔細列出每一位傳主的大事記，再將十二位

傳主的大事記拿來做橫的比對，勾出踏勘的景點。踏勘結果與書齋裡的佈棋，往往有極大的差異，因為有些文獻所記載的景點，經過滄海桑田，現今已不復存在了。兩年中，編導人員像一群游動的捕獵團，中國大陸、亞洲、歐洲、美洲、南洋各處，成為他們探索的廣大田野。凡是作家居停過的地方，作品故事發生地，文獻記載的行跡處所，皆為鏡頭捕捉獵取的對象。另外相關的國內、海外現代文學研究者，作家的親友、門生、故舊；甚至改編作家作品的導演，我們都儘可能地訪問到，一方面為傳主留下歷史見證，一方面也為作品提出多元的解讀。僅就學者而言，在這十二集中，您就可以聽到諸如夏志清、李歐梵、王德威、水晶、余光中、蔡源煌、莊信正、柯慶明、金介甫、呂正惠、馬森，以及大陸學者如陳子善、黃子平、許子東、趙園、錢理群、陳平原、汪暉等人的高見，我常笑言全世界任何一所大學絕對沒有辦法將近百位頂尖的師資齊聚一堂，但這套影集中我做到了。

有感於當時老作家如冰心、巴金等人都已九十餘高齡了，所以我們在製作過程中是不斷地在搶拍一些可能即將消逝的人與事，在無數的「向上帝借時間」中，我們只要聞知「緊急」的信息，就是一連串訂機票，聯絡相關人員等，我們從江南到北國，從華夏到歐美，忘卻舟車的勞頓，為的只是要搶救那「剎那間」的「真實」，而為後來者留下一些史料罷了。但也有遺憾的事，一九九年冬，我們在北京擬採訪夏衍，請他談談一九五〇年七月在上海召開第一次文學藝術家代表大會，張愛玲在他關照下應邀出席的景況。拍攝前一天，秘書告訴我們夏衍身體有點不適，要我們下次再拍；沒想到兩個月後夏衍就因病去世了。當然也來不及告訴我們，當時他的愛才、惜才之情。

有遺憾也有感動，像採訪曹禺時，他的身體狀況已經非常不好，必需長期住院洗腎，可是當製作小組捧著這個節目的企畫案，上門邀請他入鏡，他竟然非常激動地對我們說：「這件事應該由中國大陸來做，反而你們從台灣千里跋涉、困難重重，來為我們這些人留下記錄，更何況這類沒有商業立足點的節目，竟然由民間公司不計盈虧的投下心力，怎麼說我們都該好好配合！」過了近半年的時間，正式採訪時，曹禺已經幾乎不能下床了，但他依然接受我們的拍攝，當結束訪談後，我們準備離開時，他卻強撐著病體要他的男看護扶著他走出病房送客，我永遠難忘這位慈祥的老人家，站在病房門口向我們揮手道別的景象。

而早在一九九三年我們籌拍《作家身影》時，「採訪到張愛玲她本人」就成為我們無時無刻揮之不去的誘惑，儘管是驚鴻一瞥或寥寥數語，只要能夠留下她悠悠的身影，就已彌足珍貴了。於是我們透過《皇冠》雜誌社的協助，轉寄上我們的企畫書以及一封長信。傳真的日期是一九九四年的八月十八日，雖然張愛玲婉拒接到來自洛杉磯西木給導演雷驤的傳真。經過了數個月，我們突然我們的採訪，但我們從來就不曾放棄這念頭，我們一直「遙寄最深的希望」，直到一九九五年九初，張愛玲被發現在寓所去世的數天前，也是她真正告別人間的三天後吧，我們在台北和學者莊信正先生碰面，面對我們的懇求，他答應回美國後一定打電話給張愛玲，希望能促成「張愛玲入鏡」這件事。對於莊信正的承諾，我們寄與最深的厚望，因為他是張愛玲晚年最接近的人。當然這希望後來是落空了，因為就在當時，張愛玲的亡魂正在竊笑我們的「多情」呢。

四年之後，這套《作家身影》在「台視」無限台播出，精緻的畫面、動人的細節、珍貴的史料、個性化的評論、詩一般的旁白……在在顯示它不同於已往您所見過的紀錄片。它並榮獲一九九九年台灣廣播電視教育文化金鐘獎。而在每週節目播出前，我在報紙副刊發表一些內心的感受，和「讀人」的心得，後來結集成《往事已蒼老》一書，或可說是我對該紀錄片的延伸閱讀。

時光催人過，往事已蒼老。撫今視昔，當年還侃侃而談的傳主及親友，如今卻已走入歷史了，在雨打風吹下，真叫人不勝欷噓！還堪告慰的是我們當年曾搶拍下他們的音容笑貌，讓他們能在歷史中「活著」，否則單靠作家的作品，而終不識其人，那在「知人論世」上，是否又尚隔一層呢？

一九九七年我離開春暉電影公司，遺憾地是他們後來雖然繼續製作《作家身影》續集，完成台灣作家十三位。但距離當初設定的五十位作家，只完成一半。後來終因公司營運及人謀不臧而無以為繼了。而我二十年一覺的電影夢，總算夢醒時分，從此回到文史界來了。

我的第一本書《電影問題‧問題電影──性‧暴力‧電檢》要重印，心中有些惶恐，因為那真的是「少作」，儘管如此，在青澀的文字中，您可看到一個投身電影圈者的熱情。當年我關心國片，鑽研西片，借鏡港片，將五年間的所見所聞，秉筆直書，誠懇地提出拍攝國片所面臨的諸多問題，而政府輔導國片的無方，電影檢查的種種荒腔走板的行徑，令我有種「恨鐵不成鋼」的無奈，因此文字上有著犀利的批判。因當時因身在電影圈，只得用上「尤新仁」（有心人）的筆名，這也是我唯一的一本以筆名寫的書，很多人還不知道，也趁這機會「認養」這個「孩子」。儘管離開電

影圈已十六年了，但有些情況依然存在，問題依然是問題，幾番潮漲潮落，國片依然沒有突飛猛進，政府依然在發放輔導金，而沒想去提升電影工業，有些事是「非不能」也，是「不為」也。治標而不治本，問題解決不了，看看鄰近的韓國，就可明瞭，「他山之石，可以攻錯」，為政者，能不思之！

就此打住，言歸正傳，請讓時光倒回三十餘年前。

目次

一、性

裸露！裸露！許多人假汝之名以行之！

春光乍露・電檢尺度受到考驗

話說七十年十月中旬，在國片院線，不約而同地推出四部影片——「上海社會檔案」、「女王蜂」、「跟我說愛我」、「誰敢惹我」。而這四部影片，有一個共同的特色，就是片中有較往昔大膽裸露的鏡頭。於是好奇之士奔相走告，趨之若鶩；而報章雜誌更是深入採訪，極度渲染。結果由於大家熱烈的捧場，四部影片均創下空前的佳績，尤其前二部更是賣得如老闆自己所說的「火紅火綠」，不知情的人還以為國片真正起飛了，但把心自問，我們卻深感汗顏！因此在一片「裸露」聲中，我們應該來正視某些問題。

在還沒談到正題之前，首先我們來正視「裸露」是否該被許可？筆者認為在劇情需要下，答案該是肯定的。因為時代潮流不斷地演進，人們不斷在追求事物的真實性，我們不能老是以矯情的手法來降低電影的真實性。過去我們常看到國片處理強暴的鏡頭是令女演員將頭垂向牀沿的地下，鏡頭照到她的脖子以上，一個男演員的頭在她的眼前幌動，觀眾只聽到女演員的尖叫嘶喊聲，就必須相信她被人強暴了

。而文藝片中的愛情戲是男女主角熱吻一場之後，相擁上牀，熄去燈火，鏡頭就搖向牀下的一對鞋子，或者是牀邊的一對高燒蠟燭，它強迫觀衆相信「生米已經煮成熟飯」了，接下來可能就是女主角懷孕了，男主角拼命工作賺錢以養活不顧父母反對而情奔的女友，和那個即將出世的小傢伙。如此的劇情，如此的手法，也難怪無法使觀衆認同，更遑論共鳴之有呢？

因之有人開始歸咎於新聞局檢查尺度的問題，不錯，在「電影檢查法」第四條第三款中有「妨害善良風俗者，應予修改或刪剪或禁演」，而據「電影片檢查標準規則」說明，所謂「妨害善良風俗」有─

⑴全部裸體或僅着透明服飾而有誨淫作用者。⑵以動作或言語表演淫穢情態者。⑶暴露性器官而無嚴正之生理衞生教育意義者。⑷爲強姦墮胎亂倫之表演者。⑸指示使用藥劑藉達淫亂或猥褻之目的者。……等九大項目。而新聞局爲戢止影片中殘暴、兇殺、色情、淫穢等不妥情節，而產生誨淫誨盜之不良影響，特訂定「殘殺、打鬥及色情影片檢查尺度」其中列舉十二大項，而其中之二者嚴格修剪或禁演，它包括⑼以細膩近乎淫蕩之手法描寫姦淫行爲者。⑽以赤裸之圖片、雕塑或類似之淫穢情態物體以暗示男女性飢渴，而有挑逗色情作用者。⑾男女互相擁吻，過份纏綿，而有性之挑逗作用者。⑿畫室赤裸之模特兒，而無掩蔽乳部與陰部者。

然而筆者認爲這種檢查尺度必需隨著時代潮流，做彈性的調整，否則一昧地「殺雞取卵」，並非良策。考之外國檢查尺度之變革，可得明證，例如一九三九年大衞塞玆尼克製作的曠世名作「亂世佳人」

，片中克拉克蓋博飾演的白瑞德曾對女主角郝思嘉親聲細語地說：「親愛的，我才不管她媽的個鳥！」

這句話開啟了電檢單位和電影製作人那永無休止的論辯。五十年代以降，口頭的淫穢是好萊塢面對傳統秩序的最大挑戰，一九五三年奧圖柏明傑在「藍色月亮」裡，一再讓演員在對話中提到「處女」、「貞操」、「通姦」等刺耳的字眼，緊接著伊力卡山的「娃娃新娘」更進一步，無情揭發少女的失身經緯。

然後在多事的六十年代之初，薛尼盧梅的「典當商」亮出一名雙胸袒露的黑種少女，大膽對道學挑釁，結果居然是樂觀的。然而筆者並無意去強調「裸露」和無限制地開放電影檢查尺度，只不過要「因時制宜」。因為若無限制的開放，勢必會產生不良的後果，此理亦可以考之外國史實。七十年代以來，美國「性」潮變本加厲，赤身露體已不足為奇，明顯的動作，甚至細部器官描寫也公然登上彩色寬銀幕，一些投機年輕製片家嘗試性的「半春宮」電影大爆冷門，在影業蕭條聲中一枝獨秀。以口腔交合為主題的「深喉嚨」上映未及數月純利便逾千萬美元；誇大雜交，群交樂趣的「綠門藏春色」更使冷落已久的影院再見盛況。短短數年之間，這幫唯利是圖的年輕製片人把電影的「性」趣味趨到一個死胡同、一條絕路上去，因為除了聲光稍微明美一些之外，這些公然售票的性片實與偷雞摸狗的小電影毫無軒輊。

裸露亦或煽情？：走火入魔的電影界

裸露與煽情有連帶關係，但有時卻又迥然不同，這要看創作者的心態而定，因此有時還難以劃分，

「裸露！裸露！許多人假汝之名行之。」譬如說，師大美術系的模特兒，她是裸露的；李小鏡的攝影展中的女體也是裸露的，但無可否認的她不是煽情的。「花花公子」裡面的照片是裸露的；「深喉嚨」裡面的女體也是裸露的，但你能說她們是藝術而不帶煽情的嗎？

上面提過四部影片，我們來檢討一下它們該屬於前者還是後者？（抱歉的是，筆者只看過「上」片及「跟」片，因此只能針對此兩部影片而言）首先談到「上海社會檔案」的裸露地方，據筆者記憶所及該有兩處，一是陸小芬為顯示她不幸遭遇所留下的傷痕時，她拉開外衣，曾有大約五格長度的鏡頭，但見袒胸露乳。二是新婚之夜，她裸露上半身，背對著攝影機坐在牀上（事後她宣稱是找「替身拍的，」假如那是真的？）此外還有欲露未露的地方，那包括在鐵工廠慘遭輪暴，在匪幹的特別看護室慘遭蹂躪及只著T恤露出浮凸的胸脯，以小刀劃傷頸下等處。以上這些部分筆者認為它是該被允許的，而且是劇情所需的。至於「跟我說愛我」的裸露鏡頭是胡茵夢和梁修身的一場牀戲，兩人彼此光著上身，在牀上擁吻纏綿，導演劉捷熙以唯美的鏡頭，伴隨著音樂的節奏，不斷地將兩人的映像交溶，觀眾只見他們光著上身，而不見其他（這也是胡茵夢得天獨厚的地方，否則若換上陸小芬時，那豐滿的胸脯，倒還真有點麻煩呢！）。因此「跟我說愛我」若也真是裸露的話，則又未免太小兒科了，當然劇情的刻劃，胡茵夢這個角色而有如此一段戲，也是情理中的事。

影片的本身沒有什麼問題，問題出在宣傳方面上。眾所皆知「上海社會檔案」和「假如我是真的」

是根據大陸查禁的傷痕文學作品改編拍攝而成。永昇公司以一個民營機構毅然拍攝此類題材，頗受有識之士所矚目激賞，有人甚至認為它的成就，猶勝於「皇天后土」。可惜的是大部分國片觀眾對反共影片仍存有「說教重於寓樂」的偏見，致使「假如我是真的」，在叫好不叫座的情況下，不及一星期就告下片，也使得永昇公司的老闆急得亂了手腳。在「人急跳牆」之餘，想出新招，在「上海社會檔案」的片名旁加了一個副片名叫「少女初夜權」（甚至把「上海」二字縮小）從海報設計、報紙文稿到電視宣傳，均將主題放在陸小芬的「大膽犧牲」之上，極具煽情之能事（甚至有點低俗的「惡形惡狀！」）。當然面對「假如我是真的」的虧損，而有如此之補救，還是能被同情的。至於「跟我說愛我」遭人議論的也不是影片本身，而是胡茵夢所發表的「脫」戲論（抱歉，筆者看過，但無法逐字記下，此處無法引用全文）。有的人認為「拍牀戲就拍牀戲嘛，講什麼原則、動機，反正上牀是事實，結果也都是一樣，既是如此又何需文縐縐的來那麼段大理論」，但筆者對這種論調不敢苟同（大概小生在下還未見過大場面，君不聞外國脫星如何如何來哉……），我還是贊成胡茵夢所強調的「若非經由自我意識的認可，確定其價值性，我不願成為毫無精神意念的活道具。」或許也就是由於這段話講得太義正嚴詞了，所以有人認為她太故作姿態了，再加上她以前某些如詩如畫的愛情故事，於是報章雜誌，帶著煽情的筆法，大肆喧染，這似乎扭曲了影片本身的形象。

一脫成名‧劇情需要成爲流形語

去年在好萊塢有部極爲賣座的影片「S‧O‧B」（此地譯爲：脫線世界），描述一位票房極佳的導演拍了一部成本大、卻不叫好又不叫座的影片後，受到冷眼對待的經過，後來他突然想到「性」可以挽救一切，於是他令女主角在片中展露胸脯，沒想到如此一脫，影片果然賣錢，導演布萊克愛德華對好萊塢可說極盡諷刺之能事，而片中他太太茱麗安德魯絲的露胸，更是成爲世界性的話題。有人認爲那是導演嘩眾取寵之舉，但據筆者在香港看過影片之後，我認爲那是劇情所需，而且毫無煽情之用意。茱麗安德魯絲原本已具名氣，但給人的感覺始終是純情的形象，就如同她在「眞善美」、「歡樂滿人間」中的造型，現在她在「S‧O‧B」中一脫，眞是聲名大噪，可貴的是當「花花公子」雜誌找上她，問她是否可以爲他們的讀者，多露一些時，安德魯絲說「夠了」，她無意加入「花花女郎」之列。她表示—

「他們也許想要我做中間插頁，那將是除了釘書的釘子外，身無寸縷，但不妨說，我不接受這個提議。

「露與不露，這中間難道沒有區別嗎？安德魯絲可說做了最好的抉擇。

無獨有偶的，國內的陸小芬、陸一嬋等人也因「上海社會檔案」、「女王蜂」而一脫成名（筆者按：此處之「脫」字並無煽情意味）。當記者問起陸小芬拍那樣暴露大膽的鏡頭，難道不感到彆扭或不好意思時，她表示「不會啦！身材好是我的條件，既然有這麼好的條件，我當然要善加利用，好好的把它

表現一番！言下之意有不忍暴殄天物，奇物共欣賞之意，這不能不佩服陸小芬的坦率。而陸一嬋亦曾

表示若是劇情需要，她會毫不考慮的脫掉上衣，她說：「當刺青師傅在我背上刺青時，最自然的態度，

當然必須把上衣脫掉，這是劇情需要，所以我毫不猶豫的同意。」這也可看出陸一嬋的敬業精神。

但話說回來，許多人常在名利的誘使之下，迷失了善良的本性，亂了既定的原則，尤其是社會上太

多人「笑貧不笑娼」，君不見西門町如雨後春筍般的觀光理髮廳，家家「綠門藏春色」，有多少髮姐她

們天生樂此不疲的呢？恐怕是寥若晨星吧！然而執為為之執令致之！真是應了一句話叫「人心不足蛇吞

象，物慾橫流馬殺雞」，悲夫！因此面對這些擁有健美、性感身裁而不忍暴殄天物的女星，筆者倒有多

少的隱憂，因為真正的藝術，不單只靠賣弄性感，而必在演技上不斷地求進步。舉例言之，美國女星珍

芳達夠性感吧！演技何如？一把罩；義大利女星愛雲芬芝夠性感吧！演技如何？不敢恭維。所以唯有精

湛的演技才能使你在影壇立足，甚至閃閃發光；否則一昧地賣弄性感，或只能取悅觀眾於一時，一旦色

衰肉弛，慘遭摒棄（君不聞七十年代末期美國一些靠亮肉起家的明星真是到了窮途末路，「瓊絲小姐與

魔鬼」的女主角跑去當服裝模特兒，竟因為「肉體對觀眾失去了吸引力」而迭遭婉拒），那才是真正的

悲劇，中國影壇也將因此而喪失一塊瑰寶。

愛之深，所以責之切。然而過份地責怪這些女星，亦有失厚道，因為影片的幕後人員如製片人、編

劇、導演亦要負一部份責任。據筆者所知擁有這些女星的製片人，均握有一份長期的合約，或四部戲或

八部戲，因此這些女星未來的命運多少掌握在這些製片人的手中。一個有遠見有魄力的製片人能夠培植出閃亮的巨星，能夠拍攝出偉大的電影，就如同大衛塞茲尼克不僅造就出克拉克蓋博和費雯麗，也拍攝出影壇最偉大的影片——「亂世佳人」。反觀國內的製片人，一直在商業中打滾，投機，跟風是他們的經活（筆者在「有關金馬獎最佳導演徐克及一些聯想」一文中已大聲呼籲「我們需要有遠見的製片家」），前些時候永昇公司毅然拍攝兩部大陸傷痕文學的電影，讓人大為刮目相看，然而曾幾何時終敵不過現實的因素，徹徹底底的妥協了。尤有甚者是在「上海社會檔案」賣座之後，視陸小芬為票房王牌，乘勝追擊趕拍出「瘋狂女煞星」、「癡情女殺手」等片。在拍「癡情女殺手」時諸多演員如胡冠珍、張盈真均告拒演，由此可見製片人的心態似乎有點走火入魔，他以陸小芬之性感為號召，這已異乎於「上」片的裸露問題了，另外日前和幾位友人走過西門町，突見「瘋狂女煞星」的看板，宛如「飛女復仇」般的姿態，首先片名已夠駭人了，再加上陸小芬露出半個碩大的胸脯，拿著一把長刀，直教人扼腕長嘆！悲夫！看看報紙報導該片女導演楊家雲為了使戲真實起見，特別下令清場拍了陸小芬被四名壯男輪暴的戲。「真實」，我們相信楊大導演已做到了，但是「真實」並不等於藝術，我們相信身為導演當瞭解「美感是要有距離的」，除非她沒有唸過美學。明知故犯一昧地以「暴露性感」為噱頭，那就是走火入魔！

「一個銅板不會響」，妙的是和陸小芬分庭抗禮的陸一嬋，也在日夜加班，拍攝「女王蜂」續集——

「女王蜂復仇記」（我們很擔心這部改編自日本影集會不幸地一直拍下去），據報紙宣稱製片人王峯聽說「瘋狂女煞星」拍了輪暴的戲之後，在一次小型的製片會議中表示「女王蜂復仇記」要加戲，所謂加戲就是把陸一嬋不屈不撓，不畏犧牲暴露，不惜暴力低頭的戲增加。因此「女」片拍了陸一嬋半夜逃避殺手追擊，赤身裸露在花園中奔跑的戲，但由於陸一嬋自覺胸圍的尺碼不夠大（比起衆位「玉女」明星已經夠大了），因此配合「劇情需要」（「劇情需要」將會成爲八二年度電影圈最流行的話），在逃避時，時而被樹叢遮住，時而拿起圓鍬來禦敵（這比起陸小芬的長刀有過之而無不及，如此下去更火爆的武器難保不出場），使自覺不夠大的胸脯得以若隱若現，聽說這樣可以增加神秘的美感（假如那是眞的？），製片人的心態眞是昭然若揭。

物極必反・色情加暴力等於賣座？

由裸露而到煽情，由煽情再加暴力，就一定等於賣座嗎？製片老闆若心存這個想法，那未免太過於幼稚了，同時也顯示出他對於市場，對於觀衆不夠瞭解。不錯，文中所提到的幾部片子是賣錢了，因爲它們是開風氣之先，就如同「蛇形刁手」、「醉拳」一樣，但接下來的片子在供過於求，粗製濫造而且同一題材之下，你能保證它能賣座嗎？或許有的製片老闆會反駁我的論調，他們認爲色情與暴力是最刺激人性黑暗面的兩大嗎啡，它能使觀衆上癮。但我還是認爲他們太天眞了，不錯色情和暴力是富於刺激性的，但是人類的慾望是無止境的，今天你給他們看露胸的，他們已是沾沾自喜了，過了一段時間，他

們要求要露毛的，你能辦到嗎？即使你能辦到，過段時間你又難保他們不再要求來點更新鮮的呢？此種情況凡是到過香港看過鹹濕片的人，都十分清楚，昔日香港只能露胸，幾年前已開始露毛，而今日的所謂「毛片」還要有火爆動作達二十分鐘左右者，否則戲院內頓時大亂，噓聲四起（甚至三字經亦出籠），明天就得準備下片。

以上是在商言商，希望諸位製片老爺眼光放遠，不要把新聞局稍稍放寬的尺度又糟蹋掉了，尤新仁實在不願有朝一日見到「無限春光在影圈」（尤新仁為了寫這篇稿子已兩夜未睡好覺了），因為那究竟不是電影藝術的主流，發展國片不應捨本逐末，人性中很多光明面等待你去挖掘，有志者該為中國電影盡點心力，等待製片人！是觀眾盼望的事。另外諸位編劇，導演大人，你們是電影的靈魂人物，是真正的超級巨星，可別妄自菲薄，什麼是藝術，什麼是色情，無庸筆者在此辭費，衷誠地希望你們好好善用你們的才華，不要讓觀眾替你封上一個「鹹濕片導演」的響亮頭銜。然而假若你對「性」這個題材有興趣的話，有能耐你就拍出像史丹利庫柏力克的「發條桔子」或貝托路西的「巴黎最後探戈」，到時筆者會對你說一聲「了得」「了得」而且佩服得五體投地。等待大師，希望有朝一日。

附　錄

事經一年半的時間，證明尤新仁有先見之明。七十二年六月廿一日中國時報記者趙愛卿有如下的報

導——「最快速的成名方式・流星式的淘汰命運。」——曝光出色難以久遠！

從事演藝生涯的，只要膽子夠就人人會脫，卻不一定人人會演，只敢脫不會演的演藝生命最短，也從來沒有一個僅憑脫能成為影壇長青樹的。陸小芬、陸一嬋、陸儀鳳、陳麗雲、郭俐玲、王瑪莉及于楓等都是從電影「脫」穎而出的女星，當初她們曾以肯「犧牲」的態度成為那類型影片的搶手演員，如今受到製作路線偏向樸實的戲路影響，有許多已經逐漸消沉了。

郭俐玲是當前影壇最年輕的演員之一，雖然演了兩年戲仍未滿二十歲，可惜她才進影壇時，就碰到那一類電影當道，迫於一脫再脫之下，使她脫離不了這類型戲路。剛開始時，她的戲接得很多，也的確很賣力的演出，但她所付出的代價並沒有爭得相對的回饋，反隨著她「曝光」的次數而戲逐漸少起來。

以「黑市夫人」起家的陳麗雲，由於她主演的幾部「社會寫實」片票房不錯，於是「製片家」們幾乎認定她就是演成熟、風騷與歷盡滄桑女人的最佳人選，如今陳麗雲急盼改變戲路，卻一再掙扎於既定的形象中，為上門的片商皆是要求她演那一類角色而苦悶，不只一次的表示要退出影壇結婚。

陸儀鳳可以說是「典型」以脫起家，她所演的鏡頭經常屬於電檢的刀口邊緣，觀眾幾乎還沒看清她的面貌時，就消失了，戲約也跟著受影響。

「女王蜂」陸一嬋才開始就對脫戲排斥，但「女王蜂」的賣座紀錄却限制她另謀發展的機會。然後

當這類型影片沒落時，她的星運也跟著悶下去。

豔光四射的于楓，因爲天賦的亮麗，在半推半就的情況下走上這條路，在「美人國」等片中都有很「出色」的表演。但她也困惑於此種難以施展演技的戲路，弄得演電影的成就趕不上她的名氣。

陸小芬是因爲「上海社會檔案」一片成名的，她爲這部戲「犧牲」很大，但劇情與製作上的配合，也幫助了她的演藝生涯。此後，她苦苦期望改變戲路的奮鬥，會影響電影票房下跌，但堅定的意志終於爲她爭得以新面貌東山再起的機會。

混血兒王瑪莉既拍時裝片也演古裝戲，雖自稱是「帶方帽子」的明星，但無論古裝、時裝戲，幾乎都被要求衣服少穿一點。於是她衣服是穿少了，戲也少了。

「脫海生涯最現實，前車之鑑堪警惕」，脫星的前途有限，也時時都有新人願意以這種最快成名的方式踏入銀河，但觀眾經常是喜新厭舊的，造成脫星很快地被淘汰的命運。因此，以「脫」竄起的女星，如何把握瞬間冒起的機會提高及持續演藝生命，恐怕就不是憑相互較量脫的「程度」，而是脫的「深度」能否經得起迭變的電影類型考驗了。

軟硬色情電影淺談

——由「艾曼妞」到「深喉嚨」之流

‧1‧

約三個月前香港重映的「艾曼妞」，仍然寫下二百八十多萬的票房佳績，可算是一部頗富代表性的軟調色情片（Soft Porn），想當年首次推出時，也在世界各地大賣其座。它最成功的地方，不在對軟性色情的類型常規有任何重大的突破，而在於強調出這類型影片有別於硬調色情（Hardcore）。

「艾」片以講究華麗的包裝，高格調姿勢出現，以別於一般色情（尤其是「硬嘢」）的廉價和粗糙感覺（此次重映的宣傳完全把握了這一點），也潤展了觀眾的層面，吸收不少的女性觀衆。

包裝的講究最明顯在靚人靚衫靚景（佈景、道具），加上「唯美」的攝影和燈光，抒情的音樂（開頭結尾動聽的男聲法文情歌）等。換句話說，便是重視情慾的（Erotic）氣氛的營造，而不只是強調性行爲本身。首先影片的時空是夏天的泰國，人物是一群外國的有閒階段（艾曼妞進城即見街市殺鷄的「野蠻」熱的背景配合了劇中人高漲的情慾，泰國更提供了異國情調的刺激（艾曼妞是外交官太太）。炎熱的背景配合了劇中人高漲的情慾，泰國更提供了異國情調的刺激（艾曼妞進城即見街市殺鷄的「野蠻」景象）。其次戶外幾乎永遠陽光普照——懶洋洋的下午，充滿著渡假的情緒。劇中人從不用工作，日

常追求的性愛也只是「遊戲」（Play）的一種，女考古學家被人說是「這裏唯一一個工作的人」。艾曼妞和一女孩對坐在陽光下的籐椅上，邊回憶（幻想？）飛機上的性愛，邊手淫。直到午睡起來鏡頭才徐徐拉後一場，最能說明這種悠閒地追求性愛的氣氛。此外，日間的室內固然一片陰暗、清涼，與窗外的陽光成強烈對比，也加強了那種懶洋洋的誘惑。晚餐當然有燭光，睡房的燈光擺設也要處處突出閨房的溫馨旖旎。

但和其他色情片一樣，「艾曼妞」的一個主要的攝影對象，仍是女性的裸體。如艾曼妞裸泳一場，攝影機便不斷在中近景以至特寫的距離，掠過她的乳房、臀部和陰毛；即使是穿着球衣打壁球一場，鏡頭雖然靈活地跟遍人物的走動，但始終留在貼近地板的低角度，仰攝她們的大腿和裙下。不過相對來說，本片比一般色情片的裸體爲少，即使裸露也時有衣物和燈光的粉飾（Draping），講究情調，不會有粗鄙的感覺。在拍攝裸體場面時，攝影機多數扮演着偷窺者眼睛的角色——最明顯的一場是艾曼妞與丈夫在布縵中造愛，便是通過男僕在窗外的偷窺。而影機有時更成爲觀衆雙手的延伸（如裸泳一場）及陽具的作用（如馬車上被路人除去內褲時，影機向兩腿間的Zoom-in）。所以「艾曼妞」其實是相當標準的軟性色情片。本來暴露女性胴體沒有什麼大不了，「我好奇，黃色」的導演Vilgot Sjoman便說過，電影傳統上不認爲大特寫演員的面部這樣的「暴露」有什麼問題，其實觀衆也是在做瞥伯——那是「情感的偷窺」。色情片的情形剛好相反，銀幕上有大量的肉體，但情感卻是乾涸的。劇本不注重

性格刻劃，固然是原因之一，演員不濟也是重要因素（成名演員肯演出大膽的性愛場面到底是可遇而不可求，所以「巴黎最後探戈」會那麼轟動）。雪維亞克麗絲黛雖然在外形上幫了角色一大把，但仍然談不上演技，無法演出角色的心理和感情。「性」因此與人的整體割離了，「有性無愛」，也是色情的定義之一。

色情片的內容基本上是滿足觀眾的性幻想，在銀幕上展現一個「性愛烏托邦」。「艾曼妞」比較突出的，是劇情方面肯花點心思，起碼有一條女主角追求性愛智慧歷程的主線。事實上，軟性色情沒有硬性色情那麼遠離敘事電影的傳統，在這方面影片又一次強調和後者的界限。當然也有不少奇觀的場面，不過很自然地安插入敘事體內──如夜總會泰國女郎的奇技表演等（此段最近重映仍被刪剪）「艾」片推動劇情發展的是三種性愛哲學：傳統對伴侶忠貞的愛情，追求快感的自由性愛，和馬里奧那古怪的一套。艾曼妞從初忠於丈夫，到機上的婚外性行為及搞同性戀，是企圖實踐丈夫的一套自由性愛理論。後來對女考古學家發生感情，丈夫也感到妒忌，便等於宣告理論的破滅。但女考古學家不接受她的愛，丈夫也不滿這種因愛而生的佔有和依賴的權力關係，這才迫她給馬里奧調教，學習第三條出路。那就是既要避免情感的困擾，所以得排除一切情感（Sentiment）的因素，及打破一切禁忌和心理抑制。但另一方面，這樣的自由性愛又會流於機械和單調，所以要強調想像力的發揮，培養異常的慾望──「真實的愛必然是反常的（Unnatural）。」馬里奧可謂語不驚人死不休！「夫婦二人間的性愛應被取締

，而必須加入第三者！」這兒泰國的異國情調，給這套「反自然」的性愛哲學提供了理想的背景（鴉片

煙格、泰拳賭博）。（反觀艾曼妞與女考古學家的同性愛，便發生在田野、溪澗的大自然裏。）這種標

奇立異的論調，自然也增加了影片的吸引力。

● 2 ●

香港雖然沒有合法放映硬調色情的成人電影院，但這類電影以錄影帶的形式，流傳却相當廣泛。它

們和「艾曼妞」的分別，近乎「花花公子」之不同於「Hustler」。以下便是硬調色情的一些特點：

㈠一般片長不足九十分鐘，製作簡陋，十六米厘居多，而錄影帶更常因翻錄而致彩色一塌糊塗。這種粗

糙的外貌却正是「硬色情」的基本原則——給人一種「非法」的感覺。

㈡軟調色情着重的是做愛的前奏（Foreplay），硬色情則立即真刀真槍，極少有氣氛培養，挑逗性的

脫衣、愛撫等。更有趣的是，幾乎不會有接吻鏡頭。

㈢軟色情很強調女性的裸體（胸部和臀部），硬色情的女演員却並非經常脫光，它強調的只星生殖器的

裸露。

㈣和性交同樣普遍的是女性向男性口交（Fellatio），但男性向女性口交（Cunnilingus）則較少

。有人認為原因是前者比較好看和富視覺上的刺激性，但更大的可能是觀眾主要是男性的關係。和性

交不同，口交主動的一方是處於附從的位置，取悅被動的一方，因為只有後者方會因此有性高潮。影

片中雙方的姿勢往往加強了這個印象——多數男性站立，女性跪下，甚至頭髮被抓，雙手反縛。

㈤硬色情可以說是「真實電影」（Cinéma -Vérité）的一種，因爲演員表演的是真的性交——爲了向觀眾證明貨真價實，陽具必定在高潮前抽出，在女性體外射精。因此硬色情是演員而非導演的媒介，成功與否視乎演員的吸引力及投入程度。

㈥只有男同性戀（Gay）電影（及電影院）而無女同性戀者（Lesbians）而拍的硬色情片。女同性戀者性交的場面在一般色情片中（不論軟硬）並不罕見，但時常接著便有男性加入，而在集體性愛中男性永不會以同性爲對象——女性的伴侶可男可女，男性却不能。此外，在男同性戀電影中，女性幾乎並不存在。

● *3* ●

對硬色情一種普遍的意見是：單調沉悶。原因是它們和一般電影不同，大多沒有什麼劇情可言，只是連場的性愛奇觀，而性交本身也只是一連串重覆的動作。初看刺激，但很快便會覺得沉悶。

這兒 Laura Mulvey 在「視覺快感與敘事電影」（Visual Pleasure and Narrative Cinema）中的論點便十分有趣。她運用心理分析的理論，從「凝視」（Look）的探討開始，指出主流的電影（特別是好萊塢片）結合敘事與景觀（Spectacle）的方法，在於兩性的分工——男性負責推進故事，女性則作爲景觀，而兩者又由（觀眾認同的）男主角的凝視所連繫。但站在心理分析的立場

，女性的形象始終是一個問題，因爲她欠缺陰莖的事實代表了性差別，也符合了原始的「閹割憂慮」。

男性要在非意識（Unconscious）裏擺脫此憂慮，只有兩條途徑：

㈠虐待狂的偷窺癖（Voyeurism）。

㈡崇物的視淫（Fetishistic Scopophilia）。

前者與電影的敘事功能結合，後者則可獨立。Mulvey 舉馮·史登堡（Von Sternberg）的電影爲例說明後者，所指出的這種崇物電影的特色，竟然非常符合一般硬色情電影！例如：

㈠傳統劇情片中男主角控制性的凝視不見了，觀衆不再經過這一層媒介，而可直接與銀幕的映象建立情慾的關係。

㈡女性成爲一件完美的物體，她被特寫割裂的身體成爲影片的全部內容。

㈢減低了景深的幻覺，畫面有如兩度空間的硬照。

㈣雖然有故事，但重要的是處境而非懸疑，是循環而非直線的時間；那就是重複的事件和循環的敘事形式。

硬色情片中敘事體不發達是很自然的，因爲這個類型本身要求最大量的暴露鏡頭，自然造成性愛場面不斷重複，人物缺乏篇幅刻劃以至公式定型等現象。此外映象的「被凝視性」（To Be Looked-at-Ness），除了通過其他劇中人的失踪（亦卽「直望鏡頭」的禁忌的解除）強調出來之外，更可見

於演員的姿勢──為了讓觀眾，鏡頭看得很清楚，往往要擺出最不自然的性交姿勢──及繁多的生殖器特寫。看硬色情片是無法「入戲」的（或者應說無戲可入），映象以最原始直接的方式投向觀眾，觀眾的凝視也接近（代替）了肉體的接觸。

不過有人指出，既然整個崇物的機制是為了擺脫女性帶來的閹割憂慮，那又怎麼解釋色情片中有大量女性生殖器映象的現象呢？

傳統根據佛洛德對崇物癖的分析是：通過崇物（Fetish）的建構，否認了因無意中窺見女性生殖器而認識的性差別的事實。這個認為女性應該擁有陰莖的慾望，當轉移至她身體的某一部份或某一件物時，後者便成了崇拜物。否認的結構如下：「我知道（女性沒有陰莖），不過（她有的──通過這件崇拜物）。」John Ellis 為解釋前述的現象，便指出以上的分析犯了一個嚴重的錯誤：把陰莖（penis）和陽具（Phallus）混淆了。前者是生殖器官，後者卻是一個概念的符徵（Signifier），前者只是後者一個有形的替身（Stand-in）。崇物癖是對性差別的否認，而否認的結構應該如下：「我知道女性沒有『陽具』，不過她在這崇拜物裏卻有了。」所以崇物癖只牽涉一符徵替代另一符徵，而不必定有「原始凝視」（即窺見女性生殖器的一瞥）這回事。

但除了女性生殖器映象之外，色情片對女同性戀及女性自瀆的描寫，Mulvey 的分析也未能顧及。

Ellis 便提出了一個新的說法：色情片提供的崇拜物，已不再是某種衣飾或女性的胴體，而是女性的高

潮。崇拜物不再是補償女性陰莖的欠缺，因爲在性高潮時女性「找到了」她的陽具。通常色情片的場面

調度都是環繞著這個主題大做文章，有關的符號包括所謂快樂的呻吟，欲仙欲死的表情，甚至某種形式

的分泌等。重要的是：女性的高潮，陽具是由男性賜給的（自瀆和同性戀只能提供次要的快感），而因

爲它令其男性（擁有陽具的）觀衆產生衝動和勃起的現象，女性的高潮最終是男性觀衆恩賜陽具的結果

。這也是崇物電影中觀衆與映象關係直接的另一層意義。不過這個說法也有人提出異議。Paul Will-

emen便認爲上述現象已脫離崇物癖的範圍，目的不再是否認女性的性差別，而是肯定觀者的陽具力量

。觀衆是陽具的擁有者和賜給者，女性高潮不過是這主題的一個變奏。大多數硬色情片中，女性只是男

性樂趣和性力留痕（Inscribe）的空間。例如採用一覽無遺的姿勢（即使在自瀆時），腹上留下對方

的精液等。女性享受性樂趣時，幾乎從不會擺出「非展覽性」的姿勢——銀幕正是觀者一面自戀的鏡子

。這種對陽具力量的肯定，需付出的代價是與慾望對象徹底的分離，否則凝視便無法激起陽具的作用，

成爲慾望的符徵。硬色情中女性生殖器映象的泛濫，正好反映出男性自信的動搖，是堅持男性樂趣爲中

心的一種表現。

<div style="text-align: right">——節錄林離「軟硬色情電影筆記」一文</div>

電影史上的色情鏡頭，知多少？

第一個裸體「公仔」是「Bain de La Mondaine」（法國一八九五），是亨利‧祖利為巴黎的「動畫箱」（Peep-Show）（付一毛錢可從鎖匙孔窺一窺）而首設的。

第一個在銀幕上裸體的女演員是 Jehanne D'alcy，是在梅里愛（Mélies）的「浴後」（Apre's Le Bal／Le Tub）（法國一八九七）。只見她站在淺淺的浴缸裏，然後由侍女替她淋浴。梅里愛可能愛上她的裸體美，終於和她結了婚——三十年後。

海地‧拉瑪（Hedy Lamarr）在三〇年代拍的「狂喜」（Extase，捷克一九三三）裏的一場出浴鏡頭，引起一陣哄動，並被一般人誤傳為銀幕上最早的裸體女星；其實在捷克，Ira Rina 主演的「Eroticon」（一九二九）便已有裸體鏡頭。事實上「狂喜」是一部有性交場面出現的電影，反而沒有人提及。

而此「狂喜」更早時，電影中出現的裸體其實已有「輝煌」的歷史。西里奴（Celio）的「Idolo Inf Ranto」（義大利一九一三）內就有一場畫家與她的裸體模特兒的鏡頭。女導演 Lois Weber

執導的「偽君子」（The Hypocrites，美國一九一五）一片裏，以一個裸體的女演員去代表「赤裸的眞理」。結果這部影片在俄亥俄州上映時被禁，在波士頓公映時便被市長下令「補鑊」——將所有的裸體場面上顏色，在菲林上逐格塗上衣服。演員名單上也不登出誰是裸露者，以致後來竟鬧出了另一人Margaret Edwards與Welber爭認是片中亮肉的主角。

第一個男人正面全裸的鏡頭是出現在「但丁之煉獄」（Dantès Inferno，義大利一九二二）內，稍縱即逝。中國人拍的獸片「大路」（一九三四），由孫瑜執導，片中亦有一場男性群體裸浴的戲，以當時的尺度言，算是前衞。這以後要到肯羅素的「戀愛中的女人」（Women in Love，英國一九六九）才有兩個男子（亞倫貝茲及奧立佛雷）的裸露生殖器官的鏡頭，是片中的一場摔角戲。

性愛場面首次活現銀幕有賴色情製片家先驅尤金・彼魯（Eugene Pirou）之賜。他在一八九六年攝製的「新娘的床」（Le Couchen de Mariee）就有一場三分鐘的性愛場面，描寫一對新婚夫婦就寢調情。雖然沒有脫衣鏡頭，但已十分哄動。而彼魯製作另一部頗富誘惑感的影片是「跳蚤」（Le Rice，一八九七），一個侍女把衣服逐件脫下捉跳蚤。

第一部正式公映的色情片是法國片「金盾」（A L' eau D' or ou La Bonne Auberge，一九○八）；而美國製作的最早一部色情片是一九一五年的「順風車」（A Free Ride）。

第一個在銀幕上有眞實性交場面的電影是一九六七年的瑞典片「錯配良緣」（Dom Kallar Oss

Mods）。

第一個在劇情片內裸體的明星是澳洲演員 Annette Kellerman，那部影片是福斯公司出品的「上帝的女兒」（Daughter of The Gods，美國一九一六）。影片的外景在牙買加拍攝，觀眾可看到女主角出水芙蓉般的少女胴體。Annette 可說是默片版的愛斯德‧威廉絲（Esther Williams），也是一個游泳健將；在拍「上」片的五年前，便已經是一個公衆爭論的話題中心——她是首次穿上第一件「一件頭」的泳衣的人。

尚‧維果（Jean Vigo）的「尼斯景象」（A Propos de Nice，法國一九三〇）裏有一場一個裸女獨坐在咖啡桌旁，影片的卅五米厘版送到英國後，被剪去此鏡頭；可是在十六米厘的版本卻被保留了，原因是英國的電檢剪刀管不到十六米厘的影片上。

相當於同時，在東方的銀幕上裸露的尺度仍是偏於保守一面，印度只是剛剛開放了准許在銀幕上接吻的鏡頭。日本在態度上算是較前衞。一九五五年溝口健二拍的「楊貴妃」，由京町子主演，就先有了裸浴場面。自然裸露的鏡頭，其實是由導演挑選一些替身代拍的，遇上「必須有」的裸體場面時，日本人倒也不一定要把它刪掉，而是採取另一種方法，如「發條桔子」（Clockwork Orange，英國一九七一）上映，在一些裸體場面出現時，鏡頭的焦距便會自動的變「鬆」，另外一個例子是性器官的部份被塗上發光質，以使「原形不露」。

首部有關同性戀的電影是Richard Oswald的「Anders Als Die Andern」（德國一九一九），大膽的探討了此一當時尚屬禁忌的題材。到Gustaf Grundgens導演的「Zwei Weiten」（德國一九四〇），影片巧妙的把兩個男孩子的同性戀關係提升至一篇田園詩的境界。

女性同性戀在電影裏一直被處理得較愼重精巧或美化。最早的要算Leontine Sagan導演的「Madchene in Uniform」（德國一九三一），影片細緻的描繪了一個女學生對其老師的迷惑戀情。第一部眞正面對女同性戀問題的電影是「雙姝戀」（The Children's Hour，美國一九六一），改編自麗莉安・海爾曼的原作舞台劇本，威廉惠勒（Willam Wyler）曾先後兩次（首次一九三六年）把它搬上銀幕。較前的版本把這段同性戀的關係轉化成一般異性戀的三角關係（加插了男主角的角色），後來的版本由奧黛麗赫本及莎莉麥克琳主演，在惠勒細膩處理下，使影片更接近原劇的精神。

約翰史萊辛傑是同性戀者？

——從「午夜牛郎」、「血腥的星期天」被禁演談起

儘管取材性倒錯的電影在這些年來呈現一片蓬勃景像，但多半不是賣弄情慾，便是過份戲劇化，眞能探觸到問題核心者，並不多見，其中以英國名導演約翰史萊辛傑可算是個中翹楚。在史萊辛傑的作品中，又以「午夜牛郎」及「血腥的星期天」最爲人所議論，但無可否認的是這兩部作品均可說是經典名作，其中「午夜牛郎」曾贏得一九六九年奧斯卡最佳影片及導演獎，而「血腥的星期天」則榮獲七一年英國電影學院最佳影片、最佳導演獎及柏林影展天主教電影獎。可惜的是面對如此的名片，此地的電檢處却以「同性戀」的名詞，將其活活宰割，而成爲刀下亡魂！對於其他名不見經傳的蹩脚導演所拍的三流色情電影，却又讓他暗渡陳倉！（試觀高雄黃色電影院所放的影片，眞是觸目驚心！）硬把約翰史萊辛傑視爲同性戀的導演，使我們在羞愧之餘，不能不將其身世背景及影片內容作一坦白陳述，也稍彌補電影檢查委員對他的褻瀆！

約翰史萊辛傑（John Schlesinger）一九二六年生於倫敦。幼年嚮往成爲一個魔術師，二次大

戰期間，參加勞軍團表演魔術。後來進入牛津大學就讀，專攻英國文學，畢業後加入倫敦的職業劇團，一九五八年轉入英國ＢＢＣ電視台，專門製作紀錄片。一九六一年以一部短片「旅程終站」（Terminus）首度引起各方矚目，並獲得該年威尼斯影展的最佳短片獎。

一九六二年史萊辛傑正式執導劇情片「一夕風流恨事多」（A Kind of Loving）。故事敘述涉世未深的年輕職員維克在服務的工廠追求同事英格麗，情竇初開的維克完全沒有愛情經驗，對所謂的羅曼蒂克愛情不免懷有美麗的憧憬。公車上的認識，初次的約會曾帶給他莫大的喜悅，可是緊接下來的呆滯平凡卻把起初的喜悅一掃而空，豈知愛情的甜果竟是如此的短暫而不堪咀嚼，而初嘗禁果也沒有想像中那麼多的樂趣，尤其結婚之後除了性愛的交易之外，只剩數不盡的苦悶和懊惱，維克至此才知道，過去他所嚮往的美麗愛情，竟是如此的粗糙不堪，最後他只有勇敢地面對現實，以無比的勇氣去接受未來的挑戰。

繼「一夕風流恨事多」之後，史萊辛傑於一九六三年完成了「撒謊者比利」（Billy Liar）。「撒謊者比利」敘述比利不堪平凡單調生活的折磨，於是憧憬於白日夢的幻境。在想像中他是國王、是英雄、是大情人、是電視編劇人；然而在真實的世界裏，他受雇郵寄大批日曆給各地訂戶，但他卻將郵資花用殆盡，使得日曆無法按期寄出。他又先後和兩位女郎訂婚，私下卻單戀另一位小姐。有一夜，他在舞會中分身乏術，無法同時應付兩位未婚妻，致使她們撕扯頭髮扭成一團，他卻獨自落荒而逃。他所單

戀的女郎願與他相偕私奔，同赴倫敦。他伴她上了火車，但在最後一刻又心猿意馬，任她海闊天空，他卻留在家鄉繼續做他的白日夢。

一九六五年的「親愛的」（Darling）是史萊辛傑繼「一夕風流恨事多」之後更其野心的扛鼎之作。史萊辛傑從平實的小市民行徑轉向英國高級的上流社會，他大膽的撥開上流社會的黑暗層面，一一檢視那虛偽面具底下腐化的貴族生活。片中顯示出「在這個社會『親愛的』一詞已無若何價值，因為它本身早就已經毫無價值。」故事敘述來自上流社會的戴安娜（茱莉克麗絲蒂飾）是一個聰明、美麗、善變、多情的女郎。她由一個男人漂浮到另一個男人，又由一個情人的床上轉移到另一情人的床上。作為一個模特兒和電視廣告明星，她是成功的，但卻越來越沒有人生目的，神經質又不快樂。她離開了她那年輕不懂事的丈夫，投向羅拔（狄克鮑嘉飾）——一個更成熟、更溫柔、也更智慧的電視記者。她拆散了羅拔與他的妻兒，跟他同居了一個時期，但當她的臉孔在雜誌封面與廣告招貼上已變得盡人皆知，而且成了「醇熟」的象徵之後，她又厭煩了。於是她又漂浮到米路斯（勞倫斯夏威飾）的床上——一個世俗、無情、卑鄙的人，同時是戴安娜的老闆之一，他手下那間工廠的出品就是請戴安娜模特兒賣廣告的。從此之後她也就越來越飄離現實，人生全無目的，她隨同米路斯飛往巴黎，與他分享性的盛會。她跟隨馬爾甘走往嘉比里，而他卻是一個患有同性戀的攝影師。在某一個最不快樂又最有挫折感的時刻，她甚至和這個攝影師的男朋友走到床上去。然後不知怎的她居然又交起好運來，她遇到了一個義大利王子

，一個已經有六個孩子的鰥夫，向她求婚。她一面遲疑不決，一面與壞蛋老闆米路斯又鬼混了一會之後，終於還是跟義大利王子成了婚。但在這個義大利貴族那豪華的家裏，她面對六個小孩，一個公主頭銜，加上家財無數，卻依然悶悶不樂，心緒不寧。義大利王子對她其實並無真愛，於是在半「歇斯底里」的狀態中她只好飛返倫敦，作最後的嘗試，與羅拔重拾舊歡。他總算是她一生之中唯一的真正可以依賴的生命憑藉了。羅拔不反對與她同睡，卻侮辱地拒絕她重修舊好。結果，在流了幾滴辛酸淚之後，她唯有在臉上塗上刺眼的厚厚脂粉，回到義大利去，與丈夫覆水重收，又在那個她自以為已經被她征服的世界裏，做一個可憐的女囚。

「親愛的」之後的史萊辛傑改變戲路，逐漸脫離了寫實的作風，逐在哈代的悲觀小說中挖掘題材，探尋另一層面的人際關係，那就是一九六七年的「瘋狂佳人」（Far From the Madding Crowd）一片的來源。哈代的小說原名「遠離群眾」，故事敍述年輕任性的女郎貝絲雪芭（茱莉克麗絲蒂飾）不但繼承了叔父的農場產業，同時獲得了獨立自主的權利。她雇用鄰家男孩歐克（亞倫貝茲飾）為她牧羊。倒楣的歐克原來也有自己的綿羊，只因他的牧羊狗成事不足把羊趕下懸崖，害得他只得淪為僕傭！貝絲雪芭並不知道歐克對她的私慕暗戀。她胡亂寄送情人卡給附近一位紳士勃德伍（彼得芬治飾）而害得對方動了真情。當勃德伍向她求婚時，她本有意與他花好月圓，卻陰錯陽差地先和軍官錯矣（Troy）的關係搞得不乾不淨。她甚至不知道錯矣（泰倫斯史坦普飾）曾使一位女僕珠胎暗結而又始亂終棄，

只因人家走錯教堂難締鴛盟，她就趁機瓜代，當了現成的新娘。婚後，錯矣把貝絲雪芭的財產賭輸了大半，夫妻反目目不在話下。錯矣在得悉那位因他而懷孕的女僕死於難產後，誓不與貝絲雪芭再造巫山雲雨。錯矣奔向海洋，一去不回。貝絲雪芭倒沒有望穿秋水，反而在聽到他的死訊後就毅然改嫁勃德伍。好事多磨的是，錯矣竟在貝絲雪芭與勃德伍訂情宴上陰魂不散地還鄉歸里。看來爭端勢在必行，結果錯矣險些亡命斷魂，勃德伍却惹來囹圄歲月。從來就無緣一親芳澤的歐克補她丈夫的空缺，何況她終於發現他是如此純行，眼看到手的兩任丈夫又都落空的貝絲雪芭留住了歐克，打算移居美國而來向貝絲雪芭辭情、如此英俊而不自私。片中茱莉克麗絲蒂周旋於三個男人之間，她時或為鄰人、為主人、為情人、妻子、寡婦……真是應付裕如，使人目不暇接。他使出渾身解數，充分發揮她的演技，猶如她在「親愛的」的多采多姿，瞬息萬變。難怪她贏得一九六五年的奧斯卡最佳女主角金像獎。

「瘋狂佳人」之後，史萊辛傑移師美國，並以「午夜牛郎」（Midnight Cowboy）贏得一九六九年奧斯卡最佳影片及最佳導演獎，成為好萊塢名噪一時的導演。「午夜牛郎」敍述在德克薩斯州有一個從事洗碗盤、個性倔強的青年喬（強沃特飾），他對於自己的性能力頗有信心，有一天，他聽到某人說：若能在大城市中找到一位富有的女人，並與她作伴的話，就可以得到許多錢。喬聽了很高興於是便以牛仔的姿態來到紐約。初到紐約，他就發現一位看來似乎很有錢的女人，於是便向她搭訕，主動邀她上床，結果這個女人是個妓女，並且把喬的錢也拿走了。喬在氣憤之餘，就到酒吧去喝酒，在酒吧裏喬

認識了一個叫做里哥尼茲（德斯汀霍夫曼飾）的矮小男人，他的腳有點跛，綽號「老鼠」。當里哥尼茲聽到喬的計劃後，便主動幫助喬介紹一位經紀人，喬很不甘願的給了「老鼠」十元報酬，於是就和那位經紀人見面，沒料到那位經紀人卻是一個沉溺於同性戀的人，令喬氣憤的狼狽而逃。當喬再度找到「老鼠」時，「老鼠」正陷於貧病交加中，並且被趕出旅館，喬不忍心再責備「老鼠」，不得已只好與「老鼠」一起住在廢棄的小屋中相依爲命。經過朝夕相處，他倆之間產生了微妙的友情，並且很自然的「老鼠」就成爲喬的經紀人，負責替喬找顧客。就在這時，「老鼠」的病情逐漸惡化，這令他極想回到邁阿密——那充滿陽光的地方去。喬爲了達成「老鼠」的願望，不得已只好去找那個同性戀的經紀人，得到他們所需要的錢。但當開往邁阿密的車子未及到達目的地時，「老鼠」就已病亡了，喬一個人孤單、絕望的遙望那沐浴在陽光下的邁阿密……。「午夜牛郎」無情地揭露文明社會的病態，並首次公開紐約的同性戀交易。在史萊辛傑的鏡頭下，紐約是一個巨大冷酷的世界，路有餓莩而行人無動於衷，時報廣場深夜的夜遊神如孤魂野鬼，浪蕩街頭。德斯汀霍夫曼是一個跛足的鼠竊，他遇到從德州來淘金的強沃特，兩人相依爲命，最後他們的夢都宣告破滅——霍夫曼死在駛往佛羅里達的巴士上，強沃特則面對車窗外豔麗的陽光，不知何去何從。

繼「午夜牛郎」後，史萊辛傑於一九七一年完成了「血腥的星期天」(Sunday Bloody Sunday)，所涉及的亦是同性戀，但不同於「午夜牛郎」的憤世嫉俗而是冷靜客觀的，史萊辛傑以抽絲剝繭的方式討論到

這種心理引起的困擾。故事的主角是年輕俊美的設計師莫里海德，他同時擁有兩份愛情——一是一名中年的猶太籍醫生（彼得芬治飾），另一是一個憔悴的離婚婦人（格蘭黛傑克遜飾）。海德似乎很滿意他的角色——只從雙方收取而不付出。然而這種好景並不長久，他的兩個情人都不甘心讓他投機擺盪兩者之間，他們要求進一步整個擁有他，於是同性愛和異性愛構成的三角關係開始動搖，糾纏不清的情感牽連使三人同時陷入困境。末了海德獨自一人飛往美國，醫生和棄婦不得不重新安排他們破碎的人生。片中史萊辛傑用冷峭感傷的手法拓展編劇葛麗葉女士的精緻視野，並使本片描寫的重心從性的問題提昇到愛的問題。另外兩位英籍紅星的精采演技使得這部電影成績斐然，猶如茱莉克麗絲蒂在「親愛的」片中一般。飾演離婚婦人的格蘭黛傑克遜把怨婦心理刻劃得入木三分，在狂熱渴求心理慰藉下，她的神情錯落，有時兇猛囂張，有時畏縮緊張，擔心歲月飛逝。而飾演醫生的彼得芬治在片中的演出被認定是近年來最好的一次，他的表清動作使人深深感到他的苦惱並不完全來自同性戀症後而是來自傳統的壓力。基於此，難怪「血腥的星期天」榮獲英國電影學院最佳影片、最佳導演，並獲得柏林影展天主教電影獎。

除此而外，史萊辛傑的作品還有一九七三年的「慕尼黑世運」（Visions of Eight）中的一段、七五年的「蝗蟲之日」（The Day of the Locust），七六年的「霹靂鑽」（亦稱「馬拉松人」Marathon Man），七八年的「魂斷夢醒」（Yanks）及八一年的「高速公路大瘋狂」（Honk Tonk Freeway），這幾部作品顯然地已無前面作品中細膩刻劃病態社會的筆觸，尤以「高」片可說

史萊辛傑的失敗之作，因此不在本文討論範圍之內。綜觀史萊辛傑的大半作品，均環繞在心理描寫上，尤其是愛與慾的問題。但顯見的他並沒有故意去渲染同性戀的意圖，同性戀只不過是這個病態社會的表徵，是不能不觸及的事件之一；就如同一篇探討此地賣春的文章，就不能不提到北投、中山北路、林肯大廈及華西街一樣。況且「同性戀」這種問題，隨著時代的複雜，精神的空虛而有愈演愈烈的趨勢，在歐美已是電影拍攝、探討的主題之一，試觀李幼新君的「同性戀電影專題」即可略知梗概。但在國內它卻被忌諱的字眼，而無可否認的是它也隨著潮流在國內蔓生滋長，許多藝文界的人士是同性戀者，已是「公開的秘密」（筆者並無鄙視之意）。因此將史萊辛傑這種嚴肅地探討心理的名作加以禁演，而讓那些誨淫的色情作品（如愛雲芬芝主演的影片）招搖過市，我真不知道電檢處的諸位檢查委員高明在那裏

？

驚世駭俗的電影大師——貝托路西和「巴黎最後探戈」

伯南杜貝托路西（Bernardo Bertolucci）在台灣可算是仍然很陌生，但若提起「巴黎最後探戈」，相信大家多少有所見聞。貝托路西的影片在本地雖然難以得見，但對這樣一位影壇上舉足輕重的人物，我們多少應該有點認識，因此筆者不揣淺陋，特此作一簡略的介紹。（文中參考劉成漢君「從革命之前到探戈之後」一文及香港大特寫雜誌，一并說明，以示不敢掠美）。

貝托路西生於一九四一年，父親是個詩人和影評家，母親也從事寫作，因此從小他便受詩和電影的薰陶。他十二歲開始作詩，十五歲實習拍電影，貝托路西說：「十五歲那年，我到山地去旅行，有人給我一架十六粍攝影機，我拍了一部長十分鐘的關於山地孩子們的影片，題名叫『小纜車』，由我自己編寫、攝影及剪接，然後放給住在那裏的農夫們看，他們都很喜歡。十六歲那年我又拍了一部影片是關於聖誕節時農夫殺豬的紀錄片。」

廿歲那年貝托路西得到一個極好的機會，那便是替比爾波羅巴索里尼（Pier Paolo Pasolini）的第一部片子「艾卡托尼」做助導。貝托路西說：「『艾卡托尼』讓我發現只有電影才是真正詩的語言，與其說電影接近於戲劇，倒不如說它更接近於詩。」因此之故，貝托路

西放棄寫詩而改拍電影——雖然他的詩集「尋幽探秘」（In Search of Mystery）在一九六二年獲得義大利文學獎。

當過巴索里尼的助導之後，有個製片家請他根據巴索里尼寫的三張草稿，編寫一個據本，後來就由貝托路西親自執導，也就是他的第一部劇情片「死神」（The Grim Reaper）。「死神」賣座並不好，因此直到一九六三年十月間，貝托路西才開拍「革命之前」（Before the Revolution）。「革命之前」奪得一九六四年法國的Max Ophuls 獎和青年影評人獎，可說是貝托路西第一部重要的作品。本片的片名是引自法國大革命時期外交家泰利蘭的一句話「只有在革命之前活過的人才知道美好生活的滋味」，貝托路西雖引用這句話，但却具有其諷刺性。故事描寫一個年靑的馬克斯主義信徒費比索，他拋棄了富有的家庭和未婚妻，而好友又因意外淹死了，失望之餘，却得到年靑姨母的安慰，而他們竟然戀愛起來。其後，費比索發覺共產主義和姨母均解決不了他個人的問題，而他也未能履行對二者的責任，結果他終於拋棄兩者，逃避鬥爭，囘到從前的未婚妻身邊，重過革命之前的「甜蜜」生活。在片中有著馬克斯主義的影子，而佛洛依德的「戀母情結」（Oedipus Complex），往後更經常出現在貝托路西的電影中。

一九六八年，貝托路西完成他的第三部作品——「同伴」（Partner）。「同伴」是根據杜斯妥耶夫斯基的短篇小說「複影」（The Double）改編而成，描述一個青年擁有雙重性格，這兩種性格產

生種種衝突，此消彼長，後來甚至發展至掉換位置的情況。「同伴」之後，貝托路西根據佐希波約（

Jorge Borges）的小說「叛徒與英雄」改篇而成「蜘蛛策略」（The Spider's Stratagem

）。「蜘蛛策略」是一個複雜得有如蜘蛛網般的心理故事，它敍述小麥蘭利的父親（父子均由祖利奧波約

飾演）是被意大利法西斯殺害的地下英雄，然而小麥蘭利却收到父親生前情婦的訊息，要他囘家鄉去調

查父親眞正的死因。因爲父親的情婦懷疑有關友出賣他，於是小麥蘭利便展開調查。他發現鄉人對他

產生敵視，尤其是他父親生前的同志——三個老人，更諸多阻撓。後來兒子逐漸發覺到父親原來並非抗

敵而被殺害，而是因爲儒弱出賣組織而被同志處决，但爲打擊革命士氣，假裝他是被法西斯所害，於

是安排他在歌劇場上演悲劇時被暗殺，暗殺前還像凱撒大帝般接到告密信，引起全鎮的敵愾同仇，而他

變成了民族英雄。影片在眞相大白之前，父親和兒子的角色很像「同伴」的雙重性格，有時分不出誰是

兒子？誰是父親？但在兒子發現眞相時，他再也不能向父親的性格認同了，但他也沒有能力改變既成的

眞實，因爲整個鎭上的人都不願接受。於是小麥蘭利想逃離小鎭，當他惶恐地跨過鐵路的時候，鏡頭沿

著鐵路推去，逐漸地，鐵路竟給蔓生的野草遮蓋了，小麥蘭利已給一個無形的心理蜘蛛網所困，永遠也

無法離開該地了。

「蜘蛛策略」之後，是一九七〇年的「同流者」（The Conformist），貝托路西又囘到「革命

之前」的法西斯時代。「同流者」是根據義大利作家艾拔圖莫拉維亞（Abberto Moravia）的小說

改編。故事敘述馬徹盧加力支在十三歲時因一時衝動而槍殺了引誘他作同性戀的車伕，長大後，他成為一個哲學教授，但兒時的凶殺始終是他心理的惡夢。為了解除這種心理的痛苦，他渴望過著普通人的正常生活，法西斯社會正符合他的需要，於是他便參加法西斯的反間組織，成為謀殺他從前的老師夫婦（逃往法國的反法西斯主義者）的幫兇。然而後來他卻發現兒時所槍擊的車伕仍然活著，他的心理頓時崩潰，因為他一直內疚和贖罪的心理卻是不必要的了，甚至參加法西斯黨和成為幫兇更是不必要的。他不用再同流合污了，因此他在街頭瘋狂地責罵他一生的車伕是法西斯黨徒，是謀殺教授夫婦的兇手。電影最後的鏡頭是他怔怔看著一個伏在床上，搞動留聲機而播出靡靡之音的裸男，這是否表示受他自我克制而潛伏的同性戀傾向將會重新浮現呢？貝托路西沒有明白的交待。

繼「同流者」之後，貝托路西於一九七二年完成「巴黎最後探戈」（Last Tango in Paris）。「巴黎最後探戈」是歐美影壇繼「發條橙子」（A Clockwork Orange，史丹利庫柏力克執導）之後最受議論的影片，從來沒有一部這樣嚴肅的電影如此徹底地講論到性問題，而且公然描寫禁忌的性行為——手淫和雞姦，儘管紐約時報影評人寶琳姬爾讚揚它是「有史以來最扣人心弦的性愛作品，貝托路西的天才扭轉藝術的面貌」，可是教會和衞道之士依然毫不容情地大加撻伐，各保守地區的國家一致排拒，義大利更史無前例地判決導演和男女主角「猥褻罪」，各處徒刑兩個月。但若把「巴黎最後探戈」看成淫邪的黃色電影是極大的錯誤（對性的描寫，一九六九年的瑞典電影「I am Curious Yellow

」較之尤爲徹底）況且貝托路西絕不是隨波逐流的色情販子了。「巴黎最後探戈」敍述一個住在巴黎的中

年美國人，名叫保羅（馬龍白蘭度飾演），他的不貞太太剛剛用剃刀自殺了，遺下的產業是一幢破舊的

旅店。他爲了忘却痛苦的往事，一個人在黃昏的巴黎街頭找房子，在一所空房子中意外地遇到一位稚氣

而放蕩的少女（瑪麗亞雪妮黛飾演），兩人在對望中忽然萌發了莫明的激情，他便突然將她抱起，逼近

牆壁，迅速而粗暴的撩起她的裙子，撕破她的內褲，就這麼面對面站著佔有了她。她的反應也很曖昧，

起初是驚慌，接著又半推半就，最後竟然十分熱烈的纏在他身上。事畢之後，二人稍整衣裝，便若無其

事離去，而他便租了那所房子。接下幾天之內，兩人便在空屋內展開了肉體的語言，他們除了獸慾的發

洩，始終不通姓名和身世。妙的是在這麼一個孤立而夢幻的世界中，他最後居然動了真情，但她除了性

慾的刺激外，對任何感情都漠不關心。其後兩人酒醉，大鬧探戈比賽會場，跟著他追她至家中，苦苦相

逼，在慌亂中被她開槍打死，然後她對警察矢口否認曾經認識這麼一個流氓。

　貝托路西曾說過他頗受馬克斯和佛洛依德所影響，從他所執導的影片中，我們可以看出端倪，但馬

克斯和佛洛依德的理論有基本的矛盾存在，因此貝托路西的電影是愈來愈偏重於佛洛依德。「巴黎最後

探戈」的整個故事的結構就建築在佛氏的人性論上，佛洛依德對於性的定義很廣泛，所有能帶來肉體的

愉快感覺的接觸，皆可稱爲性的，所以小孩子的性慾發展可以分爲三期。最初著重於口部，與吮奶之本

能配合，稱之爲「口腔時期」（Oral Stage），後則移於肛門，而有通便、禁便、與玩弄排泌物的

快感，稱之為「肛門時期」（Anal Stage）。最後注意及性器，而開始探索之，玩弄之，稱之為「陽具時期」（Phallic Stage）。性慾發展的這三期，種種殘跡，常出現於常態或病態的情慾活動裡。在片中保羅的狂暴性格是其來有自的，保羅曾對珍（女主角）說：「我的老頭子是個粗暴的酒鬼，經常嫖娼和在酒吧打架。我的老媽子也很風流，又是一個酒鬼，她曾在公眾的地方裸體而被補入獄……每當我放學回家時，她總是不在，不是在坐牢便是不知道在那裏鬼混。」另外從女僕的口中我們知道保羅是一個流浪者，當過拳師、演員、邦加鼓手，在南美參加過革命，到過大溪地（聽起來很像白蘭度本身的經歷），最後來到法國，娶了個有少錢的女人露莎，他以為自己得到真愛，但結果連妻子為什麼突然自殺他也不知道。這個晴天霹靂令他情感上的一切寄託都毀滅了，極端的失望和痛苦在他的內心爆炸成為恨，他要報復，他要發洩，他已成為一隻被「野性」驅使的畜性，理性的「自我」（Ego）和「超我」（Super Ego）都被拋到九霄雲外去了。貝托路西基於此，並將佛洛依德的性慾三個時期反其次序而行，因此保羅的性格便從成年的「性器官成熟階段」（Genital Stage）退回到「性器官未成熟階段」（Pregenital Stage）。貝托路西在接受訪問中談到：「片子開始的時候他（保羅）非常具有男子氣慨，頹喪但在傷心中帶著一種堅定的意志。你看他第一次怎麼強姦那個女孩子，可是他却漸漸地幾乎完全喪失他的男子氣慨。有個時候他正讓那個女孩子鷄姦他，他退化了，退回到肛門期，或者讓我們說是性虐待肛門期（Sadico-anal Stage）。接著他更退回到巴黎之網中

，臨死的時候整個『巴黎媽媽』環繞在他四周——她的屋頂，她的電視天線，她那灰色而令人傷感的混沌狀態。……我在寫劇本的時候就已經想到要他死的時候像個胎兒一般。」

從整體來看，這部電影是貝托路西對西方資本主義社會的男女關係，和道德觀念的嬉笑怒罵。他借保羅的強暴言行來攻擊虛偽的傳統婚姻和家庭道德觀念，另一方面他又指出資本主義社會中男性對女性是種剝削的關係，不是如保羅般把她作性的發洩，便是如湯（珍的男友，電視導演）那樣把她塑成一個虛假的形象來作商業性的販賣。除此而外男性還以一種禮教來控制女性，但若消除一切禮教和不平等，只作原始的性接觸，是否可行？貝托路西給我們的答案是這種獸性的關係仍然解決不了問題，唯有發展成為雙方的真愛，否則這種獸性的關係仍將會導致悲劇。

「巴黎最後探戈」之後，四年來貝托路西只拍了一部新片，那便是「一九○○」。「一九○○」曾參加坎城影展，片長五時三十分，今僅就黃國兆君巴黎影訊所述簡介於后。

「一九○○」是以意大利北部伊美利亞（Emilia）省的某鄉鎮為背景，故事所延伸的時間幾達半個世紀，由一九○○年兩個嬰孩同時誕生開始，至一九四四年二次大戰歐陸戰場結束為止，影片所陳示的可說是當時意大利社會的縮影。影片以半倒敍式拍攝，首先展示二次大戰剛結束的意大利村莊，一名少年突然被法西斯的散兵射殺，然後，意大利農民四出搜捕法西斯餘孽和地主富農，阿提拉（唐納蘇德蘭飾）與妻子狼狼逃命，被手執叉棒的憤怒村民痛毆。阿佛烈度（勞勃狄尼洛飾）頹然坐在書房中，被

一個自稱奧穆（因崇拜這位遊擊英雄而以此自稱）的少年闖進，用槍威嚇，要他接受農民群眾的公審。

阿佛烈度這時不禁百感交集，於是向少年述說奧穆（傑哈德巴丟飾）與他的過去。（影片進入倒敘的過去式）一九〇〇年同時出生的阿佛烈度和奧穆，前者出身豪門貴族，後者則是貧困農民，由於自幼一起長大，因此雖然階級懸殊，但亦能夠成為莫逆之交。影片是從阿佛烈度的祖父（亦名阿佛烈度，由畢蘭卡斯特飾）這一代開始敘述，把他描繪成一個昏憒，沒落的貴族資產階級。他擁有一個大農莊，是一個剝削農民的大地主，佃戶們早已對他不滿。他在孫兒阿佛烈度誕生之日，請那些正在田中幹活的佃戶喝酒，竟然受到冷淡的對待，其中奧穆的祖父懷疑他姦污自己的女兒而生下奧穆，因而對他更是橫眉怒目。

影片並沒有很明顯地指出奧穆是老阿佛烈度的兒子，但從他焦急地等待奧穆的母親臨盆的結果，以至奧穆沒有父親等跡象看來，可以推測到奧穆是他的兒子。阿佛烈度與奧穆長大後，初時仍然非常友好，以至經常在一塊兒玩，甚至一起去召妓，一起在床上與同一妓女玩性愛遊戲，但由於兩人的背景、出生實在太過懸殊，遂無可避免地站在對立的地位，前者要維護其資產階級成果，後者要反抗富農地主的壓迫、剝削，因而互相疏遠。兩人經歷了一些羅曼史後，都分別成家立室，阿佛烈度的妻子雅達（桃蜜妮珊飾）並無所出，其後又因阿提拉夫婦的弄權而離家出走，奧穆的妻子安妮達在生下女兒後因難產去世。在這同時，法西斯主義者亦開始活動，片中的阿提拉便是其中的代表人物。他是阿佛烈度的管家，是墨索里尼麾下的黑衣黨員，對權力和財富有極大的野心，為了本身的利益，替地主富豪鎮壓農民革命，又

者，這樣奧穆成為阿提拉的眼中釘，幸而阿佛烈度顧念昔日友情，處處制肘者阿提拉，奧穆才得以無恙。後來，阿提拉的氣燄愈來愈高漲，妄圖將奧穆賣給另一位地主，奧穆憤而以馬糞擲到阿提拉面上，其他村民亦紛紛效尤。事後奧穆亦知道難以在農村內立足，於是便遺下早已長大的女兒，參加遊擊隊伍。

最後（影片又回到現在式）阿提拉終於被勝利歸來的奧穆槍殺，阿佛烈度亦在農莊接受公審，在奧穆的維護下得以逃過大難。末了一場戲，貝托路西處理得很特別，奧穆因阿佛烈度間接否認地主階級已經死亡而他糾纏起來，鏡頭（Zoom out）至大遠景（農莊全景）──搖鏡──見村莊一角，跟著接上兩個老人（阿佛烈度與奧穆）繼續糾纏的中鏡，似乎是暗示無產階級與資產階級的鬥爭是長期性的。跟著，白髮蒼蒼的阿佛烈度躺在鐵軌上，一列火車駛過，路軌上卻躺著童年阿佛烈度的軀殼模型。貝托路西似乎預言資產階級會走上滅亡之路。

在一篇訪問稿中貝托路西談到「一九〇〇」這部電影，他說：「故事是說兩個孩子一九〇〇年在伊美利亞降生，只相距幾百碼，一個降生在農夫家，一個則生在地主家。電影跟隨他們發展，意大利的歷史也跟著他們發展。他們本來是朋友，然後變成敵人，有錢的那個資助法西斯，沒錢的那個則加上共產黨，事情就這樣隨著義大利整個法西斯時期進行下去。我希望這部片子變成一部有關土地耕耘，有關農人文化，有關一種持續了幾千年都在工業進步之後死了五六十年的文明的痛楚。這是一部我想獻給下一代的電影，我想帶他們囬去重新發現他們的根，也就是農人的世界。我要把攝影機帶入玉米田，帶入正

在灌溉的田畦，帶入地本身，同時以一種比較不實際的方式讓他們重新發現某種我們已經完全棄絕的價值。這部電影是獻給現在廿五歲甚至更年輕的那些只從文學（也就是一種特權）上認識這一種世界的青年，是獻給大眾中對這些價值一無所知的那些人。他們對他們的根完全忽視了，而這個根應該還在某個地方才對——我就不信幾十年的功夫就可以完全抹殺掉幾千代所遺傳下來的記憶，在我們核酸中必然仍存有對土地價值的記憶。至少也有一點沉澱物才對！從來沒有人提出這個問題。」

繼「一九〇〇」之後，貝托路西完成了「月亮」（La Luna），「月亮」先後在威尼斯影展及紐約影展參展過，但卻為美國觀眾及影評人視為離經叛道的一部電影。「月亮」主要情節環繞於姬兒克萊寶與麥修巴利母子間貌合神離愛恨交纏的複雜感情。克萊寶早年在義大利專攻女高音時，與一位義大利男子結婚，生下巴利。無奈克萊寶與義大利婆婆間有莫大鴻溝，照克萊寶的說法是她的婆婆與兒子間也有一段「戀母情結」（他「愛」他母親！）。克萊寶終於與丈夫分手，帶著小巴利返美，十年後，克萊寶成為一著名的歌劇明星，現任丈夫擔任其經紀人，兩人需經常出外旅遊演唱，總把巴利一人丟在寄宿學校。巴利逐漸感受忽略與欺騙。克萊寶受邀赴羅馬演出，臨行前其夫突因心臟病發而逝，克萊寶決定攜子仍赴義大利。在羅馬，巴利結交了一位女友，被其母發現，母子間終於爆發一場衝突。經過長時期精疲力盡的爭吵，克萊寶終於試圖以籠絡其子的方式來緩和兩人間的關係。他為巴利購買海洛英，巴利受不了其母的虛情假意，與女友溜出去注射毒品，同時染上毒癮。在克萊寶特意安排的生日派對那日，克萊寶終於試圖以籠絡其子的方式來緩和兩人間的關係。他為巴利購買海洛英，

幫他熱毒膏，甚至在其子精神崩潰之際幫他手淫以求舒解壓力。但這些均無成效，巴利仍是克萊寶眼中的 Punk，克萊寶則被巴利視為 Tramp。兩人間的關係終於在其母試圖在旅館房間中色誘他而導發的一場爭吵打架中瀕臨崩潰。在盛怒之餘的寧靜中，克萊寶打出她阻止其子墮落的最後一張王牌。她告訴巴利其生父仍在羅馬，於是一段尋父、認父（或正確地說是父認子）的餘事於焉展開。影片終尾，出乎意料之外，是個大團圓（但非好萊塢式）的結局。

貝托路西說：「我對『月亮』原來的想法是很小、很美的意念；只是嬰兒坐在腳踏車上，望著母親的臉，以及月亮的臉，如此而已。而後變得愈來愈大，成為探討母親與兒子之間的關係，宣傳上以及一些影評上說這是講母子相姦（br igitory s in）的電影，事實上並非如此，只是表現母親與兒子會有什麼的關係而已。」以風格和題旨來看，「巴黎最後探戈」與「月亮」著實有很多可供比較的地方。在「巴」片裏貝托路西呈現的是一個既文明又動亂、道德觀念動搖的世界，馬龍白蘭度所追求的是一個原始、赤裸、毫無欺詐的世界。「月亮」的少年麥修巴利追求的「大地之愛」，也是最原始、最純的東西，他和母親的關係接近亂倫，而兩部影片對性的態度反映出貝托路西想要表達的東西——他不單祇呈現資本主義社會中性關係（及一切人際關係）被扭曲，並且作出批判。根據佛洛依德的精神分析理論，父母與兒子的關係和少年成長過程是一種循環形式，他分析希臘悲劇裏子殺父的心理背景，母子亂倫和戀母情結都可以借用來作為「月亮」一片的心理註腳。當然，這一註腳並非絕對可以套入整套電影裏，片中的少

年沒有達到殺死生父的情形，相反地他渴望尋回失去的父親。另一方面他的戀母情結是一種補償，一種性慾追求，也許回應孩提時期嬰兒哺母乳的心理（生理）因素。這個少年性格的另一方面是有著虐待狂與被虐待狂的傾向，他曾經折磨母親，自己因吸毒而致手臂針口纍纍，這些都反映出少年心理的不平衡。談到性方面，「月亮」正如「同流者」，都有曖昧的同性戀描寫，片中一場戲寫少年單獨走入一間餐廳，一男子向他勾搭，又安排少年與一個阿拉伯青年有曖昧關係，但最重要的是麥修巴利的女性化外型，不難令人想起維斯康提「威尼斯之死」中的男孩。

二、暴力

香港新銳導演的創作思想及表現手法

列　孚

梁普智導演的「跳灰」，徐克導演的「蝶變」，拉開了香港影壇一道新的帷幕；繼而許鞍華的「瘋劫」，嚴浩的「夜車」，徐克的「第一類型危險」等，已不再是「序幕」了，而是直接展開了色彩斑爛的姿容。

甚至可以說，這一開始便掀起了高潮。而到目前為止，這「高潮」仍在延續，方興未艾。

甫出一現・令人驚喜

徐克的第一部電影作品「蝶變」，製片人吳思遠竟語不驚人死不休地作出這樣的廣告宣傳：「六十年代是胡金銓的，八十年代是徐克的！」

事實上，徐克的才華並沒有被「作大」。

「蝶變」無疑在映像方面給我們帶來一陣乍喜。構圖、角度、質感以及冷峻的獨特，使我們認識這位導演在技巧方面的造詣，至少是與眾不同的。如果你認為拍武俠片，楚原的永遠是片片楓葉、古琴加

乾冰；張徹的永遠是粗枝大葉，打不死的悍漢加茄汁。那末，徐克便將武俠的神話，會使你與他一起飛躍，感到可以觸摸某種莫名的境界。他對攝影機的駕馭就是那麼地截然不同。徐克也許來得比胡金銓更刻意求工，然而至少在視覺方面你會覺得這種「刻意」或多或少會有新鮮感，當那個鐵盔巨人佔據了銀幕三分之二時，那種飽滿的逼力在竹林中跳彈床的飛遁，感受畢竟是兩回事。儘管整個故事仍是那般整腳、虛紗，但你們仍得賞識徐克對映象有嶄新的詮釋。

同樣地，梁普智的「跳灰」，當時也有耳目一新之感。時裝警匪片，至少不像武俠片那樣大可天馬行空，它實實在在地告訴你一個驚心動魄的故事。但破毒案，捉毒販，實在普通得可以。惟故事到了梁普智手中，就有不同程度的喜悅：明快、爽朗、凝聚、深沈、節奏和劇力便是那樣巧妙而又和諧地結合在一起。也許你會永遠記得這一幕：嘉倫受到挫折，在雨中落拓而行，這時響起了「大丈夫」插曲……抑鬱、愴涼卻又念薚、不屈、豪氣中透徹地體現出命運的艱辛，但一時的氣餒卻又不失其豪邁。人物的情緒、性格、特定職業與情節、環境的刻劃，雖非經典，也已見功力了！

當然，「跳灰」最成功之處還不是在刻劃人物方面，而是導演在掌握整齣影片的情節處理上所表現的魄力，有條不紊的徐疾有進的節奏，像是一氣呵成，痛快淋漓地一瀉而出，使觀眾獲得足夠的暢快感受，整個效果是令人感到滿足的。

面對現實・頗感困惑

花了以上的篇幅，重新將那三年前的電影檢討一遍，那末，對最近一、二年來崛起影壇的新銳導演（也有人稱這批導演為「新浪潮」導演）及其作品的探討，分析，也應該有一個脈絡分明的軌跡可尋了。

直至目前為止，倘仔細計算的話，這一群青年導演包括有：梁普智、于仁泰、徐克、章國明、嚴浩、許鞍華、蔡繼光、余允抗、譚家明、方育平、黃志強、卓伯棠、冼杞然、單慧珠、翁維銓、唐基明、黎大煒、黃志等等，可被稱為「新銳導演」者，幾達二十人之眾，共拍有四十二、三部片。屬於武俠、動作片的，有「蝶變」、「名劍」、「巡城馬」等五部。描寫青少年問題的，有「第一類型危險」、「夜車」、「喝采」、「忌廉溝鮮奶」（即：汽水加牛奶）、「失業生」、「檸檬可樂」、「靚妹仔」等十一、二部。餘者除「父子情」、「冤家」、「撞到正」、「胡越的故事」、「咖哩啡」、「公子嬌」、「鬼馬智多星」（即：夜來香）、「凶榜」（即：魔界轉世）、「再生人」、「烏龍神探電子龜」等之外，全都是都市暴力片一類。而這一類影片（警匪片在其中又佔了大多數）幾乎佔了新銳導演們作品的一半。

這頗值得重視的問題。

新銳導演的暴力傾向，無疑是都市壓抑症（這是我個人杜撰的名詞）在形象綜合藝術及技術上的充分反應。罪惡、狹窄、競爭、徹頭徹尾的商業化及東西文化混血的畸型，這些社會問題、環境、教育、物質至上，充滿投機機會的條件，形成了都市壓抑症的溫床。整個架構根本不容許你作理智、高尚的抉擇，但偏偏你對這門子形象藝術就是那麼執拗、那末你只能妥協，在你的作品中自覺或不自覺地表現都市壓抑症的徵候——有的是有的無矢的，有的憤世嫉俗的，有的是無可奈何的宣洩！

本文不可能在此作個例的細剖。這縱然是抽象的扼逃吧，但必須要指出的，這只是在香港才有的「病態」。自然，我不能確定這所謂病態，是貶義抑或是褒義。然而，這是存在的事實。

徐克的「第一類型危險」，在題材上我把它歸納在青少年問題方面，但影片的形式卻是十足的暴力電影。而當時這部影片從被禁映至經刪改及獲准公映，一直引起爭論。當官的自然認為該片意識不良，甚至對社會治安有某種程度的影響，那是按他們的彈性標準來衡量。但影片中那幾隻囚在鐵籠子中的小白鼠，和那四個自製炸彈的青少年，其象徵性是一致的，徐克當時這樣處理：室外天昏地暗，電閃電鳴；室內，特寫囚在籠子裡的幾隻小白鼠驚惶失措，亂蹦亂竄，無奈任憑掙扎，也衝不出這個狹小的牢籠。而那四個青年，三死一傷，其命運比籠裡的小白鼠更悲慘。這種象徵手法通過敏銳的鏡頭素描，正是徐克導演意念與攝影機運用，構圖的大膽構思，而達到某種訊息的傳遞，並賦予新穎、深刻的內容，令人印象尤深。如林珍奇橫腰挿死在鐵尖上，近鏡的大特寫卻是一隻也是掛在鐵尖上的大老鼠，格外駭人。

。

被譽為最擅於營造劇力並十分注重而成功地刻劃人物的導演章國明，在其「點指兵兵」一片中，便衣新仔張國強與變態兇手許炳森在長廊盡頭的對峙，更甚具有經典意味。兇徒手持手槍，步步逼近，直指腦袋，便衣新仔兩手空空，惶恐萬狀，渾身打顫，死亡只是間不容髮的事！畫面上我們只看到這窄窄的室內走廊，三面陡壁，後無退路，前有兇徒，導演將這種震慄性的壓力逼透得令人喘不過氣，再配上強調心跳的單響特殊音響，幾個急促的人物面部，持槍的手的大特寫，構成凝重有力，幾令人窒息的氣氛，生與死之間只有半線之差，將主角推至置於死地而後生的最後一刻求生存的頂點，驟然反擊，拿起棒球不顧一切地擊過去，居然一矢中的！這一場戰，使觀衆的神經飽受刺激，也是該片意圖表達的宿命觀點的強烈寫照。張國強死裡逃生，猶有餘悸，最後辭去警探職務。倘若這場戰不是那樣地閃爍火花，導演所意欲表達的，則肯定大爲遜色。

章國明的另一部作品「邊緣人」，最後一場艾迪死在鐵閘之內，同僚目睹竟不能相救，甚至已拉出他的手了！這幾乎與張國強是同一環境，但不是孤立的環境，他是在衆目睽睽之下被群衆活生生打死的，仍擺脫不了命運的孤獨！生與死又是半步之差而已。

「第一類型危險」的鐵籠，「點指兵兵」的走廊，「邊緣人」可望而不可卽的無援，並非巧合地對香港「樽頸環境」的深刻反映，一種意欲衝破這藩籬的心態，使得嚴浩的「夜車」，翁維銓的「行規」

乃至唐基明的「殺出西營盤」，均無可置疑地體現了所謂的「都市壓抑症」徵候！到了「殺出西營盤」，要擺脫這種壓抑，甚至是相當痛苦的事（秦祥林殺死戀人葉童，殺死自己的手足）！也許這算得上是妥協之中的執拗吧？

其實，暴力傾向只是新銳導演們的表演，在他們拍攝這些十分商業化的電影的同時，有限度地滲透著個人的意圖，通過某些刻意的畫面去傳遞某種層次不同，繼續而不全面的潛意識，——有時是清晰的，有時是模糊的。

獨特的環境決定了「獨特」的意識型態。這便是新銳導演們創作思想上的困惑。這恰恰證明了他們力圖擺脫卻又不明確如何擺脫的處境，唯有在搖擺中等待豁然開朗一天的到來。

技巧出眾・以瑜掩瑕

單以暴力電影去試析新銳導演們的創作根源，未免有生偏頗。不過，若以為典型，新銳導演們最能夠體現他們之所以「新銳」，暴力電影則是具普遍性的典型意義的。往往因為他們都有著頗不俗的電影感，對電影語言的現代化實踐，對攝影的高水準要求，對非林技術的掌握，對美術設計的講究等等，構成他們的作品有著強烈的感染力。有時甚至弄得極右韻味，於是形成時髦一時，現正流行的所謂「包裝」。試以暴力電影之外的「靚妹仔」為例，便可佐證。

我在香港某報的影評專欄中曾這樣談過「靚妹仔」：我們說，香港電影新銳導演到目前的成就，很大程度是體現於影片映像的感染力。我們評說「靚妹仔」所說的事「就像在身邊發生」，並不是因為其寫實性強。很大程度上，是劇本質素不變的弱點被不俗的技巧所掩蓋了，因此造成一種外在真實的表象（重點是筆者所加）。

最明顯如攝影的表現：實景拍攝、自然光拍攝、快速曝光的菲林技術、鏡頭畫面構圖的講究，該透度的衝擊性效果。這些攝影、剪接均毫不例外地力求達到咄咄逼人的視覺效果（當然不止是「靚妹仔」亮、朦鬆、黑沈的地方便任其自然、測距焦點異常準確等，便造成十分強烈的映像，顯得特別飽滿、猛銳、大膽、鮮明。

還有如手法爽脆的剪接，構成了氣氛、節奏的營造，造成逼人的感覺，幾乎想每一畫面都有不同程了）。

在該片中，最突出的例子是的士狗格的一場。幻影繽紛、舞影幢幢，不時有女主角林碧琪黯然傷神的特寫，又拍到男主角麥德和幾個聚在一起的群像、交替、跳躍、人、情、景均處理得甚有意味。手法靈活自然，純熟流暢，是這些技巧的完整體現。又如林碧琪的好友溫碧霞在咖啡室外因「婚變」和本來應承聚她的小男友爭吵，從室內往外拍，跟搖，畫面上全聽不到聲音，運用了像似偷拍的手法。這種溶於實景中富動態的映像，便是由技巧所表現出來的真實，很有生活感的畫面。

這種拍攝方法的創作，該片確實取得很不錯的成績，也正是以瑜掩瑕之處。

我們說不止「靚妹仔」，一如許鞍華的「撞到正」、徐克的「鬼馬智多星」、翁維銓的「再生人」、黃志強的「舞廳」、唐基明的「殺出西營盤」、余允抗的「凶榜」、霍良耀的「失業生」、蔡繼光的「喝采」等等，不論其題材是屬於什麼類型，新銳導演們對電影技巧的掌握，已臻一定的水準，有些甚至達到高水準的了。例如方育平的「父子情」。

這些，都是我們在近年來所感到欣喜的一面。香港影壇有了一支年輕的導演隊伍，展示了可喜的實力，對提高香港電影水準，甚至對整個中國（包括大陸、台灣）電影水準的提高，有很大的影響，這是新銳導演們之功。

創作走向在理想與現實中妥協的抗衡，而技巧則有頗大的飛躍，似乎是不那麼協調，或者是因為才二、三年間的事，仍得待今後的時間磨鍊。不過，要指出的是，我們的新銳導演，除了方育平的「父子情」尚可繼承，表現了中國民族的特色之外，其餘不少只算得上是西方電影派衍生的作品，而似乎從未自覺地接觸或著實地實踐著中國民族風格的問題。有的，只是通過面譜、神像、木偶、風車等等浮光掠影的點綴，藉以顯示「民族色彩」，這畢竟是膚淺的。根本的是，香港電影並不是孤懸於海外的電影，是中國電影的組成部份，如同文學；不論香港電影的過去、今日、將來，其根源及至其對象，都是中國的。這方面，倒是希望香港新銳導演們起碼在概念上是應明確的，不可忽略。

同時，我之所以強調「靚妹仔」只追求「外在的真實」，歸根究底在運用技巧的同時而自覺或不自覺地陷入自然主義的泥沼，反過來，卻證明了只著重形式，及外在的包裝。一直以來令人抱怨的劇本便乏優秀之作。即使如獲八一年度香港電影金像最佳劇本的「胡越的故事」，亦不過是平平中稍見突出而已。劇本問題若不解決，新銳導演們的水準便難以攀至一個更高點。到底，「劇本是一面軍旗」。

繼承中國民族風格和劇本問題，是新銳導演作品中最明顯的不足處。

香港電影暴力的問題研討會記實

馮禮慈　整理

日期：八○年十二月廿一日（星期日）

地點：香港電影文化中心

主持：梁濃剛、羅卡、徐克

出席：電影工作者，觀眾及其他傳播媒介工作者共六十多人

生活壓逼與戰爭心態

梁濃剛：為了方便討論起見，我們將問題籠統地分為四個部份；第一部份是電影暴力與當前香港社會、生活及心態之間的關係。這是因為一般討論的時候都會涉及到究竟是否社會上存在著暴力的生活，而電影作為現實的反映，所以會有這樣的電影呢？不過電影是否現實的反映，則涉及十分複雜的問題，難有定論，我們也不想花太多時間在這些美學問題之上。但徐克曾經指出過，香港現在表面上並無戰爭，但每日其實有很多戰爭在進行，那些都是無形的戰爭，例如擠巴士等

徐　克：電影就是將這些壓迫具體化，以戲劇形式表現出來。在這個制度、環境長大的青少年就可能被

朱培慶：我想一般市民感到的壓迫或忿怨並不容易捉摸得到，有很多其實是制度給他們的壓迫，無可否認即使是搭巴士，小市民也受到壓迫，為什麼要等整個小時才有巴士到？上到巴士又充滿異味，隨時又會失事。但這與在電影中的暴力有何關連？電影很少談到制度上的壓迫。

梁濃剛：朱培慶每早在香港電台主持一個節目，叫『八十年代』，由觀眾打電話入電台發表意見。我想問問朱培慶，你覺得當前社會人士之心態，透過電話談話的內容，有沒有表現出暴力憤怒的成份？

徐　克：在香港，生活十分緊張，雖然沒有具體的政治壓迫，但四週都是鬥爭、權力等，雖然沒有戰爭，但有戰爭的心態。巴士是一個具體例子，其他如生活環境等都是針對這方面而說。

朱培慶：關於擠巴士與暴力的關係，我不大明白，徐克可不可以解釋一下？

發表意見。請大家踴躍發言。

環繞以上四點來討論，但這並不表示大家一定要依著這個次序，也不一定要限於這四個問題來表現手段，它的限度與有效性有多大。第三，是電影暴力與觀眾的關係，電影中的暴力是否影響到觀眾採取同樣的暴力呢？最後一個問題是電影暴力是不是一種賣座保證。好了，大家可以，都是一種戰爭狀態。電影與社會的關係，這是第一點可以討論的。第二，電影暴力作為藝術

梁濃剛：那麼是否所有電影的暴力底性質都一樣？『山狗』與『第一類型危險』的暴力有沒有不同？

徐　克：我覺得暴力成爲商業賣座的保證是由武俠片開始，那種痛快淋漓的打鬥，使人知道中國片也可拍出這麼清脆的動作，對觀衆來說，則是精神上的渲洩。不過，目什麼時候開始，暴力才成爲一種手段，一種氾濫的血腥，則應該研究一下。

洗杞然：我看近期的本地製作的作品，都充滿著暴力，不單只是一種手段，更形成了一個類型，我覺得這是一個畸形的現象。爲什麼會有這種現象呢？我認爲並不定是觀衆的喜愛，基本上是電影製片，導演的藉口，大部份是個人的口味，手法問題。讓我武斷一點的說，觀衆只是追隨者，製片與導演才是電影潮流的決定者。因爲據我所知，很多投資在電影的老闆本身並不看電影，不知道電影爲何物，觀衆喜歡看什麼電影，他們只是單純的估計，沒有甚麼根據，因此，投資者、導演應負較大的責任。

梁濃剛：其他朋友看過最近的暴力電影如『山狗』、『打蛇』及『第一類型危險』等，對它們有甚麼意見？

迫至毫無理性、無目標、造炸彈。這是表示一般人對制度無安全感，對香港的制度，道德準則充滿懷疑，另帶著一份無可奈何的感覺。『第一類型危險』內無政府狀態的情景就是由此而建立。

暴力是否賣座保證？

余慕雲：我想以一個事實和證明暴力並不是賣座的保證。香港有史以來最賣座的十部電影都不是暴力電影，而近十年來，每年最賣座的電影中，暴力片頂多只達第四、五名。

徐　克：我想請問你『師弟出馬』是否暴力？

余慕雲：那麼我講講對暴力的看法。暴力是古今中外都存在的，但我們需看製作者的態度，是批判、宣傳還是探討。

觀　眾：我覺得暴力是賣座的一個相當大的保證。看看嘉禾、邵氏等大機構，他們對每種影片的賣座情況都有紀錄、分析；如果暴力電影不賣座，他們也不會那樣不斷生產。

冼杞然：剛才余先生舉出賣座紀錄來證明暴力並不是賣座的保證，我想補充一下。每一個人投資拍片都希望這部片能賣座，最低限度不會蝕本，那麼就會希望能拉到一定的觀眾，而攪到 Sensational 就是 Sensational 的主要手段。

徐　克：除了這點以外，香港觀眾，像其他大城市觀眾一樣，都較喜歡暴戾的渲洩。我覺得中國電影的暴力感源自武俠片，外國的暴力感則來自戰爭，及城市的暴力感。但暴力電影的觀眾仍屬局限所以『師弟出馬』要加上親情、溫情來吸收家庭觀眾，但並沒有排斥暴力。

梁濃剛：歸納來說，暴力並不能令電影十分賣座，但起碼也有一定程度的保證。但手上有一個題材，是否必須要用暴力的手法來表現呢？暴力用得太盡，是否引人反感呢？我覺得一個題材通常都可以有表現手法，不一定要暴力。其他電影評論者有甚麼看法？

觀　衆：我的看法是，不同電影內的暴力是有所區別的，部份電影評論者都能指出這點，但對大部份觀衆來說，所有暴力皆一樣，不會深究有何區別。我覺得暴力片可以拍，甚麼事情都可以做題材，但需視乎手法是否自然。

胡卓之：我也覺得暴力電影也有不同分別。例如『打蛇』就十分不合理，整個劇情都不合理。我發現問題在於很多導演缺乏信心，不敢作新嘗試，只會跟潮流，例如張徹的武俠片以後，即有大量同類作品。

徐　克：是的，很多導演在選擇類型時都沒有信心，例如拍文藝片，也要拍暴力文藝片或者文藝喜劇，這就是顧存娛樂性的表現。

暴力程度與社會壓力成正比？

梁濃剛：大家都覺得選擇題材時有所顧忌，其他人有何看法？

于仁泰：現在大家都說投資者愛選暴力的題材，但我覺得暴力永遠存在，即使最文藝的電影也有暴力，

作為導演，我們應有責任去反省自己是 Glorify 暴力，Demonstrate 暴力，還是批判它？

梁濃剛：你覺得電影的暴力屬於那種性質較多呢？

于仁泰：我覺得近期的港產電影很個人，大部份是一個 Personal Release，我覺得在這方面我們便要很小心，因為一般觀衆未必有很高的判斷能力。

羅　卡：很多問題很難解答。剛才幾位導演認為香港現今生活環境、制度惡劣，要寫這些感受出來是可以的。但我想問：現代社會給我們的壓力大，還是六七年暴動之前的壓力大？就從電影來看，現今電影的暴力表現得火爆得多。當然，那時並未准有這樣暴力的鏡頭，這是原因之一；但為什麼在一九六七年左右，有那麼多喜劇和一般戲劇？那時最多不過是陳寶珠在工廠內打惡少，打金雷，沒有現在的血淋淋。

徐　克：我覺得那時的電影其實也在摸索觀衆的口味，電影的路線基本上仍是暴力，只是未曾獲得今之手段。到了李小龍的電影，給人們一個可模仿的對象，就全體投入了。那也是整個轉變的一個階段。

朱培慶：我認為從有沒有暴動去看市民受壓迫程度無大意義。當我們考慮到現今市民受教育的機會提高，找到一份安定工作的機會也會減低，因為他們擁有了自己的財產、物產。另外，當人對社會

電影暴力引人模仿？

姜志明：暴力電影的確可以令人感到不安，不過很多觀眾仍然喜歡暴力，他們不會感到不安，反而覺得過癮，甚至學習影片中的暴力行為，例如張徹的『獨臂刀』推出後，很外人就用刀來打刼，不再用螺絲批了。

觀　眾：我不同意說暴力電影對觀眾有這麼大的影響。例如打刼，不是用刀就是用槍，不能說是因為看了『獨臂刀』。

姜志明：我不是說很多人都模仿電影中的暴力行為，因為只要夠膽，誰也會去打刼，但電影起碼對觀眾產生些少作用，很多人不自覺地學習影片中的人物和行徑。

余慕雲：我同意姜先生的看法。另外這位先生認為暴力電影對觀眾無壞影響，甚至有好影響，我十分反

徐　克：關於對現實的要求，看看現今香港，雖然有了地下鐵，巴士還是永遠滿座，會不會是始終有大群人仍在追求起碼的生活物質，這群人仍然佔大多數。

的要求高了之時，他們覺得社會給他們的挫折也會自然加大。我猜想現今之市民所受的挫折感，應該會比十多年前大。還有，看電影暴力問題不應將香港孤立起來看，十多年前全世界的電影都沒有現在這般暴力，現在香港的暴力電影也多少受到其他地區電影的帶動。

對。『夜車』未出之前，有多少人懂得甚麼是「打魚旦」？現在人人都說「打魚旦」、「魚旦妹」。未有『油脂』這部電影，又何來這麼多油脂仔、油脂妹？

梁濃剛：電影對觀眾有何影響，並不容易下定結論。我想問一下，如果電影中，施行暴力的人最終得到暴力的下場，是否給觀眾好的影響？

徐　克：其實將暴力正面化，才最容易被人模仿，試看成龍、李小龍、關德興、及電視的『天蠶變』，英雄化的暴力更危險。另一方面，有了『夜車』才有「魚旦妹」？如果是這樣事情就簡單了。沒有警匪片就沒有匪徒、毒販？要模仿並不單可以是從電影中找對象，到了緊要關頭，任何暴力都不需要模仿，每人都從內心發出來。

姜志明：其實，暴力電影也可以做到揭露現實的黑暗面。

徐　克：不過有個笑話，叫「主題正確，盡量色情」，如今說：「主題正確，盡量暴力」也同樣是笑話。我們拍的時候可能盡量以正確態度，但觀眾很多都不能體察，這是相當嚴重的問題。

姜志明：但始終暴力仍然是可以分為有內涵與無內涵的。我看過一部『慾海花』，基本上也有很多暴力鏡頭，但透過它，我們可以看到社會狀況。

回到「第一類型危險」

羅卡：我們都可以說是對電影有較多的認識，我們這樣討論，對一般普遍大眾有何影響？我們對他們認識多少？

徐　克：可能是因為生活壓力與階級的關係，很多時候他們是十分暴戾，他們往往站在「奸」的一方，所以我們要注意我們說故事的風格。

羅　卡：我看『第一類型危險』，感覺到是要令本地觀眾覺得那批退役軍人是「奸」的，不值得同情。第二，對於羅烈這角色，也很難令人喜歡他，尤其是他對他妹妹的態度，好像渲染得太厲害，否定了他的人性。對於反映香港一般的生活形態，這樣處理好呢？還是將部份人物寫得有人性一點好呢？這點相當混淆。

徐　克：那批退役軍人只是一個典型，代表某一些外國人，我看『獵人者』，發覺片中很多人物都是這樣。這並不表示所有外國人都是這樣。那部片並沒有英雄。

羅　卡：並不一定要英雄，真正的人也不可以？我有點覺得『第一類型危險』中太多導演個人的主觀成份，將現實過份渲染；那批軍人太過架空，羅烈也太不近人情，三個學生也沒有什麼令人值得同情的地方。你的原意是怎樣的？

梁濃剛：我自己覺得外國人在片內並沒有引出什麼民族之間的問題。從退伍軍人來象徵一種戰爭狀態是可以成立的。至於羅烈，我看未必一定是不近人情，這可以是某些人處事態度的反映，或者是

一些Ｃ・Ｉ・Ｄ・的處事態度。但羅卡提出了一點我也很同意，究竟導演有沒有過份渲染了香港這種戰爭的氣氛？我很想大家討論一下這點。

朱培慶：我想一般觀眾都看不到我們所討論的東西，他們都未必有如片中的生活經驗，在生活中有誰拿著機槍追殺別人？

徐　克：沒有親身體驗並不等於事物不存在。

朱培慶：我的意思是，他們所感到的，是這部戲有些很暴力，很過癮的鏡頭，『山狗』、『打蛇』與『第一類型危險』都可能是一樣。講一番大道理我覺得並無十分的意義。說電影可以反映現實本身就不現實，觀眾怎樣會將擠巴士的壓迫與電影內的暴力連起來呢？他們看不到這部戲對他們生活上的意義。

「打蛇」導演的自辯

古兆奉：徐克處理『地獄無門』時，用諧趣的手法，感覺又是不同。于仁泰也覺得暴力應該小心處理，回頭看看『山狗』，人頭插入箱裏，扯出來後就血肉模糊，是否有此需要呢？『打蛇』也很令人作嘔，或者牟敦芾可否講自己的看法？

牟敦芾：我用國語來說罷。今天大家都反對暴力，事實上所有人都活在暴力之中。從古到今，從國家到

個人，都充滿暴力，有甚麼奇怪！有些人看到一點暴力，就嚷不要看，說沒有人性。甚麼是人性？沒有人性！人就是這樣！去照照鏡子，啊，爲什麼我這麼醜，爲什麼多鬍子！我不要看，不要看。不看也沒用！我是知識分子呀，不看暴力。什麼是知識分子？Shit　這只是好玩！這是荒謬的世界！知識分子最大的毛病是看不清，甚麼也說粗俗，NO　不對！什麼是好電影？賣座就是好電影！『打蛇』在三者中最賣座！UH！UH！什麼中國人？中國人就沒有暴力？看看文化大革命！

梁濃剛：這眞是很荒謬。我們今天來了位朋友，TONY RAYNS，你有什麼意見嗎？

TONY：（梁濃剛翻譯）在未問暴力對觀衆有何影響之前，應該先討論一些基本問題，就是電影的什麼原料能令觀衆感到快感呢？對於『第一類型危險』，我認爲它將暴力作爲一種社會現象來探討，不是用來作爲一種手段，是近期最有表現的一套電影。

朱培慶：很多導演拍電影完全沒有處理過任何問題。如果單說自古即有暴力就可以隨便拍暴力電影，純粹是一個藉口，當你與他討論時，他就說社會本身根本存有暴力，無須多講，這樣與他討論根本完全沒有意義。

梁濃剛：我同意你的觀點，有很多導演拍電影本身態度也很暴力。

〈余慕雲：我十分反對牟敦芾的說話，我希望他能將他的觀點寫下發表，我會逐點將它駁斥。

新導演表現趣味多於表現問題

徐　克：今天大家講了很多。我自己本身其實並不很喜歡暴力，即使是暴力片也希望是有一種態度去處理。下一部片我希望可以拍愛情片。

羅　卡：今天的討論仍是集中於徐　克的電影來談，其實我們也講了不少其他導演，希望建設性一點，將整個香港電影界來看看，究竟是怎麼樣的情況，希望能夠給人再多點感動，反省就更好了。究竟是很冷的將現實寫出來好，還是以較溫暖、正面的看法去寫呢？新導演自『夜車』以來，都認為香港人與人之間關係惡劣、氣氛暴戾、生活緊張，但這對現存的社會有沒有正面的功用呢？我很同意這批新導演的技術、手法都很高超、純熟，但是表現趣味多於表現問題，對於社會的認識主要是感性的熟識，觀點還是主觀，未曾有很深入的剖析。我希望能夠給人再多點感動，反省就更好了。

梁濃剛：香港現況既然是這樣，我覺得不需要特別製作一些能安慰人心的電影。

羅　卡：不是要安慰，但希望能夠正面一點。

高志森：我這番話可能很感性，但我無法容忍。我覺得現時很多電影暴力簡直是變態的行為，即使是『第一類型危險』也有很多過份的暴力場面，簡直到了令人無法容忍的地步！他們都借這些暴力為綽頭多於任何意義，這是嘩眾取寵。

梁濃剛：很多電影、電視的確令人「眼火爆」，我們今天所討論的太籠統，而較多集中在『第一類型危險』，其實很多電視節目也很值得討論，今天時間差不多了，希望以後能有機會再討論。多謝各位。

暴力導演——亞瑟潘

以「左手神槍」和「熱淚心聲」崛起影壇的亞瑟潘，自始即是一個廣受議論的傑出導演，尤以「雌雄大盜」和「愛麗絲酒店」兩片絢爛的暴力風格更是使他出盡風頭，開創了美國電影的新紀元，而被冠上「暴力導演」的稱謂。亞瑟潘（Arthur Penn）在一九二二年生於費城，是好萊塢名攝影師歐文潘（Irving Penn）的弟弟。從小父母離異，使得亞瑟潘支身在外闖蕩，初期在紐約每半年從布朗克斯到布魯克來回浪跡，幼小的心靈早已飽嘗貧困的滋味。在十四歲那年，雖與父親重聚，但是父子相處，却形同陌路，使得他心情至為痛苦，這導致後來他的影片中的主人翁經常扮演著悲劇性的角色。二次大戰結束後，亞瑟潘到北卡羅萊納州的一所並不知名的黑山書院就讀，學校小得可憐，但是環境好，學術氣氛也濃厚，教授都是名重一時的人物，當時他依靠每月七十五塊美金的退役軍人救濟金來維持生活。在學校亞瑟潘對文學、哲學、心理學均努力鑽研，而第二學年，學校增開戲劇系，他不但主修這方面課程，而且因他在歐戰末期參加軍中劇團，並擔任過「黃金少爺」（Golden Boy）一劇的舞台管理，而有實際經驗，於在學院當了助教，開了門表演學的課程。

在黑山學院兩年後，亞瑟潘往意大利的Perugia及佛羅倫斯大學攻讀戲劇。回國後他加入美國國家廣播電視公司（NBC）擔任現場指導工作，不久就從三級現場指導，升爲二級、一級，最後一躍爲助理導播。有一次裘利路易在攝影棚遇見他說：「亞瑟，明年你來執導我的節目。」此後在電視圈，亞瑟潘成了炙手可熱的喜劇導播。然後有一天，在軍中一起攬話劇的老友佛烈德柯伊（Fred Coe）要他到東海岸去參加NBC所製作的一套實驗劇集的工作，就在一九五三年的夏天他開始擔任戲劇節目「第一人」（First Person）的導播，原本導四齣戲，後來又增加了兩齣。要求他加入他們的陣容，在那時飛歌戲劇節目在電視界可說是拔尖的，他們所聘的導演、演員也都是有相當名氣的，包括有狄爾伯曼（Deliert Mann）、維尼唐納荷（Vinnie Donahue）及洛史泰格（Rod Steiger）、馬歇爾（E‧G‧Marshall）、裘娜婷蓓姬（GeraldinePage）等人。

一九五八年佛烈德跟華納公司簽了約，想把勞勃莫里根導的電視影片「比利小子之死」搬上銀幕，於是他又找上亞瑟潘，就這樣亞瑟潘從電視而轉向電影。亞瑟潘談到拍攝第一部電影——「左手神槍」（The Left Handed Gun），他說「『左手神槍』原來的劇本極差，最後祇好請李思廉史帝文（Leslie Steuens）與我聯合改寫。在拍攝時使用一部攝影機也一時不能適應。在片子開拍前好幾個禮拜我就帶了助理導演到華納片場及外景地堪察，並花了不少精神把分鏡頭劇本寫好，詳細記下劇中人物的關係位置，和攝影機的角度。在導『左手神槍』之前，我趕拍一部電視影片，劇本是由海明威原著改

編的『戰士』（The Bather），男主角內定由詹姆斯狄恩擔任，對手戲由保羅紐曼來演，可惜天有不測風雲，片子開拍前一個禮拜，詹姆斯狄恩因車禍喪生，不得已走馬換將，由保羅紐曼改挑大樑，配角由狄恩馬丁擔任。保羅紐曼的表現相當出色，因此我接到『左手神槍』劇本之後，男主角第一個考慮的就是他。在全體工作人員愉快合作下『左手神槍』一共耗了二十三個工作天就完成了。此間如果說有點小磨擦的話，那該是我跟攝影師皮馬萊（Peu Marley）之間，基本觀念的差距吧！記得當時片子進行拍攝中，我經常建議使用第二組攝影機同時拍攝，這樣可以從不同的角度拍攝一些鏡頭，以供將來剪輯之用，既省時又省力。可是皮馬萊總是以燈光不妥，不能適應第二組攝影機同時工作爲理由，不肯擔下責任來。後來把我弄火了，我說如果出了事，我來負責好了。最後我還是除了Mitchell 攝影機之外，硬加了一組 Arriflex 攝影機，結果成績令人滿意極了。最後等戲殺青之後，我才瞭解好萊塢攝影棚裏，原來攝影師皮馬萊不敢負責的原因是怕華納大老闆賈克華納發脾氣。這時候我才從旁探知一點內情，守舊不改的一些陳俗陋規，新的觀念跟作法一時是不易行得通的。」

　　亞瑟潘認爲「左手神槍」拍得不盡理想，但是製作過程中某些技術部份的失職，也構成主要原因。

　　他說他第一次看「左手神槍」是在紐約的八十六街的一家小戲院，看完之後覺得好幾段關鍵戲的節奏在錯誤的剪接後，完全走了樣，令人大惑不解。他懷疑又是攝影棚裏那些剪輯師陳腐觀念在作祟。因此從一九五八年到一九六二年間，亞瑟潘又從電影回到百老滙，先後執導了六部賣座極佳的舞台劇，分別是

「Two for the Seesaw」（後來拍成電影，由莎莉麥克琳主演），「The Mircale Workes」（後來由亞瑟潘親自執導搬上銀幕，即「熱淚心聲」），「Toys in the Attic」，「An Evening with Nichols and May」（「畢業生」導演麥克尼可斯和「花花大少」女導演愛琳梅合作演出），「Ali the way Home」，「Fiorello」。

巴辛、楚浮以及法國電影筆記的影評集團對「左手神槍」的熱烈批評，使得亞瑟潘從百老滙回到電影圈，這次他並把「熱淚心聲」從舞台搬上銀幕。「熱淚心聲」描述了盲人教師安妮蘇莉雯（安妮班克勞馥飾演）的忍耐、自信和恒心，更重要的是宣示出一股文明克服野蠻的戰鬥精神。安妮她的工作受著學生嚴父的反對，還有慈母對愛女的縱愛，和盲女的蠻橫態度，這三重有形的障礙，並無使她氣餒，她仍然充滿了熱誠，要來改變學生的無知，靠著堅強意志的支持，她繼續的奮鬥。另外一方面，七歲的盲啞女童海倫凱勒（蓓蒂杜克飾演），為人所誤愛和誤解，舉動又粗野，外在因素的阻礙，使得她幾乎永遠成了殘廢，幸好她的內心正渴求著對一切事物的知識，好奇的慾望，牽引著她跟從教師學習，意志與欲願，文明終於轉化了野性和無知。

亞瑟潘處理餐廳內誘導盲女要安坐及用匙進餐的戲，相當緊嚴，除了穿插幾個全景做介紹外，多以中近鏡頭的快盤，來做半身的描寫。師生的奔逃追逐，欲用強力制服蠻性，讓其熟諳禮儀，但却遭遇頑強的抗拒，場面情景的猛烈，亞瑟潘為了把握兩人個性的描繪，於是用近景的連動鏡頭，來對她們的動

作和表情做過強調，另一方面也顯示出這種教育的艱難。安妮班克勞馥和童星蓓蒂杜克在片中都有精湛的

演出，因此分別榮獲一九六二年奧斯卡最佳女主角及最佳女配角。

繼「熱淚心聲」之後，亞瑟潘在一九六五年及六六年分別推出「心牆魅影」（Mickey One）及「

凱達警長」（The Chase）兩部電影。「心牆魅影」由華倫比提主演，（亞瑟潘和華倫比提因此交上

朋友，導致日後再度合作而拍成影壇的傑作——「雌雄大盜」。）銀幕上，華倫比提是位揮霍無度又欠

下賭債就開溜的演藝人員，女房東想把他趕走並將屋子改租給一位女房客，不料新舊房客一見傾心，從

此難捨難分。「凱達警長」是由美國女劇作家麗莉安海爾曼（Lilliam Hellman）根據 Horton Foote

原著改編而成的，故事敘述青年巴柏從感化院逃走，凱達警長並不聽信巴柏越獄殺人的謠傳，他始終相

信巴柏會回到鎮上。倒是巴柏的妻子安娜竟和他的好友傑生機通姦！凱達警長由於執法嚴峻，而在某

次狂歡舞會上被一羣反對他的人打得死去活來。當巴柏潛回鎮上時，人們用烟火逼得他無處隱匿，凱達

警長卻說服他入獄靜候法律判決，不料一個惹禍的傢伙殺死了巴柏，使得凱達警長領悟到自己的處境，

於是他離開了這個正義無法伸張的地方。「心牆魅影」雖優秀，却流於偏枯，「凱達警長」則氣勢淩厲

而空有其表，顯然是亞瑟潘比較失敗的作品。

　一九六七年亞瑟潘和影星華倫比提合作攪了一部小資本的獨立製片——「雌雄大盜」（Bonnie

and Clyde）。片子起初上演，觀衆寥寥無幾，賣座奇慘，報章雜誌的評論文字也鮮有提及。一九六

八年冬，二度上映却打破多年來的票房記錄，片子一映就是半年，從紐約時報、生活、時代雜誌到地方的小報都紛紛以大篇幅來討論這部片子，甚至譽為美國新電影的曙光、電影文化的新里程碑。「雌雄大盜」由大衞紐曼和勞勃班頓聯合編劇，是一部懷鄉的電影，故事描寫三十年代不太景氣的日子裏，克萊（華倫比提飾演）是個失業遊民，到處不見收容，而邦妮（費唐娜薇飾演）是個寅吃卯糧的小餐館女侍，與母親相依為命。一天，兩人同去搶一家肉店，因老闆舉起切肉刀來抵抗，致使克萊一槍把他打死，這是克萊第一次殺人，顯得有點慌了手腳。可是人多了，危險也隨著增加，布朗許一不小心出了個差錯，弄得大伙所住的公寓遭到警方襲擊，好不容易才逃脫。而這位嫂子貪得無饜，使邦妮大感不快，她希望能擺脫大家，僅僅兩人做案，但克萊總覺得不忍心遣走哥哥。終於在一次槍戰中，克萊為了掩護受傷的兄嫂，而擊斃警官，罪加一等，受到警方的痛恨與猛烈的追緝。克萊、邦妮與莫斯在焦躁與不安裏，好不容易才逃到莫斯的家，但莫斯的父親為了兒子的安全，竟把克萊與邦妮出賣——向警方告密了。這一對男女，終於在大批警員的亂槍下，被打成蜂窩般而斃命，那是一個五月的美麗早晨的事。

與母親相依為命。一天，兩人同去搶一家肉店，因老闆舉起切肉刀來抵抗，致使克萊一槍把他打死，這是克萊第一次殺人，顯得有點慌了手腳。

著一輛偷來的車子，在馬路上疾馳，來到克萊的哥哥所住的地方，哥哥巴克（金哈克曼飾演）與嫂子布朗許（艾絲黛兒柏森絲飾演）也加入。後來偷車高手 T‧W‧莫斯（麥可傑波勒飾演）也加入他們之中，他們開

「雌雄大盜」與傳統的警匪片迴然不同，亞瑟潘採取同情歹徒的嶄新立場，將盜賊美化為不能適應

法律的痴情男女，他認為克萊與邦妮的本性都是善良的，他們搶刼，只是為了生活，他們殺人，也完全是出於自衛，對於這樣的份子，社會應該做的是如何安定他們，開導他們，而不是強橫地落井下石，逼上梁山。觀象在影片的前半段，被放置在同情劇中人的地位，這時的氣氛是嘲諷而富趣味性的，邦妮與克萊生硬的做案技巧看來，既可笑又堪慮，觀象下意識的希望看到他們得手，然後快樂地活下去，可是後來由於劇情的轉折，我們被迫放棄欣賞他們行徑的欣悅，代之而起的，我們知道他們是在做著摧毀自己生命的行徑，喜鬧劇轉變成恐怖的悲劇，只因現實的血腥殘酷，這種情緒的急遽轉變，造成激盪性的震撼，使得影片深扣人心。片中唯一較暖昧的地方是導演隱約的暗示出克萊的性無能，並由此激發他搶刼殺人的基本念頭，來麻醉肉體的脆弱。至於本片的結尾，是有口皆碑的銀幕上令人最難忘的印象之一，亞瑟潘處理這場戲，先用大遠景介紹現場四周環境，接下去是一組四個大特寫快切鏡頭，邦妮的臉、克萊的臉、鳥飛、警長的臉。再接中遠景，克萊慌亂中拉邦妮準備逃逸，然後是遠景切中景，槍聲四起，每秒六十四格慢動作，兩人在血泊中倒地，畫面靜止。

繼「雌雄大盜」後，亞瑟潘於一九六九年完成「愛麗絲酒店」（Alices Restaurant）。「愛麗絲酒店」是以民謠歌手阿洛葛瑞斯（Arlcguthrie）親身體驗的嬉皮生活，用敍事曲在片中歌唱演出，影片由阿洛葛瑞斯親自演出，其他演員則為與阿洛一起為伍的朋友，因此影片達到職業演員無法模倣的自然與流暢，甚至兩名拘捕嬉皮入獄和誤判的警官，也由其本人充演，更是一時傳為佳話。片中提出兩種

對峙的觀念——一則是由阿洛的友人雷與愛麗絲所代表的自由悠遊份子和他們所追求的開放而自然的哲學，另一面是機械的，普通化而僵固的社會，和他們企圖排斥的生活觀念。這兩種思想，生活方式和信仰的衝突，便成爲本片的巨大背景。立在這兩種對立文化之間，阿洛事實上只是一個少年的冥想者，他對於目前的生活樣式雖然很滿意，但是對其根本意義，卻不很清楚，他固然不欣賞文明社會刻板的人際關係，却也不完全屬於雷與愛麗絲的世界，對於嬉皮們自我意識下的新奇儀式，以及他們成立新社會的種種喜悅，阿洛一直以好奇和有趣的眼光去面對。後來新來的小子薛利，使得阿洛的嬉皮生活，浮現不祥的徵兆——薛利他對生活不滿，對旁人不滿，對朋友干涉他的愛情，更爲不滿，結果在一場爭吵後，他駕車衝向黎明的公路，就此一去不返。而另一方面，阿洛本身也不能適應嬉皮們，男女雜處的性關係，加以久病的父親撒手人寰，使得阿洛覺悟到自己必須離開這個環境，嬉皮生涯只能算是青春期中一段迷亂的夢幻而已。「愛麗絲酒店」在風格上與「雌雄大盜」有若干相似之處，它們同樣具有突然從滑稽轉換成近乎悲劇的情緒，搖擺在漫長夢幻和短暫震撼場面之間的情節，以及抒情的蒙太奇、幻想與現實尖銳的對立等，甚至兩部片子的主題也是相通的，都是描寫孤立和隔離的個體，他們被自己的神話所作弄，以及對失敗、死亡和英雄式結局的鍾愛，既成的社會是以透過局外人的目光來呈現，帶幾分嘲諷，但是整體上，「愛麗絲酒店」較「雌雄大盜」更爲感傷，情緒更爲脆弱。

繼「愛麗絲酒店」之後，亞瑟潘於一九七〇年完成了「小巨人」（Little Big Man）。「小巨人

敘述傑克克普（Jack Crab）是一名白人的孩子，在十歲時父母爲紅番所殺，家園亦被紅番燬爲灰燼，剩下的只有他和十四歲的姐姐卡洛琳，但不幸地他們又被另一族紅番所擄去，後來卡洛琳雖曾逃出，但傑克則爲長老屋皮收爲義子。當傑克十四歲時，因救了小熊的性命，長老欣慰之餘，替他取名叫「小巨人」，表示讚揚他的英勇。十六歲時傑克隨族人出戰白人，在危急間他向騎兵隊透露他的身份，因此他被帶回文明世界，由卡垂克牧師夫婦收養。廿五歲時他跟著姓梅的賣草藥，被人抓到全身塗柏油和羽毛以示懲罰，主其事者正是他的姐姐卡洛琳，於是他把他帶回去，敎他一手好槍法，傑克成爲名震一方的「靑年槍手」，但是後來他卻看不慣殺人的勾當，於是改行從商，並娶奧爾嘉爲妻，然而合夥人卻欺騙他，使得他因而破產。就在此時他遇到卡斯特將軍，卡斯特勸他往西部謀求發展，後來在一次紅番來襲時，妻子奧爾嘉被紅番攜去，他也只好投到卡將軍旄下。有一次在攻打紅人村時，傑克眼看騎兵隊屠殺男女老幼，而只剩下在分娩的少婦陽光，於是他救了她，並一同又回到義祖父處，只見他老人家已經盲目了，在紅人保留區傑克找到了妻子奧爾嘉，不過她卻已改嫁少壯，而陽光卻在不久替他養了個兒子。後來卡斯特將軍又率領騎兵來攻，傑克和義祖父穿過重重圍兵，終於倖免於難，然後他遇到老友比爾希考克，比爾送給他一些錢，要他力圖振作，並要他送錢給一個妓女露露，而露露卻是曾收養他的卡師母。傑克此時心灰意冷，想隱居荒野，但碰巧卡斯特又率大軍來屠殺紅番，使得傑克義念塡膺，他遂佯稱願爲其響導，誘卡斯特中計，然後以成千上萬的紅番重重包圍，將卡斯特大軍殺得片甲不留。

片中傑克是在紅人社會長大的白人，他游離在兩種文化之間，不是白人拿他當紅人宰，就是紅人拿他當白人殺，因此他拚命地找尋他的社會身份，但結果是命定的虛無。白人世界使他失去信心，而紅人世界也未能使他全盤投入，亞瑟潘有意造就一個悲劇英雄。傑克在白人社會所受的挫折，雖然可以在紅人社會中得到平衡——老屋皮以一個中性理念的化身，教導他沒世不朽的道理——但沒法使他成為「賽安」的勇士。他刺殺卡斯特的懦弱行為，使他強烈頓悟真正的失落。亞瑟潘使傑克成為虛無的人，遠離社會沒有歸宿的個體。但無疑地再沒有甚麼形式和內涵能勝過文化的整合，因此亞瑟潘借用希臘神話裏宙斯的寓意——神人意志的整合以「通姦」來達成，所以片中傑克與陽光的三位姐妹做愛，便表明了調和文化的意義。

「小巨人」之後，亞瑟潘於一九七二年和市川昆、史勒辛傑、米羅福曼、李洛許、梅齊特琳等八人合導「慕尼黑世運會」（Visions of Eight），亞瑟潘負責其中「The Hightist」一段。至於他下一部作品——「黑塔」（The Dark Tower）則完成於一九七四年。

一九七五年亞瑟潘完成了「夜行客」（Night Moves）。「夜行客」敘述哈利曾是球場健將，後來却擔任私家偵探業務，終日為尋找失踪的人與離家出走的男女青年而忙碌，富孀艾琳以重金為酬，要哈利為她尋找離家出走的女兒黛莉，黛莉行為浪漫，經常與不良少年鬼混，其中有專為電影行業作特技演出的昆亭和墨夫兩人。哈利從另一影片特技師佐伊處，獲悉黛莉很可能與繼父湯埃，在佛羅里達海渡

假。哈利經常在外奔走，使得其女友愛倫與鄰居馬蒂時有過從，雙方並引起爭吵，哈利決心前往佛羅里達，以便將與其女友不愉快的事淡忘。在佛州海邊一個小島上，哈利從一女郎寶拉處，查出黛莉果在此處。黛莉某日與繼父駕船同遊海上，卻發覺海底有一沈沒之飛機及一具死人殘骸，湯埃答應立即報請海防處理，並允黛莉隨同哈利返回其母艾琳身邊。黛莉回家後，獲佐伊之助，參加電影特技演出，卻不幸因車禍喪生。哈利懷疑黛莉認出海底沈屍者，因此遭昆亭之忌，怕其洩露他們走私的秘密，乃故意使其駕車失事，事畢便改圖別業。哈利根據線索，認為湯埃與走私之事亦有關係，於是再度赴佛羅里達，行前哈利並向愛倫保證，以圖滅口。哈利在佛州海上，果然發現昆亭，追逐之間，昆亭舟沉喪生，哈利又從寶拉口中知悉湯等曾走私一尊價值五十萬的古代神像。哈利乃與寶拉駕船前往搬取寶物，不料卻遭一飛機突擊，寶拉被撞死，而突擊者亦死於海底，哈利身受重傷，船在海上兜圈子，真情如何，卻無法得知。

在一九七五年春季號的「視與聽」（Sight and Sound）電影雜誌的一篇訪問稿中，亞瑟潘說：「我認為我們完蛋了，水門事件是個致命的打擊……尼克森那一羣政客上台後，我們便陷入茫然若失的境地……」，「我實在不敢樂觀，現在福特當總統，洛克斐勒當副總統，而密爾斯卻是個酒鬼。」亞瑟潘的憤懣是可以理解的，對一個親傑弗遜與甘迺廸的愛國主義者，有什麼比得上看見一羣共和黨政客把國家弄得烏烟瘴氣，更令他痛心疾首呢？因此「夜行客」有亞瑟潘前所未有的沈痛（鬆散的鏡位正好

傳達那份迷茫失意的心情）。水門事件證明了一個道理，就是現實世界撲朔迷離之處，絕不亞於電影營造的懸疑。尼克森下了台，艾力治曼等人鋃鐺入獄，事情真相仍未大白，可是沒有人願意再看下去了，因為愈往下發掘，愈要看見愈醜陋的事情。水門事件使美國一夜失去重心，從政府到家庭，從妻子到朋友，從藝術到現實，每個人心中都懷疑事情的外表，卻又害怕發現內裏的真實，事情發展到最後是誰也不信任誰。水門事件給人的教訓便是──做得愈少愈好，就如同片中哈利要是他不跟蹤妻子，她仍會回到他身邊，他找不到那個女孩，她就不必死，他不回去搜查，便不會惹起對方的殺機，他不沉下海底去尋古董，寶拉便不必被殺，他也不必生死未卜的在海上漂浮。哈利的遭遇無疑對伯恩斯坦與霍華的敬業精神作了沉痛的反諷。亞瑟潘在「夜行客」中是悲觀的，正如他自己說的「……我們知道一切問題永遠如此，是沒有解決辦法的。」「……也許年輕一代有他們樂觀的看法，但現時我實在不敢樂觀……。」

亞瑟潘雖然對美國極度失望與憤懣，但是從一九六七年的「大峽谷」（The Missouri Breaks）中，我們發現他又重拾破碎的希望，再造出一個樂觀積極的世界。「大峽谷」敘述豪華牧場主人巴司頓與工頭馬卡逮獲一名年輕偷馬賊桑蒂，未經審判即處以絞刑，豈料桑蒂之同夥竟立即還以顏色，將工頭馬卡絞死以示報復。同時巴司頓之女珍妮，亦堅決反對乃父不守法的作風。湯姆羅根是一名溫慈和善的匪徒首領，他為了方便偷取馬匹，計劃在巴司頓隔鄰購一牧場做轉運站，然而他們卻缺乏這筆資金，

但是在小陶德的援助之下，搶刼了一列火車，得到現款實現了願望。巴司頓受此威脅，決心徹底掃蕩夕徒，遂由他鎮雇了一名糾察員李克雷登，前來執行任務。當李克雷登與羅根首次見面，雙方心中均已明瞭彼此之間所存的危機了。羅根仍然我行我素，甚至與珍妮雙雙沉迷於熱戀之中。李克雷登則積極籌備掃蕩工作，他設法將夕徒份子一一隔離，然後分別單獨對付。首先，他誘使小陶德涉渡密蘇里河，再趁機將他擊斃，接著又陸續解決了羅根手下茜、加利、卡文等，唯獨留下羅根一人。羅根雖曾一度放過李克雷登，但事態演變至此，自然要找他拚個你死我活。某夜，李克雷登在林中睡覺，這個擅於暗中放槍殺人的人物，最後也遭到暗算而斃命。

「大峽谷」是部快樂的影片，你看那羣偷馬賊多麼快樂——他們在極度困難的時候，仍舊懷著發財美夢，刧火車去買牧場，偷加拿大騎警的馬匹，在馬主的屋後建立自己的天地，他們整天喧叫吵鬧，建屋子時互相追逐扭打，掉進河裏傻呼呼的大笑人嚷，你說他們是賊嗎？他們更像一羣活力充沛的大孩子，有著青春的朝氣和頑強的生命力。困難對他們來說都算不了什麼，即使逐個的丟了性命，夢的信心始終沒有失去。這所以影片給人一份安祥開朗的感覺，是亞瑟潘過去的作品所沒有的。亞瑟潘在片中塑造了一個樂觀積極的湯姆羅根來表達心中的願望——重新耕耘這片土地，種植新生的未來。當湯姆羅根對同伴說，他一直惋惜這塊土地以前的主人沒有悉心照顧那些蘋果樹，結不出果子，也就是亞瑟潘在惋惜美國這個國家給那些無知的人糟蹋了。在「大峽谷」中，他對那羣代表著美國當權派的

人是很不客氣的。牧場主人巴司頓只懂用書本裝飾房間，用法律粉飾外表，然而他卻濫用私形，使得妻子和女兒都先後離他而去，只落得衆叛親離之狀，亞瑟潘批判美國政法中那些假借法律名義，暗地爲非作歹的政客，另外他也批判了李克雷登這一類劊子手式的警探。但這一次亞瑟潘不同於在「夜行客」中，只作出憤怒的抗議，他要在破壞中重新建立新的東西。

綜觀亞瑟潘的作品，其中有幾項主題是經常在片中出現的。

一、法律與暴力的衝突：「左手神槍」、「凱達警長」、「雌雄大盜」都探討了這個問題。其中自然以後者爲代表作。這幾部影片中的主角，都有充沛的生命力，但都不能適應這個充滿欺詐的社會。這所以「雌雄大盜」把性的滿足與刻搏的非法行爲連在一起，是可以理解的。邦妮與克萊週遭的世界，對他們充滿著敵意，亞瑟潘也同樣帶著敵意來刻劃這個世界。「凱達警長」也有一樣狂暴和沒有理性的社會，片中的那個小鎮，就是那樣的一個社會。這幾部電影都以死亡作結。在這裏，死亡是一種激情的終極表現，也是亞瑟潘對社會正義和體制全盤失望作出的控訴。

二、對美國社會的批判：亞瑟潘對美國一直不滿。他在「愛麗絲酒店」裏，已經批判過越戰。在「小巨人」裏，他批判了美國的歷史，揭露出傳說與神話的眞象，片中白人屠殺紅人的場面，叫人想起了美萊村的屠殺事件。但這兩部影片還存著一線曙光──在「愛」片裏，亞瑟潘把希望寄託在一羣過著集體生活的嬉皮青年，他們象徵著新的一代。「小」片中的印第安人的生活方式與他們很接近，印第安人

還有著一份深厚的文化傳統。但到了「夜行客」中，亞瑟潘對美國不但失望，而且絕望，他在接受記者訪問時說：「我認爲我們完蛋了，水門事件是個致命的打擊。」而片中當男主角金哈克曼在看電視上的球賽，他的妻子問他那一方勝時，他回答說：「誰也沒勝，只看誰輸得快些」，亞瑟潘是悲觀的。

三、自我的追尋：亞瑟潘的人物，永遠是一個搜索者。他們追尋的，是一個身份。「小巨人」中的德斯汀霍夫曼是一個最好的例子，他不停游離在兩個社會，兩種文化（白人和紅人）之間，不停地變換身份（槍手、酋長、隱士、刺客）。亞瑟潘的論點是──搜索是生存的最終意義。搜索的過程永遠是──接受一個新的身份，體會一種新的經驗，然後再尋另一個身份，另一種經驗。每一次的轉變就是一次「再生」，每一份痛苦的經驗都孕育出新的鬥志。

四、暴力達成人際間的溝通：亞瑟潘的人物，大都患有生理上的缺陷，「左手神槍」的比利小子患了口吃症，「熱淚心聲」的海倫凱勒又聾又盲、又啞，「雌雄大盜」中克萊是性無能，「小巨人」中的傑克動作遲鈍。生理上的缺陷，使得他們不能夠與人溝通。語言也不足夠表達他們的意念、思想、感情。「凱達警長」中勞勃瑞福是個好例子，他不是殺人的真兇，但雙手染滿了血，有理也說不清，語意被曲解，「殺人」可以被誤爲「復仇」、「私刑」被說成「主持正義」。人際間無法用言語溝通，結果暴力成了打通心靈桎梏的方法。海倫凱勒不肯接受安妮的教導，作出反抗，結果兩人在室內互相用暴力攻擊，結果打開了海倫的茅塞，亦是一個例子。

後　記

　　亞瑟潘的作品在此間放映過的有十之七、八，也是台灣觀衆較爲熟知的一位名導演，其中數部影片並再度重映。今筆者僅就其作品作一簡短之評介，文中並引用但漢章君及羅維明君之意見，在此聲明，以示不敢掠美之意。

日落黃沙槍聲起——談山姆畢京柏

山姆畢京柏（Sam Pechinpah）一九二五年二月二十一日生於加利福尼亞州日行谷。他的祖父、父親和哥哥都是當地的法官。他起先也讀法律系，二次大戰後囘到佛瑞斯柯大學，轉攻舞台導演。據畢京柏自己說是由於遇見他的第一位妻子瑪瑞，由於她熱衷戲劇，使得他隨她去選修一門導演學的課程，也因此而迷上田納西威廉斯(Tennessee Williams)的劇本。後來他轉學到南加州大學，仍讀戲劇系，獲得戲劇學位，在洛杉磯附近的亨登頓公園戲院導演舞台劇，繼之到各地巡迴表演，但成績不理想，他就到洛杉磯KLAC電視台執導影集，仍然沒有多大發展。於是他一面自資製作短篇實驗電影，一面學習電影技術。其後追隨實踐派導演唐西格（Don Siegel）潤飾劇本。從此畢京柏開始寫電視西部連續劇「Gun Smoke」，奠定西部劇作家的地位。當然後來他也寫電視劇本，據畢京柏說其中有兩部他自己頗覺得滿意，那是Buzz Kulik執導由尤伯連納主演的「自由戰火」（Villa Ricles）和由馬龍白蘭度自導自演的「獨眼龍」（One-Eyed Jacks）。

畢京柏於一九六一年開始從事電影的導演生涯，處女作是「要命的伙伴」（The Deadly Compan-

ions)。片中女主角是瑪琳奧哈拉，而製片人則是奧哈拉的哥哥却爾斯菲塞蒙。一九六二年畢京柏應專拍西片的製片人李察雷恩斯之聘，執導「午後槍聲」（Ride the High Country），由喬治麥克利和倫道夫史谷脫主演，片中以抒情的手筆感嘆西部時代的日漸遠去。在法國、比利時、墨西哥獲得很高的評價，更得了國際影展獎，也受到美國影壇人士的重視，被譽爲新一代的西部導演。一九六四年畢京柏自編自導由爾登斯頓主演的「鄧廸少校」（Major Dundee），表現優異。但是這部片子在發行上使畢京柏受挫甚大，影片的投資老闆因爲意見與導演相左，硬生生動剪刀刪去二十分鐘長的戲，因而「鄧」片出現時便非完全合乎畢京柏本來的意念。畢京柏因此而和製片人鬧得不愉快，在一篇訪問稿中他說：「我這個人不太喜歡受人擺佈，我總認爲電影工作的靈魂人物應該是導演而非製片人。我這個人脾氣又大，從劇本到剪接一有不順心的地方就要發火，開罪不少人。當然最好的製片人是放開手讓導演去發揮，不過這種人實在難求。」

次年畢京柏應邀爲聯美公司執導「龍蛇爭霸」（The Cincinnats Kid），又因不滿製片人干涉而發生齟齬，終於在開拍三天後慘遭革職，此後四年他一直被冷凍，四處兼差糊口，並且又開始「爬格子」混生活，甚至有一陣子連攝影棚的大門都不讓他進去。直到一九六七年電視製作人丹尼爾梅尼克請他爲ABC電視台導演一部電視片「午酒」（Noon Wine），並且贏得編劇人協會獎之後，華納公司才羅致他並且給他相當自由和一筆龐大預算，於是在一九六九年，畢京柏完成了「日落黃沙」（The Wild

Bunch）。這部片子強烈、殘酷、感傷而令人迷惑，不止對美國西部片，即連對整個美國影壇，都有如投下了一枚炸彈，震驚四方，山姆畢京柏終於父東山再起。

「日落黃沙」敍述一九一四年西部時代的尾聲時期，火車貫穿了昔日榛莽未闢的大陸，汽車剛剛發明，美國社會漸趨穩定，政府權力的發展和文明生活的來臨使不法者變成不合時宜的活古董，派克比夏（Pike Bishop）是一羣流寇的首領，率領歷經追剿的數名殘餘弟兄，東奔西跑企圖挽留急速消失的草莽生涯，他們來到德州一座小城打劫銀行，卻不料被預先埋伏的警方破其詭計，在慘烈槍戰中勉強突圍而出，帶著包裹囘到郊野巢穴打開一看，竟然全是一袋袋廢鐵片，於是衆弟兄因而不和，生活既已無著，前途復又茫茫，逐漸改變的世界再也容不下這幫赤手空拳橫闖江湖的流寇，他們的目標渺茫而士氣渙散，時刻爲了去留問題爭辯不休，只有在熾烈的爭戰行動中，才能夠重新發現彼此的共通點而獲得片刻的和諧，他們囘到隊中　名墨西哥成員的村洛，在那裏見到滿目瘡痍的父老婦孺而誓志爲村人報仇，乃集結弟兄進入殘暴土軍閥馬巴奇的城廓中，爲居心狡詐，先待之以禮，迫使派克軟化態度應允合作偸刼聯邦政府輸運之軍火，雙方互約交易辦法，孰料事成之後，馬巴奇一反前言，獨佔軍械，而且對派克等人百般羞辱，忍無可忍之下，四名僅存的好漢武裝起來，引發一場血戰，在身中百彈全軍覆沒之前，同時殲滅了萬惡的馬巴奇及其黨羽，雙方同歸於盡。畢京柏處理這部三小時的長片，可說是氣勢凜冽佈置周密，對人物立場的嚴格區分使派克一夥人突出於環境之外，他用馬巴奇的汽車來對文明的落伍與迷

惑，而以衆流寇翻越沙丘時不支紛紛從馬背上滾落下來具體化了過時者的狼狽與淒涼，當然對暴力場面猛烈得近乎殘忍的處理，更是這部電影最特色的一環，先平靜地醞釀氣勢，營聚線索，然後突然接之以爆烈的衝突，而以銳利的剪接及驚悸的節奏來攪亂一切秩序。片子開始時，一邊是街道上列隊前進的教徒，高唱聖歌，一邊是心懷鬼胎的流寇與警官的猛烈槍戰，小孩和婦人在馬路上哭喊走避、亂成一片，這種不調和個性的奇特絞合，就是畢京柏的世界。在末尾的大格鬥裏，導演發展出慢動作的新理論，但卻有異於「雌雄大盜」的慢鏡，它強調了鮮血執瀉而出以及人體中彈刹那間痛苦的恐怖感，對比出死亡的無情。

繼「日落黃沙」之後，畢京柏的下一部作品是「牛郎血淚美人恩」（The Ballad of Calle Hogue）。「牛郎血淚美人恩」敍述蓋柏賀格（Calle Hogue）是一名浪迹四方的魯男子，有一次在險惡荒僻的沙漠中，與他同行的兩名伙伴竟然以武力奪去他的水壺，而將他棄之於荒漠中。賀格深受刺激，在絕望中燃起怒火，拖著奄奄一息的身子四處奔跑，終於在一場大雨中發現一泓水源，瀕於枯竭的生命也因而得以復甦。賀格找到泉源後，滿心欣喜地，一面向地政局登記，但是久居城市的男男女女，對於這樣一名來歷不明的躐蹋男子，不是表現得漠不關心，就是冷眼旁觀傳爲笑談。但賀格卻不在乎，他毅然拋棄文明投身自然，他艱苦地經營他在沙漠中的清泉，集材築屋，披荊斬棘，在文明世界外的荒野中，固執地執行其早期西部英雄式的美夢。海蒂是賀格首次赴鎮時一見鍾情的風塵女子，她在遍歷

世間辛酸之後，激動地傾心於賀格的粗獷和誠實，於是拋棄一切隨他來到荒野，共營艱苦的開拓生活。

然而懷鄉的英雄也終有被迫面對現實的一天，賀格終於要離開無可施爲的荒漠，到舊金山接受新生活。這時揆違年餘的海蒂突然來臨，她坐在一部色彩鮮艷、型貌怪異的汽車中，賀格和一羣鄉巴佬都以奇異的眼光看著這部車子，海蒂進屋搬運箱匣，汽車在調度時卻不聽使喚地衝向圍觀的羣衆，賀格見狀挺身而上，螳臂擋車，就這樣結束了生命。導演安排這樣的結尾表面上似乎荒謬而不合理，硬生生犧牲主角來換取同情，但是若從這部電影凝靜、平淡和緩滯的格調與人物過分特出於社會的言行來看，賀格之終將走向悲劇終點，幾爲必然的發展，與環境扤爭而以一死來了結一切是畢京柏的哲學，爲賀格深愛的海蒂不遠千里而來，竟然趕著爲他送葬，而結束其生命的竟是無生命的汽車，實在是強烈諷刺了文明之破壞自然，新時代之取代舊時代。末了，泉水乾涸，荒烟蔓草掩蓋了賀格的小天地，汽車與水是新舊世界的象徵，他們的更迭雖然無理可喻，卻是確存的事實，畢京柏懷舊的心情，在本片中似較「日落黃沙」更爲蕭穆與無可奈何。

一九七一年山姆畢京柏完成了「大丈夫」（Straw Dogs），那是繼「牛郎血淚美人恩」後的作品。這次山姆畢京柏把空間背景從狂野的西部移到偏遠的英國康維爾農莊，故事敍述美籍數學家大衞（達斯汀霍夫曼飾）不喜美國境內的喧囂，偕同妻子艾美（蘇珊喬芝飾）來到英國鄉村康維爾鎮上的農場居住，以便專心研究數學。大衞僱用工人修建穀倉，卻受欺上當，而妻子艾美婚前的一位男友維納，在

大衛外出打獵時，與斯格一同來向艾美輕薄，不幸的事再再的威脅大衛的自尊，但大衛卻還顯得如斯的溫和。這時鎮上有一白痴少年亨利，被一美麗而放蕩的少女哄勸，陪她出遊，但卻被女孩之兄發覺，而把事情告訴其父湯姆，湯姆聞情大怒，組成一搜索隊追尋。亨利知道有人追蹤，心生恐懼，在大霧中狂奔，恰巧為大衛與艾美駕車回家時所撞傷，大衛乃將其帶返家中，再打電話至旅舍中請醫生來醫治亨利，然而這事卻為在旅舍中歇腳喝酒的湯姆所獲悉，於是他偕眾前往大衛家要人，大衛拒之，湯姆等人乘醉欲破門而入，大衛為保護身家妻子及人身自由，乃起而奮戰，終於擊斃這羣入侵者。

「大丈夫」原名「芻狗」（Straw Dog!），「天地不仁，以萬物為芻狗」，山姆畢京柏覺得沒有人能夠逃避這個宿命的定理，即使是苦心鑽研天體互動定理的大衛，也無法逃離上天的播弄。大衛因為受不了文明社會的壓迫，才逃到偏僻的農莊，原來以為可以找到內心的寧靜，但卻又陷入另一個塵世的羅網裏。暴力的步伐一步一步向他逼近，首先是無端地被捉弄，再則是嬌妻的被姦污，這對溫和的大衛或還可容忍。最不能容忍的是暴力的挑釁，因此雙方展開一場血腥的格鬥。三十五分鐘無政府主義的毀滅和人類的暴虐相殘，使你只能癱瘓的頹倒於椅上，給眼前的影像驚得手足無措。這一個狂暴的場面是極度壓逼性（自然得自於出色的割接技法），再不容許你有思想的餘地，只是被動的牽著走（也不會懷疑一個人能否有足夠的力量殺死五個狂徒），怎樣也無法跳出來剖析事態的解決應否訴諸暴力（作出道德上的批判）。換言之，在你易地而處的時候（妻子被污，執法者遇害，外面人要殺進來，內面卻又發

生兩性爭雄），亦同樣激引起自己獸性的保衛機能的條件反應：殺（否則便要被殺），再也沒有任何選擇的機會。山姆畢京柏認為殘暴是人類的潛能，任何人在走投無路時都可能驚人地發揮他的殺戮力。因此「大丈夫」所談的仍是暴力，但畢京柏又把暴力歸咎成宗教的神秘力量，使人更覺不寒而慄。（當暴力場面即將發生時，仰鏡頭拍攝誦經的神父，只見他兩手一揚，鏡頭接往暴力現場。）因為你將感覺行兇的人與受害的人都是天地的芻狗，發生的一切事情，當事人完全身不由主，任由上天操縱。

「挑戰」（Junior Bonner）是畢京柏繼「大丈夫」後的作品，但它不同於「大丈夫」的狂暴而非人的，「挑戰」可說是溫婉而有人性的。它以西部日漸式微沒落為題材，採用半紀錄影片的手法來烘襯那股落寞的欷歔。畢京柏拋開一貫血淋淋的人際關係衝突，以人與環境跟進一層人與自我理念上的掙扎為題目，無寧是一大超越。片中依然有著畢京柏的世界觀，歷史（時間）把人壓得殘廢，就如同小鵬駕車到山上找父親，木屋裏有張模糊的照片，牆的一旁是跛子用的拐杖，桌上的破相架有一張騎牛的殘照。小鵬這次負了傷回家，不但是形體上受傷（在牛背上翻下），也是心靈的負傷——不如意的過去（在事業的高峰摔交）所留下的苦痛。這一次歷史造成天地不仁，儘管拚命在牛背上掙扎了八秒鐘，仍然無法超越時間整體。西部是沒落了，畢京柏沒有攻擊機械主義，只嘲弄了周遭的人；儀仗隊經過，小丑伴著軍人，錦衣牛郎隨著熱狗車，汽車隊中閃出一匹馬來，這個尷尬的時刻響起美國國歌，不知是丑化了西部還是丑化了美國。畢京柏的人物永遠都是默默的承受著痛苦，有人問到牛郎生涯怎樣，小鵬只能答

道：「寂寞！」人和動物差不多，受傷的時候要躱囘自己的舊地靜養，不同之處在於人這時會感到孤獨。

一九七二年畢京柏拍完成了「亡命大煞星」（The Getarag），那是繼「挑戰」後又一火爆動作片，片中對暴力的描寫，要勝過「大丈夫」。由史提夫麥昆飾演的主角多克麥開是一個以搶刧爲業的惡漢，他剛從監獄出來，即參加黑幫首領搶刧銀行的計劃，待午後帶著「戰利品」逃亡。這些過程和過去的犯罪片並無一致，同時做案的手法也極爲內行，甚至有超人的膽力。但是對似乎認爲除了幹這一行之外，別無謀生之路的主角那種苦悶、無可奈何的表情，對愛妻佳洛麗（艾莉麥克勞飾）的愛與嫉妒的細膩描寫，却把他的造型刻劃成與習慣上出現在犯罪片中的惡漢完全不同的另一類型，表現出無比的悍勇。然而當他獲悉他的妻子曾經爲了打通關節，讓他早日出獄，竟犧牲色相之後，他感到懊惱不已。畢京柏似乎有意用暴力來挽囘這段瀕於破裂局面的愛情。於是史提夫麥昆面對著惡棍同伴和警官，使用血洗手段去對付他們，貫徹他爲惡到底的決心。最後他終於殺出一條血路逃入墨西哥境內，奏出勝利的凱歌。

「亡命大煞星」雖然是以犯罪爲主題，但却頗多有趣的場面。例如兩夫妻帶著銀行刧來的大筆現款於逃亡途中，在某一鐵路車站內被竊盜用包手法竊走，麥開發現後立即追趕，在疾行的車廂內演出一場強盜捉小偷的精彩追逐戰。當麥開經過鄉村市鎮，發現電視上正在播報追緝他的消息，影像上顯出自己的相貌後，立即闖入槍械店內刧取彈藥，等到發現警官們在注意他的車子，並且著手搜查車內時，他毫不猶豫地開火將他們射殺後繼續逃亡，活生生地表露出失去人性時的暴力面。被追捕得走投無路的一對

夫妻，曾經逃入垃圾車的停車場內，並且藏在垃圾車上被運往垃圾場倒入垃圾堆內的一幕，雖然緊張，但却滑稽有趣，然後緊接而來的又是血洗旅館的槍戰高潮，片中連續不斷的流血鏡頭，使觀眾不禁提心吊膽，捏緊雙手，全身戰慄。

繼「亡命大煞星」，畢京柏於一九七三年完成「比利小子」（ Pat Garrett and Billy the Kid ）。在片中畢京柏對法律的諷刺和對現實人生的批判都相當深刻，尤其是片中含著悲愴的氣氛及無可奈何的心理寫照，與「亡命大煞星」的偏重豪快的娛樂風味不同。故事敍述柏加瑞特和比利原是同夥的流氓，關係親如父子，後來，那種槍手的時代過去了，玩槍的沒事可做，只能像比利一夥人般，無聊地以雞頭作靶子，消遣時間。柏加瑞特為了結束飄泊不安的生活，不得已去當地主的警長——做惡勢力的鷹犬。如此一來，昔日好友便成了死對頭。猶如「日落黃沙」中派克所說的：「你和誰站在一邊，你就要忠於他，否則禽獸不如。」因此柏加瑞特是必定要殺比利的，但我們可以看到他處處拖延時間，不希望碰到比利，像他知道比利在墨西哥時，就希望比利會離去，細心的人會發覺，他殺死比利的地方有一個衣櫃，鏡中映著自己的影子，他開槍擊碎玻璃鏡，無疑是自毀的暗示。柏加瑞特在形體上殺死比利，在精神上就是殺死自己。柏加瑞特就是處在這種糾葛的矛盾裏，他捨棄了過去的原則，又婉惜時間的無情。他不再是昔日梟雄，需要在酒館中虐待舊部屬，過荒淫的性生活，變態的挽回昔日雄風。懷舊是畢京柏電影的主調，「比利小子」對過去，對死亡，對年老都有傷感的情緒。「比利小子」雖然戲劇性略嫌

稀薄，但全片卻可發現畢京柏的精采手筆，尤其是退休警官，上陣重傷後，坐在河邊垂危的場面，妻子

丟下槍桿，流著淚走到他身邊，導演用近似水墨畫的淡淡色彩，釀成了悲凄的氣氛，配合音樂十分感人

。而最後圍捕比利的戲也精采，柏加瑞特率隊潛入屋內，縮小包抄，步步進逼，比利還在床上與女人纏

綿，柏加瑞特乃坐在走廊搖椅上等候，富有人情味，也更加強緊迫的氣氛，畫面的組合十分突出。比利

死於不及還手的槍下，柏加瑞特走了，背後一個小孩吐他口痰，又說明了他的勝利並非好漢，畢京柏的

作品都描寫身份卑微的人，怎麼去追求人性的完美，但柏加瑞特是畢京柏最徹底的反英雄，他是失敗的。

畢京柏拍「大丈夫」的時候，影評人都指責他對暴力的態度，有人說大徧施用暴力後，沾沾自喜的

開著車走了，有人說大徧回到人間就要行使暴力，一九七四年的「驚天動地搶人頭」（ Bring Me the

Head of Alfredo Garcia ）回答他們的質問，在片中畢京柏用含蓄的態度來批判暴力。故事敘述班

傑明在墨西哥一家小酒館當琴師，他有一個女友，常常為館客唱充滿拉丁味道的歌謠，他不滿意這塊小

地方，他的女友也催促他找另一塊更好的樂園。這是他們的理想。一日，兩個墨西哥人來查問嘉西亞的

下落，班傑明從他女友處得知嘉西亞已經死去，就答應替墨西哥人去找嘉西亞的人頭（中古時代有一個

說法，就是魔鬼死去後，斬草除根的辦法是只要砍下他的人頭，就可以辟除他的魔力。）他希望得到

他們的賞格，到自己夢中的樂園。後來他做到了，但暴力卻破壞他的希望，拆散他的婚姻，他失去了女

友，高價的人頭對他已無價值，電影的情緒從此就轉為沉鬱的低調。班傑明在車上、在床上、在浴室想

著是他的女友，但現在身邊只有嘉西亞的人頭。先前他聽他女友唱歌，現在卻獨自對人頭說話。人頭用著他女友生前的物件，用她的臉盆，用她的果籃，甚至坐在車上也坐他女友的位置。畢京柏在片中指出人一旦變成暴力的禁臠，最後也將為暴力所毀滅。

　　一九七五年的「亡命之徒」（Killer Elite）是畢京柏的失敗作，故事敍述邁克洛肯與喬治韓遜係受僱於「健全情報社」的職業保鏢，在某次任務中，韓遜被敵方收買，反將雇主弗羅尼殺死，且把洛肯打成重傷，事後幸虧洛肯以毅力與恒心克服困難，勤練功夫，才不致殘廢。一日，亞洲政客袁冲，偕同女兒湯美來訪舊金山，不料在機場遭到某日本集團的突擊，同時韓遜也被集團聘請，準備對袁冲下毒手。美國中央情報局要「健全情報社」保護袁冲父女的生命安全，由地區總監科禮士出面，指派洛肯負責任務，而洛肯急於報復韓遜殺傷之仇，欣然答應。洛肯召集好友老麥與米勒，共同展開詳密計劃與充份配備之後，立即前往會見袁冲，可是歹徒聞風而至，洛肯等人只好施計逃離險境。洛肯將袁冲父女帶至一處荒廢馬頭避難，豈知湯美一時疏忽，落入韓遜手中。然韓遜仍被米勒所殺。不久，「健全情報社」安排船隻護送袁冲回國，命洛肯陪同袁冲至一慶洋艦上等候，此時科禮士突然出現，並坦白承認此一陰謀詭計。洛肯憤怒之下，將科禮士殺傷，頓時艦上展開大戰，日本集團頭目亦親自出馬與袁冲決鬥，最後終被袁冲所敗。洛肯大功告成，「健全情報社」主任魏邦予以升任新職，然而此時洛肯已有自知之明，決心脫離此道，追求新的理想，另創前程。

「亡命之徒」唯一可看的只是片頭，黑色的畫面打出一行行白字，是時代雜誌訪問「健全情報社」主任魏邦的談話記錄，伴著孩童牙牙學語的聲音，這位主任的謊話便逐句出現在銀幕上。在孩童天真學語的聲音，我們看到成人世界的虛偽，畢京柏有意用孩童的純真突出成人的醜惡，用初生的生命襯托既定制度的兇險。他還諷刺的說：「誰相信有這種組織存在確屬天真無知。」接著畫面上便有人在暗處進行爆破的陰謀，孩童學語的聲調也愈來愈響亮了。我們感覺那股辛辣的嘲諷意味，也同時觸及背後沉痛的心情。可是影片後來一扯上組織的人事糾紛，政治陰謀和「洋經濱」的東方道理，便顯得尾大不掉，完全失去重心，前者苦心營造的意象也棄之不顧了。

山姆畢京柏一向喜歡把電影的背景安置在美國西部，但一九七六年的「鐵十字勳章」（Cross of Iron），卻一反過去，它的故事可說是畢京柏執導的第一部戰爭影片。然而它又有異於傳統的戰爭片，它沒有一般戰爭片的浩大主題（民族、國家仇恨等），卻以一顆徽章為中心，很技巧的探討了人性，深入的描寫了這一場德俄游擊戰。另外畢京柏一反戰爭片的常態，以嬉笑怒罵諷刺性態度，藉激情的鏡頭處理手法（運用大量的慢動作鏡頭來拍攝爆破及槍擊的場面），把本片拍成一部活像西部片的戰爭片（叫人想起他的「日落黃沙」。）「鐵十字勳章」背景雖是二次大戰末期的俄國戰場，但俄軍在片中完全沒有戲劇地位，發生衝突的三個主要角色是德國同一兵團的團長（詹姆梅遜），營長（麥斯米倫雪兒）和士官長（詹姆斯柯本），而且他們之間的爭執更只為了一個小小的鐵十字勳章（當然其背後隱含深意

）。故事敘述施屈蘭斯基營長是出身普魯士軍人世家，他志願由巴黎佔領區調往早已節節失利的俄國戰場，爲的是想攫取一枚軍人視爲至高榮譽的「鐵十字勳章」以驕其親鄰。就在此時他遇上了桀傲成性的史坦拿士官長，史坦拿是個典型的戰場英雄，他身手矯健，反應敏捷，每次出擊都身先士卒，在戰場無往不利，百戰不死，還曾勇救過團長的性命，因此他得過許多勳章，但他却視爲敝屣。施屈蘭斯基爲了勳章，企圖掠奪殉職同僚的功績，甚至不惜乘同僚擄獲俘虜僞裝俄兵歸來之際，在明知口令是自己人下，仍開槍掃射，企圖殺人滅口，這時史坦拿像老鷹失子般的慘叫著，奔向戰壕，瞪著劊子手，懔然的神色襯托戰火狼烟的背景（赫然一個戰爭英雄形象），凝定的眼神閃過一串畫面——往昔同袍共處的情景——終於胸中的悲憤決了堤，他端起機關槍向劊子手掃射。然後他奔向營地辦公室，對待真正的元凶施營長，不是憤然將他打倒（那除了一絲快感外，又能代表什麼？），而是強迫他上戰場實際作戰，敎他取得鐵十字勳章的正軌之道。虛有其表、沾名釣譽的營長在緊要關頭竟不知如何上子彈，史坦拿爆出狂笑，久久不衰，影片就在笑聲中停格落幕。（這種帶著意外和輕視的笑聲該是比被槍殺更屈辱吧！）

山姆畢京柏以對比的手法，勾劃出軍人冒功者的醜陋面目，也寫出一個真正勇敢戰士的具體形象。硝烟瀰漫溝壕縱橫的戰場，的確比黃沙蔽日的美國西部曠野，更適合讓山姆畢京柏塑立他的英雄偶像，而且在人類相互攻訐屠殺的戰場，較諸小規模的警匪追捕，山姆畢京柏更可以肆意渲染他的「暴力」。這使「鐵十字勳章」具有和其他戰爭片截然迥異的風貌。

附　註

影評人對山姆畢京柏的作品毀譽參半，見仁見智，而本文中引用但漢章君及香港影評人吳昊先生之觀點，特此說明。

三、電檢

多少刀下亡魂與斷「剪」殘「片」！

色情與暴力可說是電影題材中經常出現的型態，但面對這兩項問題可說難以加之定義。保守派人士會把一切比較大膽的性的描寫視為色情，進而呼籲立法禁絕。自由派則努力嘗試區分藝術與色情，甚至創出「性愛文藝」一詞，以示有別於真正的色情作品；又站在言論自由的立場，通常反對加強對色情行業的檢禁。除此而外，近來女權主義者又介入批判，加上新左派傳統上的曖昧立場，這個論述範圍肯定是十分熱鬧的。事實上「色情」本無絕對的定義（如「猥褻」的本質，「誨淫」的效果等），不同意識形態的政治派別，分別產生它們本身對「色情」的定義而加以推廣。換句話說，這是一個意識形態鬥爭的領域。而有趣的是，政治上不分左中右，都可說對色情這回事並無好感，但反對的理由卻大不相同，而且實踐更往往跟理論並不一致。

同樣暴力也是一件棘手的問題。衛道人士常常站在社會層面，極力地反對暴力影片的存在，這種一廂情願的觀點，是值得商榷的。首先我們要認清的原則，是不應單看暴力的表面而把凡有表現暴力的電影一概否定。這種否定往往以「暴力電影對觀眾有壞影響」的理由出之，但其實可能只源於他個人對暴

力表現的反感。但是評者如果對暴力反感，又如何能夠引伸到暴力會吸引其他觀眾甚至引起模仿？觀眾如何受電影暴力的影響是一個十分複雜的問題，因爲經過多年的調查研究，至今還未有一個定論。可以肯定的是，事情沒有「多看暴力電影便暴力傾向加強」那麼簡單，影響的性質似乎取決於暴力背後的意識形態。上面提到那全盤否定的態度背後，往往是一種激烈的道德主義，有過份簡化現實的反智傾向，它並不能解釋電影與社會之間各種複雜的現象，更談不上參與改善。矛盾的是，這種反對暴力的態度往往出奇地暴力，鼓勵的也是封閉壓抑的環境而不是開放批評的氣氛。

無獨有偶的色情也被認爲會導致性犯罪。這也是個大問題。消費色情文化──產生性慾──性犯罪。我們可以理解色情會挑起個人的性慾，但誰都可以看出：第二個箭頭並不是必然的。性慾產生後可以有幾個可能性：㈠正常性愛（包括召妓）。㈡昇華。㈢自我解決。㈣壓抑。㈤性犯罪──去非禮、強姦女人。性犯罪並不是唯一的後果，要看個人性格，和環境的因素，爲什麼他會在五項選擇之中，偏偏走上性犯罪之路！色情會使人上癮，有些人最初爲滿足好奇心去接觸色情之後感到噁心，就此離棄色情。這是最普遍和正常的情況。但亦有相反的，變成了癮君子，癮越深，對色情的需求和消費就越大。這當然是浪費生命，或者品味境界太低，但這種人生態度能不能就說是道德的判斷或醫學的判斷呢？我們不敢肯定。

相同的對於暴力電影，也有類似情形；然而還有另一種說法是一般觀眾根本不會識別不同的暴力處

理及它們背後不同的意識型態，所以這些微妙問題的討論沒有意義。但觀眾不能知性地識別「雌雄大盜」與「大丈夫」是一回事，會不會受他們表面暴力同樣的影響又是另一回事。而且正因爲觀眾水平不定，影評人的責任之一便是設法把它提高，引導觀眾分清影片的暴力是手段還是目的，導演是否對問題有誠意……；而不是一方面以比觀眾清醒的姿態抨擊暴力，另一方面却把自己的認識水平降到和他們相同的層次。

影評人如此，電影處檢查委員更要如此，對於色情和暴力千萬要審愼處理，不要全盤否定，應該分清影片的色情和暴力是手段還是目的，導演是誠意或煽情？這就是「午夜牛郎」、「巴黎最後探戈」不同於「艾曼妞」及「深喉嚨」的差別，也是「雌雄大盜」、「大丈夫」異於一般腹破腸流影片的地方。

今天電檢處過於保守的心態，已嚴重地影響到電影文化的蓬勃發展，因此諸多名片被冠上誨淫誨盜的名詞，而成爲刀下亡魂！試看新聞局爲戢止電影片內容中殘暴兇殺色情淫亂等不妥情節，發生嚴重誨淫誨盜作用，破壞公共秩序，影響社會善良風俗，特依據現行電影片檢查標準規則有關規定訂定了「殘殺、打鬥及色情影片檢查尺度」，規定有左列情形之一者，均予嚴格修剪或禁演：㈠無正確主題意識，其表演唯在顯示武藝出衆，拳法或槍法神奇，而草菅人命者。㈡爲報復私仇，不分主從，不問善惡、斬盡殺絕，充分表現嗜殺行爲，而有違人道者。㈢刻劃盜匪流氓或不良靑少年聚衆鬥歐，殘忍兇殺等犯罪行爲，顯示其技巧高超、兇狠氣槪，足以使靑少年發生崇拜心理，誘發模仿作用者。㈣描寫黑社會人物或不

法集團非法行為淋漓盡緻，最後草草制裁不足為訓者。㈤利用武藝或藥物圖逑其姦淫或謀殺之目的者。

㈥飛刀、飛槍、凌遲、肢解或利用機械、化學物品等兇狠方法殺人滅跡易予模仿者。㈦刀槍機械所及、

頭飛肢斷、肚破腸流、血花飛濺、骨肉模糊、慘不忍睹者。㈧其他動作或言語足以使人極度驚駭者。㈨

以細膩近乎淫蕩之手法描寫姦淫行為者。㈩以赤裸之圖片、雕塑或類似之淫穢情態物體，以暗示男女性

飢渴，而有挑逗色情作用者。㈠男女互抱擁吻，過份纏綿，而有性之挑逗作用者。㈡畫室赤裸之模特兒

，而無掩蔽乳部與陰部者。

據統計自民國七十一年六月份至民國七十二年五月份止，一年之中慘遭電檢處禁演的影片有五十部

之多，而這五十部之中，因色情被禁演者有十七部、暴力被禁演者有十四部，因色情兼暴力而禁演者有

十二部，合計四十三部，佔總數的百分之八十六，由此可見電檢處對這方面的重視。然而是否一般片商

對暴力色情特別喜愛，這也不盡然，值得商榷的還是檢查委員的心態問題。有的檢查委員看到男主角撫

摸女主角的大腿時，他認為那是挑逗有違善良風俗，若換成女主角間的動作，則變成同性戀，更是大逆

不道；而男主角出於自衛殺人，他認為未受法律制裁，警察欺壓老百姓可以，若老百姓還手時則被認為

侮辱警察形象，非禁演不可。因此在國內看不到「熱天午後」、看不到「漂亮寶貝」，因為那被稱為渲

染暴力，傷風敗俗的作品，悲夫！

一味地指責電檢處，若不舉出事實，則不免犯了「無的放矢」之嫌。今就「午夜牛郎」及「傻瓜入

獄記」作一說明：「午」片於十幾年前禁演，原因免不了是同性戀（檢查委員的觀點），十幾年後，重檢結果，原禁演原因未消失，據某參與檢查影片的社會人士表示，像「午夜牛郎」這種片子早就該通過了，因為比起一些領有執照在高雄戲院上演的曖昧影片，實難以道理計，至於為何不通過，只是礙於它十幾年前已列入禁演名單，自難以消失。就如同六七年前，吳思遠的一部以香港政港成立「廉政公署」整肅警察貪污為題材的影片——「廉政風暴」，檢查委員看了緊張的神經頓時發作，聯想到影片中描寫香港警察貪污腐化的情形，觀眾看了會聯想此地的警察的情景（實在是用心良苦，是否有司馬昭之心，就不得而知了！）於是他們會同警務單位一檢再檢、三檢四檢，還是不通過，直到宋楚瑜局長上任，始通過發照，前後拖了兩年多，由此可見其推動一國電影文化的效率！再談「傻瓜入獄記」原名 Take the Money and Run，翻作中文就是「拿了錢就跑」，問題就出在這兒，拿了錢就跑，那不成為李師科了嗎？把伍廸艾倫想成李師科，也虧他們想得出，於是一部喜劇諷刺影片變成了搶刧逃獄的故事，電檢處在這裏明顯地犯上了一個嚴重的錯誤，然而他們却「死不認錯」的，要錯就錯到底，於是乎當片商改成「傻瓜入獄記」時，他們却堅持禁演原因未消失。而在這之前「傻」片却曾經選為金馬獎外片觀摩影片、新聞局不是不知道，但却出爾反爾，實教人不明其心態！

　　總之，身為檢查委員一定要抱著「視其所以，觀其所由，察其所安」的心態來審查影片，作到「毋枉毋縱」，千萬別遽下論斷，失之主觀。據聞香港電檢處在幾年前曾進行了一個色情電影意見調查，他

們抽取某數量的香港市民，邀請他們同到戲院中，然後電檢處放映出十多個幻燈，例如男女上身裸露、全身裸露、男女性器官的遠景、男女戶外穿着衣服擁吻、室內幫對方寬衣、床上交歡、男女同性戀等等。每放映完一個畫面，便請各人填答一份問卷。例如要答，我們能不能接受這樣的鏡頭，我又能不能讓我的家人接受。而電檢處則聲稱，由此而獲得廣大市民對色情鏡頭的意見，從而可以厘定尺度。從這裏我們瞭解電檢處對色情的定義法，是視乎影片是否含有某些色情鏡頭，而不却探討這些所謂的色情鏡頭的背後含意及連帶關係，這種見樹不見林的觀點，難怪乎要「失之毫厘，謬以千里」了，但望國內的檢查機構能不犯上同樣的錯誤！則小市民有幸矣！

　　附錄：

　　行政院新聞局七十一年六月至七十二年五月核定禁演影片一覽表。

行政院新聞局七十一年六月份至七十二年五月份核定禁演影片一覽表

影片名稱	出品公司	申請人	內容類別	檢別	原　因	備註（觸犯電影片檢查標準規則之條款）
食胎的女人	義國	開順公司	恐怖	初	內容描述一女精神病患在體外結胎瓣育怪胎害人之故事。	第三條第三款丁項
拿了錢就跑	美國	億明公司	喜劇	初	內容描述一青年幾番搶劫逃獄之故事。	二乙二
王面蜘蛛	中國	海王星公司寫實		初	內容描述一出獄青年復仇之故事，全片充斥殘殺暴力之情節。	二乙二
重金屬	美國	哥倫比亞公司	卡通	初	全片充斥殘暴動作。	二丙二 一丙二
神偷盜寶	美國	亞捷公司	重		該片描述方徒盜竊局警不法情事且未受法律制裁，原禁演原因尚未消失。	二乙一
香車情人害事多	美國	大鵬公司	喜劇	初	內容描述一大學生購屋旅行車到處誘騙女子上車做愛於故事，全片色情意味極為濃厚。	三丙二

影片名稱	出品公司	申論人	內容類別	檢別	原　因	觸犯電檢影片準備規則之條款	備註
迷惘狂震	美國	華益公司	文藝	重	係以描述性變態行為為主要內容	二 丙 二	
IQ搭錯線	美國	汎達公司	喜劇	重	內容描述某學校學生為免脩業報告設計色誘老師，全片色情意識極為濃厚。	二 丙 七	
獸　身	英國	建享公司	文藝	重	影片長度仍不合規定，且全片色情珠珠為濃厚。	二 二 七	
我是陪審員	美國	華納公司	俱探	初	係以描述一私家俱探朋友復仇之故事為主，而該名俱探於連續殺人後仍逍遙法外。	二 乙 一	
人皮燈籠	中國	邵氏公司	武打	初	係描述剝人皮製燈籠復仇的故事，全片充斥過恐凶暴情節。	二 乙 二 丙 七	
年輕的頑檔	美國	福斯公司	文藝	初	係描述美國青少年男女不務正業，生活放蕩，濫性等不妥情節。	二 二 丙 七	

影片名稱	出品公司申請人	內容類別	檢察	原　因	觸犯電影片檢查標準規則之條款	備註
杏林奇闕	義國 德萊公司	科學	重	係描述一德國醫生盜劫活人頭顱、胶臟器等拼湊造人之故事，全片色情意味亦極為濃厚。	二 內 七	
賴瑞	希臘 世大公司	文藝	初	經檢長度不合規定，且全片充滿色情意識及形態。	二 二	
死亡漣末	加拿大 吉弘公司	文藝	重	係描述四無賴漢企圖強暴禍延男友，乃自力報復將暴徒變醜，從行為之描述過分細膩，易滋不良影響。	二 乙 二	
小妞・大盜・我	中國 櫺和公司	文藝	初	係以描述方從偽裝察描刻運鈔車，綁架勒贖等不法行為主要內容。	二 乙 二	
決戰	中國 櫺響公司	音響	初	經檢全片充斥暴力及非法行為。	二 乙 二	
美麗的夢	美國 大來公司	喜喜劇	初	片中甚多醜化華人之情節。	二 甲 十	

影片名稱	出品公司	申請人	內容類別	檢別	原　　演	觸犯電影片檢查標準規則之條款	備　註
未來的美國人	美國	大爲公司	文藝	初	係以描述美國一所惡化學校的學生品性頹廢、性情殘暴、胡作非爲的故事，藐視法律與校規。	觸犯電影片檢查標準規則第二條第內項第九款	
四　猴	中國	萬聲公司	寫實	初	以台灣爲背景描述一羣夕徒爲取得電腦設計圖一路殺人犯罪的經過。	二甲九	
女人檔案	中國	三裕公司	寫實	初	充斥暴力及非法行爲。	二乙七二丙	
百合花	義國	嘉禾公司	寫實	初	全片充滿亂倫情節。	二乙七二	
情　藏	瑞典	大捷公司	愛情	初	全片充斥色情意識及亂倫情節。	二丙七二	
烏龍探長	法國	蘊莎公司	喜劇	初	全片充斥暴力及非法行爲。	二乙各款	

影片名稱	出品公司	申請人	內容類別	檢禁	演　原　因	觸犯電影片檢查標準規則之條款	備註
飛天遁地	美國	福星公司	動作	初	保描述一美國男子米德劫機之故事，且該男子亦未受到法律制裁。	第三條第乙項第一款	
魔界	中國	邵氏公司	社會	初	以描述龜殭屍作祟，慘暴殺人為主要內容。	二丁一	
冷酷無情	希爾	戰艦公司	動作	初	以描刻銀行為主要內容，且對犯罪過程，刻劃入微。	二乙三　二二	
黃埔灘頭	中國	邵氏公司	武打	初	以描述民國初期政府人員之不法行為為主要內容。	二甲一　二乙三	
邪兕	中國	邵氏公司	神怪	初	全片充斥猥褻，經邪情節。	一丙二　二丁各款　五	
誦女	中國	來來公司	社會	初	全片充斥男女性愛情節。	一二丁　二丙七款　八	

影片名稱	出品公司	申請人	內容類別	檢察類	演　　原　　因	觸犯電影片檢查標準規則之條款	備註
誰人瞭解我	中國	明星公司	社會	初	全片充斥暴力及非法行為	第二條第甲乙項第九款　二　乙二　丙二款	
野蜜桃	中國	哈宇公司	文藝	初	除片中多數演員國籍有問題外，全片充斥色情及不法情節。	乙二　丙三款	
八萬罪人	中國	邵氏公司	社會	初	全片充斥暴力及非法行為。	乙二　丙七	
人食人實錄 (CANNIBAL HOLOCAUST)	意國	喜三公司	恐怖	初	全片充斥淺暴情節。	乙二　丙七款	
死命計劃 (MADHOUSE)	美國	新刀向公司	偵探	初	全片充滿荒誕情節及非法行為。	乙二　丁三　丙二款	
香港屠夫	中國	建華公司	社會	初	全片充斥暴力及非法行為。	乙二　丙七款	

影片名稱	出品公司	申請人	內容類別	檢別	原　因	觸犯電影片檢查標準規則之條款	備註
蔡莫恐怖夜	中國	華國公司	社會	初	全片充斥暴力及非法行為	第三條乙項二款、丙項七款	
燦火裡情（The Year of Living Dangerously）	美國	米高梅公司	社會	初	經該片中不妥鏡頭多處必須修剪，該公司不同意修剪。	七條三項	
卑鄙英雄（Deadly Hero）	美國	達至公司	社會	初	經檢有裸露等不妥鏡頭必須修剪，該公司不同意修剪。	七條三項	
不良少年	中國	明達公司	社會	初	全片充斥暴力及非法行為。	乙二　丙四　丙七	
起靈殺絕（Sea-Gulls Fly Low）	義國	佳福公司	社會	初	係描述一英國逃兵受制殺人後反被追殺之故事，片中犯罪主謀者及行兇手徒均逍遙法外。	乙二　乙一	
午夜牛郎（Midnight Cowboy）	美國	聯美公司	文藝	重	該片前經定案禁演，重檢結果，原禁演原因未消失。	乙一　丙二　丙七	

影片名稱	出品公司	申請人	內容類別	檢	演　原　因	觸犯電影片檢查標準規則之條款
傻瓜入獄記 (Take The Money and Run)	美國	億明公司	喜劇	重	該片前以（拿丁錢亂跑）片名申請檢查並經核定禁演，重檢結果，原禁演原因未消失。	觸犯電影片檢查標準規則第二條乙項第一款
恐怖同學會 (Class Reunion)	美國	中泰公司	幻想	初	全片充斥色情、荒謬等情節。	觸犯電影片檢查標準規則第二條丙項第一款
第一次戀愛 (First Time)	美國	金樺公司	文藝	初	片中有不妥之對白與畫面必須修剪，該公司不同意修剪。	觸犯電影片檢查法施行細則第七條第三項
瘋　血	中國	龍祥公司	社會	初	全片充斥暴力及非法行為	第二條丙項第七款
秘　女	中國	哈宇公司	文藝	初	依描述四少女結伴搶劫、偷竊以及不良少年遁良為娼，印製偽鈔等不法行為為主要內容。	第一條丙項七款 第二條丙項九款
艷女風光 (The Centerfold Girls)	美國	展新公司	偵探	初	依描述一變態男子無故連續殺害十餘名無辜女子的故事。	第二條丙項七款 第二條丙項九款

影片名稱	出品公司	申請人	內容類別	檢別	原　　因
情竇初開（Sexy Schoolwork）	西德	華勝公司	愛情	初	全片充滿色情及猥褻情節。　觸犯電影片檢查標準規則第一條內項二款，內項七款
富家女（Romance）	丹麥	建亨公司	喜劇	初	全片色情意識極為濃厚。　第一條內項七款
邪神（Fear No Evil）	美國	豪太奇公司	恐怖	初　經修剪。	經修剪有不妥鏡頭必須修剪，該公司不同意修剪。　電影檢查法施行細則第七條第三項

（按：據聞部份柰禁演影片經申請人同意修剪或變更情節，已獲准通過。）

剪不斷‧理還亂！

電影檢查面面觀

艾誠如

以現行的電影檢查法問業者對檢查標準的反應，得到的結論幾乎是一致的──太過嚴苛，同時落伍不合潮流。我國的電影檢查法真的嚴格、落伍，一無是處嗎？

目前使用的電影檢查標準，是根據民國四十四年公佈實行的電影檢查法施行細則，其間雖經數度修正，但基本條文仍是沿用當年的標準，以日新月異的現代社會而言，這種廿餘年前所制定的條文，確實有點不合實際，因此新的電影法中對電影檢查重新訂定，但因電影法尚未公佈施行，故目前仍沿用舊法。

事實上，電影檢查尺度一直最受業者們非議，根據他們的親身經驗，可以概括為中西影片檢查標準不一，檢查委員自由心證的檢查方式，影響影片的尺度寬緊及現行標準不符實際等項目，也可以說現在的電影檢查根本無法讓業者心服口服。

站在商言商的立場，電影業者為維護本身利益，自然是對負責督導業務的行政院新聞局諸多責難，因為僅是一點點的修剪或糾正，很可能使業者損失不貲，所以大家對電影檢查當然是指責有加。負責

主管業務的行政院新聞局電影處呢？當然也有滿肚子苦水，但同情他們的少，就在這種各自為政的情況下，電影業者與主管機關無法溝通，而使距離愈拉愈遠，電影界視新聞局為「找麻煩」的機構，新聞局對業者們也是「多一事不如少一事」。

標準中外有別・西片最受禮遇

同情？民族性？剪刀下的大前提

如以電影業者的立場來說，他們認為電影檢查制度缺點多多，光是「中西影片檢查標準不一」一事，電影業者就有滿腹牢騷；許多國片片商們有著同樣的感覺，那就是現在的檢查尺度以西片最鬆，港片次之，而國片則是動輒得咎。西洋影片的檢查標準事實上與國片有點差距，雖然電影處官員們一再否認，但若深入探討不難發現——不管如何解釋，不一樣就是不一樣。業者們認為許多西洋影片不管是主題意識也好，拍攝所謂暴力、色情方面的鏡頭遭到新聞局修剪的程度，總是要比國片鬆上許多，且就算是相同的劇情，內容與類似的畫面，西洋影片總是較國片吃香許多，於是引起國片業者們怨聲載道，認為電影處崇洋媚外，對外國影片不敢得罪。

他們並舉出許多實例證明此言非虛，如「第一滴血」及「熄燈號」等片，不僅國片不可能以此為題

材，連劇情中確實有許多鏡頭是不可能出現在國片中，像警察欺壓百姓，使平凡如「第一滴血」中的席維特史特龍也慣而拿起武器與之對抗。因此他們認爲電檢辦法不公。電影處對此却有合理的解釋，一位主管級官員指出：不儘只是國情、環境不同，就算是以同樣的劇情與演員來拍同樣的影片，西洋影片還是會較國產影片強上數倍，這也就是業者們所謂不公平的地方。他以鄰近的日本爲例，日本的電影檢查就嚴格劃分爲本國與外國兩種尺度，本國影片檢查有自己的標準與西片檢查標準不同，而這兩種不同的尺度也從來沒有引起電影業者的攻擊；而我國影片却以同一標準來檢查完全不同國情、民俗的影片，於是造成了電影業者的話柄。

國情、民族性的不同，是中西影片無法公平的最大原因，舉例來說，許多發生於國外的糾紛，事件乃至愛情故事，如原封不動的搬到我國而拍成電影，很可能就成爲十惡不赦之事，因此站在檢查標準上自然而然的要考慮多方面的條件，因而造成了有些影片就必需修剪甚而禁演的事實。曾有業者爲此事至新聞局抗議、理論，並有以西片爲準則拍部同樣劇情、內容的國片送檢看是否能通過的言詞出現，此位新聞局官員却認爲，即是相同的素材，演員乃至道具，兩者拍出的成品依然有差距。他的說法是：同樣的菜料、工具及調味品，由不同火候的廚師做出來的菜就有很大的不同；相同的理論用在電影拍攝上，「食客」們爲能用同一種標準來鑑賞？所以，要討論中，西影片在電檢標準上是否相同，是件極難比較之事，而如立法之初能像日本般訂定兩種標準，相信也不會有今天爲此「標準不公」而引出的許多話題

鏡頭去留‧檢委操大權

自由心證‧乃問題癥結所在

！

電影檢查問題中除了中西影片檢查標準不一外，引人話題最多的，莫過於檢查委員們的尺度不同。

目前電影處檢查科共有七位檢查委員，分別是步世繼、詹棟樑、董夢梅、劉人慧、陳德旺、邵睿生與郭友冰等人，他們在新聞局各自擁有專門委員與編審等頭銜，所司的仍是電影檢查之職。

業者們認為這七位檢查委員們各人檢查尺度不同，某些鏡頭與劇情對其中幾位檢查委員來說也許認為沒有什麼，但對某些檢查委員來說，很可能就列入修剪或禁演的範圍，因此業者們有把幾位特別嚴格的委員所檢查的檔期列為「中獎」的笑話；他們的說法是「中獎」的滋味實在不好受。根據他們的說法：檢查委員們很多都不太懂電影，對電影的檢查完全憑自己的喜厭，這種自由心證的方式很難令人信服，尤其檢查委員們並不受任何單位限制，因此光憑他們的「感覺」，很可能影響到一部影片的生存與否，所以他們認為委員們的標準應該統一。

綜觀業者的反應大都以檢查委員是以自己好惡來評斷影片為主，所以他們把電影的不景氣歸諸於檢

查「老爺」們不肯放鬆的緣故，並有「如果檢查標準有統一規定的話，很可能就不會有今天的局面」，所以他們對這七位檢查委員有諸多指責。以一致的話語來評斷委員們的檢查標準，是電影界少見的「團結」，「槍口一致對外」的行動更加強了同仇敵愾之氣，難道檢查委員們真如外界所言：不懂電影？電影處的一位官員表示：他們為什麼一定要懂電影，公務員以辦事為主，懂不懂電影並不重要！目前的七位檢查委員中，除一、二位對電影學有專長外，大部份都是軍職外調的軍人或公務員，他們審查影片只是憑著電影檢查法中的四款廿三條「電影片檢查標準規則」辦事而已，至於條文中的彈性則依各人的標準不同。連電影處的官員們都不否認委員們的標準不一，足見電影界的說法不是空穴來風，該討論的就是委員們的自由心證問題了。

是否徇私‧雙方有說詞

規則條文‧落伍而籠統

有人以為，任何一個行業都免不了會受到人情關說或是好惡喜厭，而電影檢查尤忌這些額外的負擔，如果檢查委員們受到這些外來的因素影響，很可能就會影響到檢查的公正與否。業者指出，有幾位檢查委員對影片的要求特別嚴格，且特別是對某幾位片商的影片，所以他們認為現行的檢查影片的方法實

有商榷的必要，如採用大專聯考閱卷的密封式方式審查影片的話，這樣才能讓人口服心服，若仍採用目前的方式檢查，難免會給人瓜田李下之嫌。

電影處對此一建議並不以爲然，電影處副處長表示：這根本是件不可能的事，而且他不認爲委員們會有私心，他的說法是目前電影片檢查在申請之後，就由電影處安排檢查檔期，負責檢查的有主、副兩位委員，自從實行了由社會人士參予電影檢查之後，一部影片等於有四位「委員」來檢查，且這項排檔的工作並不公開，誰也不可能會知道某部影片由那幾位檢查委員檢查，所以他強調電影檢查絕對不可能有徇私的情形。話雖如此，但電影業者卻能舉出幾部由「有關係」的片商送審的影片，較受禮遇而不必太受責難，由此可見此種檢查方式還是有弊端。

至於檢查時的觀念也是讓業者非議的重點之一。衆所週知的是社會風氣日漸進步，使得年輕一輩的思想與見解與老一輩的人有顯著的差異，就以「迷你裙」來說，也許在年輕人眼中是愈短愈美，而到了老一輩人的眼裏就成了傷風敗俗；同樣理由之於電影檢查，於是造成了多次業者與主管單位的爭執重點，如果只憑著幾位檢查委員們的彈性檢查，實在令人難以信服。再者，「電影片檢查標準規則」中所訂的條文太過籠統，沒有確切的標準，對影片業者來說很難用同一標準拍攝影片；而新的電影法中則更省略了許多細節，而僅以：㈠損害國家利益或民族尊嚴。㈡違背國家政策或政府法令。㈢煽惑他人犯罪或違背法令。㈣傷害兒童身心健康。㈤妨害公共秩序或善良風俗。㈥提倡無稽邪說或淆亂視聽。等六條條

文做檢查規範，將來委員們所使用的「彈性」將更增大，對業者來說又形成了一項重大的心理負擔。

上情下不達・奈何它？

宋局長美意・走了樣！

電影檢查制度施行至今，廿餘年來的電影檢查工作一直被人指為秘密、隱晦，直至去年的八月十六日才算是「大放光明」——邀請社會人士參與電影檢查工作。由新聞局局長宋楚瑜所指示實行的此法，為求以社會人士的意見反映社會大眾對電影檢查尺度的看法，每部影片檢查時邀請兩位社會人士參與共同檢查。對電影處來說，此舉無異是一項極大的考驗，在此之前，電影檢查工作一直是「關起門來辦事」，宋局長的開明作法無異是給電影處一個難題，不僅檢查委員們頭疼，負責檢查業務的部門也加重了負擔。

自去年八月社會人士開始參與電影檢查制度以來，到底得到了多少迴響？當新聞局公佈了宋局長的這項決定後，不少電影業者額手稱慶，認為社會人士的參與能替電影檢查帶來新的「氣象」。半年多來，他們失望了，社會人士的參與並沒有為電影檢查尺度改變什麼，反而使業者更加心寒，因為根據許多曾應邀參與檢查委員共同檢查影片的社會人士的反應，真正負責生殺大權的檢查委員們並不採納他們的

「建議」。邀請社會人士參與電檢審查原意是聽取社會人士對檢查尺度的意見，但局長的美意似乎未被貫徹執行，也難怪業者與那些曾被「重視」的社會人士要忿忿不平。根據曾參與檢查的社會人士說法，他們在看過影片也曾提出若干建議與意見，但交出檢查報告後就不知電影處如何處置，但可確知的是許多檢查過關的影片，與當初社會人士所提出的意見略有不同，由此可見他們的建議與檢查結果並未被接受，所以他們對「開放」電影檢查的說法頗不以為然，而認為只是表面文章而已。

電影事業處對此一說法當然否認，電影處副處長鄭重的表示：怎可能會有此事發生，他們非常尊重社會人士的意見，他們對影片檢查的看法也是影片審查的標準之一，怎會有不接納他們的說法。他解釋，會有此種「誤會」的產生，很可能是因為社會人士是以「旁觀者」的立場來看電影，而檢查委員卻是以公事公辦的眼光看電影，才會產生這種誤會。他們對社會人士的意見一直非常謹慎的處理，問題是既然宋局長邀請社會人士參與電影檢查的本意，就是聽聽社會人士對影片檢查的反應，負責執行的單位更應尊重社會人士，對於檢查尺度的意見。否則，豈不是失去了宋楚瑜局長想做好電檢制度的美意？

取消送審‧果然麻煩大！

封殺劇本‧保障業者乎？

「不鼓勵拍攝」、「不宜拍攝」……等字眼在劇本需要事先送審時，是最讓電影業者詬病的，這種含混的說詞就等於宣佈了劇本的「死刑」，只是名義上稍為好聽一點而已。當時電影界對此口誅筆伐，認為這是對電影的一種限制，也有違政府提倡民主的決心。但主管單位對劇本事先送審卻有另一番說詞，他們認為此舉是保障業者的措施，因為劇本的通過與否關係著將來影片的存亡，因此劇本的通不通過對業者來說是件極重要的事，如果劇本不通過，業者只需花少數金錢修改或重寫，就可保障將來的影片不必送審。新聞局的說法是，既然電影業者認為劇本送審是件麻煩的事，站在便民的立場上，當然是順應民情而取消劇本送審一制，同時也減少了電影檢查委員們的負擔。

「公說公有理，婆說婆有理」，使得這原本對電影檢查委員的額外負擔反倒成了討論的話題。後來，電影處在聽聞業者們對此的不良反應後，在宣佈邀請社會人士參與電影檢查的同時，也決定其今後劇本不送審。

但這項原為電影界力爭的好事，如今又使業者忐忑不安，因為自公佈措施後，許多事先未送審劇本的影片，在拍攝完畢送檢時卻遭到禁演的命運，與以前比較起來似乎損失更大，於是他們又「懷念」起那段被限制的日子。根據業者反應：劇本不須送審固然是尊重了電影界，但這種突來的「自由」反例使業者不知如何去拍，以前至少知道檢查的尺度，只要劇本通過了按照劇本拍絕對不會出錯，現在卻是不知如何去拍！對這種說法，新聞局也無可奈何，當初有此規定時業者叫苦連天，如今不審劇本，業者又有話說，主管單位只有搖頭苦笑。

電影片試行分級成效不彰

業者主管應當自我檢查

多年以來，電影檢查制度一直爲人們所非議，不管是觀眾，電影業者，乃至主管此項業務的新聞局電影事業處，大家都想使電影檢查能夠做到盡善盡美，但光憑個人的力量卻是無法改變現有制度的。一個制度的產生，難免有利有弊，負責執行的單位也免不了被人們責難，若站在服務的立場而言，這些來自外界的批評有善意的，也有惡意的，而電影事業處正是接受指責最多的單位。自實施電影檢查制度以來，電影處就如同眾矢之的，無時無刻不接受隨時都可能飛至的流矢，但這些批評、指責又替電影檢查帶來多少改變？二十餘年來沒有太大改變的檢查條文，固執到底的陳舊思想，使得許多有心想使電影檢查更上層樓之人扼腕，到底錯出在那裏？如同一個健康的人身上長了塊爛疽，最痛苦的事莫過於將之由肉內拔除；如果不檢討現有電檢制度的弊端，又如何指望它能與先進國家看齊。

遂請社會人士參與檢查，爲影片建立分級制度，每再顯示主事者的用心，但真正對電影檢查制度帶來多少福祉，實在很難下定言！以分級制度來說，任何先進國家都將電影區分數級以適合不同年齡、層次的觀眾，而我國在試行分級的這半年來，不儘效果不彰且有與沒有分級並無多大區別。嚴格說來，電

影分級的無法施行是出在電影業者與觀眾的問題上，若業者不將所謂「放寬」只著眼在色情、暴力上，且觀眾若能尊重執法單位的建議，又何至今日批評電影分級聊勝於無？沒有魄力是電影主管單位最大的「毛病」，假若以鐵腕政策嚴格要求戲劇業執行普、限兩種級制，就算別人再有挑剔之心，也無法挑出錯處；而電影業者也該自我檢討，畢竟政府主管機關有心想輔導電影業，使之能夠兼負寓教於樂的功能，業者們却斤斤計較於色情、暴力的尺度爲重，這種背道而馳的做法使主管單位無法與之溝通。

愛之深，責之切！電影檢查制度不儘關係著電影業者的生存與否，更關係著所有電影觀眾的福祉，以目前的國片蕭條情況而言，誰能說這只是電影界的不景氣？

原載自立晚報七二年六月五～九日

香港能‧為什麼我們不能？

——有感香港電影界反對重檢制度

「愛看電影的觀眾沒有滿意的權利」是一句至理明言，當然這是指國內觀眾而言，因為他必須面對「縮了水、甚至扭曲」的影片，還得擠在很可能窒息的混濁空氣中，目光閃過前排觀眾再避開柱子，耳朵聽得可能是小孩嚷著要吃奶的交響樂。在戲院這種惡劣的環境中，他沒有怨言，為的是他要觀賞一部佳片，但是當他面對殘缺不全、驢頭不對馬嘴的東西，他感受如何呢？因此電檢可說是戕害電影的一把利剪，是人類的不幸；而「重檢」更是人類不幸中的大不幸，也難怪乎有人說「一個國家的落後程度，就看它的各種檢查尺度」，悲夫！愛看電影的觀眾們，你們是生錯地方了！

三十年來國內觀眾默默地忍受電檢處宰割，而無異議，電檢處也我行我素地剪了三十年，國內觀眾真是何其「寬容」！但在隔海的香港，他們同為中國人，只因他們接受更多的西潮，因此他們表現得便不那麼「寬容」，無疑地，那是較醇真而不鄉愿的作風！因此他們向香港電檢處作出挑戰，他們抗議電檢處的重檢制度，據袁家春香港航訊報導——

最近香港一部由世紀公司出品的電影——「烈火青春」經電檢處通過後，本已安排檔期公映，但一教育團體却認爲此片的意識不佳，可能會對青少年有所影響，乃向有關方面提出投訴，而香港的輔政司便於「烈」片公映前夕，突然下令禁映重檢，重檢之後剪去百多呎菲林，最後終於批准通過，但此舉却使片主及院商均蒙受到不必要的損失，而且引起香港電影工作者的不滿，認爲此次事件並不單是一家電影公司受到損失，它關乎整個電影業的利益及前途，因此他們成立了一個名爲「香港電影工作人員反對重檢制度臨時委員會」的組織，對香港現有的電檢制度作出史無前例的挑戰。這個組織的成員，均是電影界中各行的領導人物，包括古兆奉、蔡瀾、吳思遠、張權、麥當雄、金炳興等人，並在十二月十二日下午召開電影工作者會議，聲討重檢制度，即已獲得一百多人簽名支持，大會準備收集更多簽名後，再呈文有關當局。大會並即時通過改組「臨時委員會」爲「香港電影工業協會籌備委員會」，負責成立一個長期性全港電影工作人員組織，爭取業者的權益。

試觀國內電檢處亦常有類似香港「烈火青春」的重檢事件，唯一不同的是此地的電檢處不叫「重檢」而名爲「複檢」。民國四十四年公佈的「電影檢查法」第十一條規定「領有准演執照之電影片如因國內外情勢變遷發生第四條各款情形之可能者得調囘複檢重予核定。」而第四條又是什麼呢？爲是「電影片有左列各款情形之一者應予修改或刪剪或禁演：㈠損害中華民國利益或民族尊嚴者。㈡破壞公共秩序者。㈢妨害善良風俗者。㈣提倡迷信邪說者。」至於其細節又得追根究底地看「電影片檢查標準規則」

，凡四項廿四條，亦即是凡觸犯這廿四條文時，不管你是否已領有執照或推出上演中，都可以隨時調回複檢。

於是乎，「少女殉情記」、「佛祖」、「狙擊十三」、「蝴蝶夫人」、「小姐撞到鬼」、「再生人」等影片，都曾發生過複檢的情形，而且都並不只一次，如此一檢再檢，代表的又是如何呢？「少女殉情記」、「佛祖」之所以複檢，是因影片宣傳的問題，前者被當事人之一的男主角指責有損其名譽，而後者則爲宗教團體攻擊情節不妥，然而經複檢結果並無觸犯條例，倒楣的是片商遭受意外的損失、戲院遭受無端的干擾。說到宣傳問題還有兩部影片因此慘遭滑鐵盧，其一是「難忘的一天」，其二則是「〇・三八」，前者因秦祥林光屁股、林青霞發表一段令人「臉紅心跳」的言論（此爲翁宣傳人所擬）而調回複檢，結果一部還算入流的影片，變成黃色影片，對片商而言眞是「難忘的一天」。而「〇・三八」則因詳述片中〇・三八的各種威力及殺人手法而慘遭複檢（宣傳亦是翁先生之傑作），結果也只得草草下片。另外「狙擊十三」及「蝴蝶夫人」是因爲日本資金的問題而遭複檢，日片早在十多年前禁止輸入，而因六十九年金馬獎外片觀摩及在這之前「櫻花戀」的再度通過上演，造成帶有日本風味的混血影片的盛行，但新聞局又恐造成此類影片的泛濫，於是規定影片中不得有日本資金及日籍演員不得過半數，這種「削足適履」的辦法，其實是荒謬而可笑的，於是片商就在這種滑稽規定中，大海撈針地找影片，好不容易找到了，而且領有執照並且上演，但却出了問題，而慘遭禁演（「狙擊十三」），而或排好檔

期，投下大量宣傳卻未能取得執照（「蝴蝶夫人」）。至於「小姐撞到鬼」、「再生人」之所以複檢是牽涉到劇中人或導演赴匪區拍片的緣故，規定中必需當事者回國向新聞局表明政治立場後方可核准上演，因此「再生人」，一共禁演三次，才得「再生」，片商安排三次檔期，投下近千萬元的廣告，却化為烏有，直到提名金馬獎優良劇情片後，才因立委爭取而在劇中人或導演及工作人員赴匪不應損及以前的影片下，通過上演。

由此看來，我們應該仿照香港由片商公會發表反對複檢的舉動，因為一部影片領有准演執照，豈可容朝令夕改的調回復檢。（除非片商違反規定，私加鏡頭）豈容不肖份子的黑函而調回復檢。再者新聞局檢查委員為維持本身的威信，又豈可作出爾反爾的舉動。在檢查之前，又豈可不作詳查究審，而讓大腦睡覺去，待檢舉函一到，再作亡羊補牢之舉乎！

最後讓我們看看香港反重檢委員會的公開聲明，以作為我們的借鏡。

（一）不合理的重檢法例應即廢除，影片經電檢處正式通過及發出准映證後，不應外間投訴而臨時將之抽起重檢。

（二）重檢與禁映不應同時進行，即在現有重檢法例未作修訂之時，影片如須重檢則於重檢結果公佈之前，不應將影片先行禁映，而應准予繼續上映。

（三）片主及院商的權益應受保障──影片如須重檢，則當局應徵詢多方面有關人士的意見，並根據法

例及既定尺度，解釋重檢原因，片主更應有申辯的機會。

㈣不負責任的投訴應受制裁——投訴影片之個人及團體，必須公開其姓名、名稱及背景，他們並須負上法律責任。影片重檢如再獲通過，且無抵觸法令者，則片主及院商因重檢而蒙受的一切損失，須由投訴的一方負責。

大會主席古兆奉並指出，電影是香港工業體的一環，沒有公平開放的電檢制度，電影事業必遭受重大打擊，創作者的表達自由及消費者選擇電影的權利亦必受剝削，因此電影業者要求有關當局，立即對重檢法例詳加檢討，並早日改善，使香港電影工業得以蓬勃發展。

脫褲子放屁的現行電影分級制度

今年六月八日報載「對於實施將近半年的電影分級制度成效不彰，行政院新聞局內部正在檢討，尋求更具體的辦法。」我國電影分級制度始於民國七十二年元月一日，其所以成立，大概是受世界各國電影潮流的影響所致。目前世界各國電影管理的情形，依程度而言，可區分為四：㈠全面開放：如丹麥、西德。㈡全面分級：如美國。㈢選擇性開放：如台灣。㈣選擇性管制：如中共。不過不管是那一種，電影管理的尺度近來不斷的在放寬，是不爭的事實，就連中共現在也不得不選擇性的放映美國電視影集，或歐美電影。

而美國自一九六八年十一月一日，美國電影製片協會（The Motion Picture Association of America 簡稱MPAA）開始將電影分成G、M、R及X四級，（G級老少咸宜；M級後來改成GP，然後又變為PG，忠告少年觀眾要「家長指導」；R級要求年齡在十七歲以下的觀眾得由家長陪同觀賞；X級則根本禁止少年進場）儘管如此，他們還是不斷地在放寬其尺度。何故？因為環境在變，觀眾的程度提高，不得不因時制宜。苟若以當年的尺度來評定一九八○年前半年的電影，G級的僅佔五

部，它們分別是「諾亞方舟的最後航程」（The Last Flight of Noah's Ark）、「黑雲山傳奇」（The Legend of Black Thunder Mountain）、「再見‧查理」（Bon Voyage, Charlie Brown）、「Herlie Goes Bananas」和「我的顯赫的事業」（My Brilliant Career），至於「星際大戰」、「黑洞」都屬於PG級。

現在反觀我國的電影管理，通常一部外國影片進口，先要考慮的是「可以不可以進口」，接著是可以進口的影片會被整得面目全非嗎？對於第一個考慮因素是屬於國策的問題，身為國民者，理應支持政府的立場，至於第二個考慮因素，則一直讓人引以詬病的癥結所在，即可以進口，為何又要加之斧鉞，而且常常弄得令人慘不忍睹。試想想觀眾辛辛苦苦買了票，到戲院發現影片縮了水，甚至主題意識被扭曲，將作何感想？這不能不歸咎於新聞局電檢處實無旁貸急需改進的地方。

環顧近年來出產的世界性佳作，多少都有強烈的主題意識，深刻的周延批判，真實的場景敍述，這和三十年前好萊塢的電影已經迥異其趣了。然而民國廿四年公佈的中華民國電影檢查法，在當時的社會風俗和電影潮流下，應付自然裕如，縱有一、二困難尚不致於構成全面性的矛盾。但是，到了一九六〇年後，在該法的約束下，一部「西城故事」音樂舞台劇式的電影，因為涉及青少年犯罪的行為，縱然全片已經美化了幫派械鬥，仍然遲了八年才在台灣和觀眾見面。但是「西城故事」在台上映的同時，「午夜牛郎」却遭到禁演，理由是該片涉及同性戀。（其實還談不上同性戀而是親密的友情，真是少見多怪

！）十三年後該片再度提出申請，依然禁演，原因同前。而以同性戀為題材的「虎口巡航」（Cruisi-ng）卻獲得通過上演（該片在美國是X級，後來修改劇情方得R級，但整部戲細膩地描述紐約的同性戀地下世界施虐受虐狂的情節，相信檢查員應該得知，其間的疑惑真是令人百思不解！）除此而外「雌雄大盜」、「教父」都慢了八年、六年後，才以殘缺的面目和觀眾見面，而像大師級的經典作如「發條桔子」、「巴黎最後探戈」則被扣上「黃色影片」的罪名，而永無翻身之日！三十年來新聞局還大言不慚地要以「祖父」輩的尺度來看新銳導演的作品，使得電檢法左支右絀，疲態畢露，然而新聞局依舊以「老不變應萬變」，真無疑是坐「法」自斃！

在這種電檢法下，衍生的電影分級制度，是可想而知的，因此在電影分級制公佈前，電影界沒有人歡呼，輿論界也甚少人談論，因為大家知道在「先天不足，後天失調」下，是變不出什麼戲法的。果然不出所料，元月一日公佈的電影分級制如下——

一為維護少年及兒童身心健康，兼顧一般觀眾娛樂需要，試行電影片分級，特訂定本要點。

二電影片分級如左：

㈠普遍級（簡稱普級）一般觀眾皆可觀賞。

㈡限制級（簡稱限級）少年及兒童不宜。

三有左列情形之一者，列為「限」級：

（一）主體意識模糊，對少年及兒童有不良影響者。

（二）情節離奇怪異，易引起少年及兒童迷信者。

（三）動作低俗或有不良隱喻者。

（四）表現賭技、吸毒、結幫而有誘發模仿作用者。

（五）恐怖血腥、行為殘暴，易引起少年及兒童驚駭者。

（六）男女愛撫而有性暗示作用者。

試觀新聞局之用心可謂良苦，而其立意又可謂善矣！然而此種苛護之法，又豈非「畏之太過，而養之太甚矣」！苟如此則可令戲院歇業，改為「維也納時間」，而全國少年均學音樂，印證「學琴的孩子不會變壞」，此可謂國家之福，社會之福矣！

電影分級制度實施已近半年了，報章雜誌謂其成效不彰，而筆者則認為是徹底失敗。何故？因為它已徒為具文，非但如此，而且生事擾民，影響業者之利益。深究其原因，無它，乃檢查尺度根本沒有放寬，在既有的檢查尺度中，再強分「普級」與「限級」，這無寧是「脫了褲子放屁」，「脫」與「不脫」，其為「屁」也則一，就如「普級」，「限級」其應接受「修剪」則一。而滿懷希望一飽眼福去看「限級」影片者，均告敗興而歸，於是「限級影片」已淪為「殘破不堪、主題扭曲的影片」的代名詞，而欲睹完整之影片，只有訴諸錄影帶一途而已！這間接助長錄影帶盛行之風，恐又是新聞局所始料不及者

　，對於錄影帶，在上者「雖不能禁，而忍心助之乎！」。

　因之，唯有放寬電影檢查尺度，再言分級制度方不致於紙上談兵。現在筆者以香港實施的電影分級制而言，香港將電影分為三個級別：㈠老少咸宜。㈡適合一般觀眾，但其中部份鏡頭可能令部份敏感人士震驚。㈢不適合未滿十八歲的青年人觀看。此分級制度實施後，戲院可根據上述級別選擇觀眾，但若電檢處有關人員在巡視放映第三級電影的戲院時，發現有十八歲以下觀眾，則院商將遭檢控。如此一來戲院為了本身的院譽和實際的經濟損失，勢必要嚴格執行限制觀眾年齡的措施。站在「維護少年及兒童身心健康」的立場而言，可說是做到了。

　至於「兼顧一般觀眾娛樂需要」及不助長錄影帶的盛行，因此必需要有第二級及第三級之設立，然此二級均非慘不忍睹的「性愛遊戲」或「人與動物的雜交」。就第二級而言，是顧及劇情的需要而有裸露的鏡頭，此鏡頭在影片中絕不可修剪者，如史丹利庫柏力克的「鬼店」中女人出浴的一幕。而第三級則是色情電影以外的，不論暴力或暴露都要有藝術性的表達及藝術性的內涵者，如薛尼盧梅的「熱天午後」，華特希爾的「戰士幫」（不是「戰士」），貝托路西的「巴黎最後探戈」，庫柏力克的「發條桔子」等經典名片。

　或以為第三級電影的開放，會造成喧賓奪主，戲院趨之若鶩，筆者以為乃愚者之見，因為凡是已具水準或自覺性較高的戲院，必會更珍惜羽毛，如國賓、日新、樂聲者，它們豈肯自貶身價淪為小電影院乎

？何況所映者又非眞是小電影。即使稍爲暴露，如國外之戲院者，幾年之後，或關門大吉或改弦易轍。

（因爲性電影院在國外十之八九的觀衆都是低階層人士，君不見國內高雄市放映挿片戲院的觀衆乎？」

在這同時又可遏阻地下黃色錄影帶呈現的泛濫局面，豈非一舉數得乎？

四、他山之石

香港影片的刺激性

石琪

坦白說，香港電影的技藝水平跟國際較高水準仍有好一段距離，甚少完整整的作品，但香港電影的刺激性特別強，所以能比很多國家更爲世人所知。香港片最爲外人知曉的當然是功夫武術，但中國功夫本來並非香港獨會，大陸才是臥虎藏龍，台灣亦是有武術之地。事實上六十年代中期香港興起的武打片狂潮，最初毫無功夫，只懂模仿西洋和東洋，但由於注重刺激性，這才越拍越豐富多采，逐漸發揮了中國功夫的機巧與刺激。最近報載「少林寺」在日本映了頭十天，收入已達一千四百萬港元，證明功夫片在日本仍有吸引力。其實以武俠片而論，日本的佳作通常比香港完整有格，但刺激性與花巧則被香港片後來居上。「少林寺」是香港影片人找大陸武師演出，拿大陸的真功夫配合香港的刺激效果，特別過癮。如今大陸電視與電影亦攬功夫武打了，可見影響甚大。台灣方面的溫吞吞作風，亦常受香港的實效主義所衝擊，不待多言，電視「楚留香」與新藝城娛樂片在台灣引起熱潮，就是最新的事例。

刺激並不限於粗線條的官能方面，在較幼細的感情方面亦可刺激，胡金銓早期武俠片除了打鬥迫眞刺激之外，還有流麗的動感，幽異的情調。筆者覺得他在「俠女」談禪是不太到家的，但他以禪爲靈感

，大膽而具像地拍出一些超逸優美的情景，給人很強烈的感性刺激，甚至有點昇華，難怪受到不少外國影評家的讚揚。

香港片的刺激性物質，在七十年代中期有個轉捩階段，那是從狂暴轉爲比較輕鬆，從粗糙變爲比較精細。同時新秀在電視台湧現，以較新感覺和技巧進行試驗，甚至拍出不少刺激性稍輕，而較爲切實與細緻的作品，反乎俗流。當年大概是香港最「繁榮安定」的時期，漸上軌道。就連那時最受歡迎的許氏喜劇，也以現實風氣爲基礎，大開自嘲式的玩笑。當然，許氏喜劇亦非完整，但顯然是人情味純喜劇高過刺激性。

不過經過這階段之後，強烈刺激再佔壓倒性優勢，就連電視片集亦日漸綽頭化，電視新秀轉拍電影時，往往「轉性」，大搞狂暴血腥，直至近年才較爲適應，逐漸做到粗中有細，顯出新鮮特色。究其原因，一方面是電影必須吸引觀衆買票，拍法始終要比電視強調刺激感。另一方面是世界性不景氣，前景不明，西片亦大搞古靈精怪的刺激綽頭。第三方面，是香港地位日漸敏感，觀衆需要從電影謀取爆發性宣洩。

事實上，七十年代中期可說是一個調整期，在最刺激的李小龍死後試探新路，磨練新秀，體察新環境，在踏入八十年代之際，就正式開始更新鮮有力的刺激了。

許氏喜劇長期霸佔的香港最高票房紀錄，在上個農曆新年被新藝城的「最佳拍檔」打破了，此乃許

氏兄弟中許冠傑，與麥嘉、石天、黃百鳴等班底初次合作的新成果，刺激性顯著比以前的許氏喜劇強烈，動態熱鬧多過個人幽默，國際化多過街坊化，挑戰感多過自嘲感，而技巧水平亦更爲專業化。這些都可說是時下香港片的熱門新特色。

七十年代香港片的刺激性，主要還是中國式與香港式的半家庭手工業作風，價廉而快捷，以拳腳打天下。麥嘉等人當初的光棍武打喜劇亦是爛衫爛褲，民初背景，充滿自嘲，有段時期轉爲大人細路家庭式，亦只是模仿卓別林爛衫戲。後來改變作風，以大手筆，新潮裝扮，機械化設備，國際化排場，以及樂天的挑戰，才創出摩登的新金漆招牌。

幾年前仍是香港影壇家庭兄弟班勃發的時代，像許家班、韋家班、劉家班等等都是票房的最佳保證，以靈活和齊心的作風打破舊式大公司的壟斷。近今進一步現代化，從家庭兄弟班轉爲專業人材的自由合作，同時獲得各大財團紛紛支持，使獨立製作較具企業性。

至於香港影壇專業人材的湧現，除了影壇本身的培養之外，當然亦因爲大批外國學成囘來，或從電視磨練出來的新秀投入影壇，他們的口味和要求，往往不滿於土產作風，無論趣味與技藝，都希望更接近外國先進水平。而香港觀眾以青年爲主，亦要求更時代化，更痛快的刺激，所以拳打脚踢的功夫片如今除了少數皇牌之外，一般來說已被更具實效的槍戰片取代。爛衫與醜樣亦被時裝與靚樣取代。製作式樣也要從山寨變成電子化了。

至今爲止，香港片最受歡迎的仍是逃避現實的快感刺激。但過往的逃避只能以古裝武俠的超現實世界爲主，現代背景仍要手腳爬爬，如今則要搭噴射機，進入占士邦的奇趣世界了。

現在香港的摩登流綫型作風開始做得似模做樣，雖然比起歐美仍然至少落後十多年（人家已經太空化），但新式實感無疑已有進步。與此同時，對現實題材也較能大膽地進行挑戰，像「夜車」、「第一類型危險」、「忌廉溝鮮奶」（即：汽水加牛奶）而至「靚妹仔」等問題青年電影，都有強烈的現實刺激性。「投奔怒海」闖破政治禁區，拍出堂堂的格局，有激情、有溫情，巧妙地合乎時宜，刺中癢處。

同樣富於挑戰性的，是出現了一些不重刺激的青春片「喝采」和「檸檬可樂」等，還有眞正繼承寫實主義優點的「父子情」，這些不從俗流的作品，需要更大勇氣才能拍出。

這樣多種作風的出現，並且各顯成績，顯出香港片的式樣日漸多元化，有原則有技藝的挑戰性漸強，此乃香港片較具自信心的表現。然而無原則不擇手段地刺激的作風仍然存在，馬虎狂亂之作仍多，使香港片的水平十分不穩，觀衆的要求亦參差不齊。現在香港正處於經濟不景，前途憂疑的時代，但據說這也是促成電影業獨盛的一種背景，也最需要電影發揮積極的激奮作用，我們希望香港片在這關頭能夠不負衆望。

他山之石・可以攻錯！

第十七屆金馬獎終於在三日晚落幕了，而伴隨着這次金馬獎的兩項活動──香港新銳導演作品觀摩及德、法、美、日、義等國際影片觀摩活動也隨之結束了，但仍然有許多人談論它，尤其是往返奔波於電影圖書館及新世界戲院的熱愛電影的人士，更是議論紛紛。筆者有幸恭逢其盛，也不能不有感而發。

其中德、法、美、日、義影片之中，不凡許多經典之作，像法斯賓達的「寂寞芳心」、費里尼的「樂隊排演」、舛田利雄的「二○三高地」都是不容錯過的影片。有關這些影片的評介，「前人之述備矣」，無庸筆者多加贅述。至於有關香港新銳導演作品觀摩這一項目，筆者不免有話，如鯁在喉，不得不說。

首先還沒談到正題之前，我們先把所謂「香港新銳導演」作一界定。話說素有香港電影女強人之稱的梁淑怡在無線電視台成立了菲林組（以菲林代替錄影帶〈拍攝電視劇集〉）之後，正在大量招兵買馬時，恰巧從國外回來一批學電影的年輕小伙子，理所當然地他們就被電視台以「廉價勞工」吸收去，而這批年輕小伙子也樂得有機會學以致用，因此他們個個一展所長，又編又導，又拍又剪地帶給了電視新血輪，於是「金刀情俠」、「七女性」、「北斗星」……相繼出現。而這時香港的電影界老闆一方面看到他

們的作品變新鮮的，而一方面也為在死胡同打轉的劇本發愁，於是抱著姑且一試的心理，讓這批年輕小伙子插足了電影圈，於是「金刀情俠」變成了「蝶變」，而「七女性」也變成了「名劍」。雖然這過程是艱辛的，甚至有的為了一償當電影導演的宿願，只得邀集許多志同道合的朋友，共同出錢，才把作品拍成；然而他們畢竟向電影跨了一步，儘管那是小小的一步。於是徐克、譚家明、劉成漢、嚴浩、梁普智、黃華麒、許鞍華、他們的名字不再僅出現於螢光幕上，而是出現在廣大的銀幕上，他們就是所謂的「香港新銳導演」，或稱作「香港新浪潮導演」。

既已正名，再談到「觀摩」二字，因為這兩個字曾帶給國內一些導演的不快，有的人認為新聞局對香港新銳導演的過份推崇，是種「遠來的和尚必然會唸經」的想法，而有的人甚至還沒看過人家的作品，就蓋棺論定地指出這些作品都是「香蕉作品」，所謂「香蕉作品」，據他個人的解釋是外黃內白的作品，也就是說披着中國人的外衣，而實質上是西方的作品。對於以上這些論調，筆者個人覺得都有失偏頗，儘管「觀摩」二字用得不恰當，（個人倒不覺得有何恰當的字眼），但如此的論調卻有失風度，尤其是持此論調的人，在沒有衡量自己的作品前，如此口無遮攔，倒使筆者誤認他有李翰祥、胡金銓之才！這也反映出中國人幾千年來不良的心態，並沒有革除，而更加熾烈。這種心態就是曹丕典論論文中，所指出的「文人相輕，自古已然，於今尤烈」，老婆是別人的好，文章是自己的好，同樣地自己執導的作品總該被拿來觀摩，何可讓這些毛頭小伙子的作品在自己面前耀武揚威呢？這也難怪他們的心中有如

糖、醋、鹽、醬油，味素倒在一起——不是滋味！

然而話說回來，香港新銳導演的作品真的那麼不屑一顧嗎？據在電影圖書館看過影片的觀眾表示，答案是否定的。筆者因事未能把七部影片看完，只看了四又二分之一部，因此在此不敢作通盤的論定，不過我敢斷言的是其中有些雖然不能稱經典之作，但也絕不是「香蕉作品」。例如劉成漢先生的「慾火焚琴」是我個人很喜歡的一部作品（這非關裡面有許多性愛的場面），或許就因爲它是一部詩的電影（片中應用了中國詩中的賦比興），一部含有許多徵意味的電影，因此它給人思之再三。導演以一個小巧的佈局，來探討男女之間的愛慾鬥爭，並試圖帶出新舊文化的衝突。故事若從表象來看是說一個少婦（洛碧琪飾）嫁了一個殘廢而偏愛琴棋書酒的老年人（導演並暗示他性無能）——呂先生（關海山飾），而這位年青美麗的呂太太，因一個年輕力壯的小伙子阿石（任達華飾）闖入（他來應徵小工），而演出紅杏出牆，最後甚至釀成命案。當然這只是一個表象，若深一層看我們將會感到任達華和洛碧琪發生關係之後，影片呈現出階級關係的扭轉，原先任達華只是個園丁，而關海山是主人，是權威性的象徵，而任達華居然和他的妻子有染，這無疑是向權威挑戰，是喧賓奪主。導演安排這種反客爲主的情節，可說是相當成功，從圍棋之賽和飯桌用餐兩個場面，可明白看出。首先說到圍棋賽，任達華原先不懂得下棋，關海山於是教他下棋，不用說關海山是處於絕對優勢，這時我們看到關海山持酒微笑，而任達華卻是窮於應付，主僕身份至爲明顯；而後來任達華與洛碧琪的關係日趨明朗時，我們看到任達華正在潛修棋

藝，準備一舉擊敗關海山，這種此消彼長的暗示，正表示出任達華的勢力日漸膨脹而關海山卻是日趨萎縮無能。同樣地飯桌用餐也顯示出類似的情形，任達華原先和二嬸一起用餐，影片到了中段他居然和關海山對坐而食。這種反僕為主的情形，使我們想到約瑟夫羅西的「僕人」，當然我們也佩服劉成漢巧妙的經營。至於新舊文化的衝突問題，導演是以關海山代表舊文化（古琴是最傳統的中國樂器，是中國士人階級身份的象徵），而以任達華代表庸俗的普及文化。

其他像嚴浩的「夜車」、許鞍華的「瘋刼」都可稱得上水準之作，雖然「夜車」、「瘋刼」，有些片斷拍得不夠理想，但嚴浩、許鞍華等都坦誠地說明拍攝過程中，或由於技術上的困難，或由於導演本身的**態度**不夠冷靜，因此造成影片本身的缺陷。這種坦誠的態度贏得在場觀眾的激賞，也確實達到座談的效果。「奇文共欣賞，疑義相與析」，唯有如此才能有所進步，而不是自己拿不出東來，却批評別人的東西不好。更不可存着毛頭小伙子的作品，有啥好看的念頭，需知藝術非關年齡的大小，而在於才華的有無。史蒂芬史匹柏以二十來歲就導出「大白鯊」、「第三類接觸」等作品，連影壇久負盛名的導演楚浮都要為他軋上一角呢？

「他山之石，可以攻錯」，寄望國內導演多多看看別人的作品，尤其是年輕的一輩，因為由於他們敏銳的觀察力和創新的手法，或可給你嘗試你以前所未敢嘗試的事物。而這同時更希望國內前輩導演多多提拔後進，如同美國的「電影教父」柯波拉一般，提拔馬丁史柯西斯，喬治盧卡斯等人，如此則中國電影的前途必然光明燦爛，而熱愛電影的人士更幸之！

有關金馬獎最佳導演徐克及一些聯想

一、彼岸潮聲

話說六十九年金馬獎（第十七屆）頒獎的前數天，吳思遠率同香港七位年輕導演返國，參加新聞局所舉辦的「香港新銳導演作品觀摩」。雖然在這之前有關「香港新銳導演」的動態，已爲此地一些年輕的影評人所注意到，但這次才算是有進一步的接觸與交流，新聞局的立意可謂善矣！然而這次活動卻給國內一些導演帶來不快，有的人認爲新聞局對「香港新銳導演」的過分推崇，是種「遠來的和尙必然會唸經」的想法；而某影評人兼導演甚至還沒有看過人家的作品，就蓋棺論定指出這些作品都是「香蕉作品」。所謂「香蕉作品」，據他個人的解釋是外黃內白的作品，也就是說披著中國人的外衣，而實質上是西方的作品。（眞佩服他有如此豐富的聯想力，也不愧爲名導演！）對於以上這些論調，筆著個人覺得都有失偏頭，僅管「觀摩」二字用得不太恰當，（個人倒不覺得有何更恰當的字眼），但如此的論調卻有失風度。尤其是持此論調的人，在沒有衡量自己作品前，如此口無遮欄，倒使筆著誤認他有李翰祥、胡金銓之才！這也反映出中國人幾千年來不良的心態，並沒有革除，而更加熾烈。這種心態就是曹不

典論論文中，所指出的「文人相輕，自古而然，於今尤烈」，老婆是別人的好，文章是自己的好，同樣地自己執導的作品總該被人拿來觀摩，何可讓這些毛頭小子的作品在自己面前耀武揚威呢？這也難怪他們心中有如糖、醋、醬油、味素倒在一起般地——不是滋味！

閒話休表，時光荏苒，一年過了，這批香港年青導演（在此除了引文外，避免用「新銳」二字，以免某些導演看了不快，而誤認筆著有意指出他們爲「老朽」。），羽翼更豐，展翅飛翔，挾著他們突破性的作品返國，這次不再是觀摩，而是入圍金馬獎。尤其是徐克，譚家明更是雙雙被提名爲最佳導演，經過一番角逐（明眼人心裏早已有數），金馬獎最佳導演終爲徐克所獲得。事實勝於雄辯，才華非關年齡！國內的一些導演該有所感觸，而熱愛電影的人士也該有所反省！「他山之石，可以攻錯！」；彼岸的潮聲，該有所迴響！

二、徐克其人

徐克，原名徐文光，一九五一年二月生於越南。十三歲開始拍攝八米厘電影。一九六六年移居香港，完成中學教育。六九年到美國德薩斯州的南循道會大學深造，一年後他突然停學環遊美國，後來轉到德州大學（奧斯汀）修讀廣播電視、電影課程，其間他與朋友合拍了一部四十五分鐘的有關美籍亞洲人的紀錄片，名爲「千錘萬縫展新路」（From Spikes to Spindles）。七五年畢業後，他在紐約編

輯一份唐人街報紙，並組織了一個社區劇社（The New Art Drama Group），又參與當地的「華埠社區有限電視」（Chinatown Community TV），那時他開始使用「徐克」的藝名。他於七七年囘港，隨即投入無線電視當編導，拍過「家變」、「小人物」、「大亨」等片集。轉投佳視後，拍了成績斐然的「金刀情俠」，又曾參與「名流情史」的拍攝工作。直到七八年佳視倒閉，便正式進入電影圈。他先後爲思遠公司拍成「蝶變」、「地獄無門」，去年爲影藝公司拍了「第一類型危險」，最近則完成新藝城的「鬼馬智多星」（此地更名爲「夜來香」）。

三、徐克其片

(1) 「蝶變」——未來主義式的新派武俠片

「蝶變」原名「紅葉手札」。它是部武俠片，但却有別於頭套刀劍片，因爲片中演員雖是古裝打扮，却沒有用過頭套，也沒有用過刀劍。所用的武器是火藥，古代機關槍、還有蝴蝶，因此無以名之，只能暫時喚它作「新派武俠片」。徐克表示他在「蝶變」中加上「未來主義」的色彩。所謂「未來主義」，譬如我們將一樣普通，常見的東西或日常事物，加以極端化，就稱作「未來主義」；把武俠世界的「未來主義化」，就是把一般武俠世界中的手段「現代化」，使它有一種「現代感」。片中極端的造型也是未來主義化的嚐試，另外片中設計了幾個人物（方紅葉、田風、米雪），都有現代味道。另外徐克在「蝶

變」中有新的嘗試，比如說武打方面，一般武俠片都會注重新招，而徐克卻對武打抱持另一種觀點，他認為人的體力不可能超過某個局限，因此他用科學的方式去解釋武俠片中被神化的東西。比如某個人的飛刀很快，我們接受了這個假說，然後用一個很邏輯化和科學化的方法去解釋快的原因。總之「蝶變」在故事的情節和發展上，多少依循著古龍的格式，但在形式上，徐克加進了很多科學假想片的要素，便影片有一種特別的色彩，加上人物的造形，整個戲劇來說，他想打破從前武俠片的一些被定了型的東西。

（2）「地獄無門」——黑色喜劇

「地獄無門」純粹是吳思遠式功夫喜劇路線，卻揉合恐怖片和科幻片風格，更有很濃厚的黑色喜劇味道。但徐克並不滿足於功夫恐怖喜劇的常規，他要做到的是將這種類型電影拿來戲謔一番。因此「地獄無門」是反類型的，純粹玩弄功夫喜劇的類型傳統，更加以觀眾的智能徹頭徹尾地開玩笑。影片一開始就開門見山的說明「本片人物全屬黐線」，人物的造型，動作及對白十分漫畫化，即有一般功夫喜劇慣用的動作打鬥，又有恐怖片的氣氛營造及嚇人的映象，人物造型方面以演員的造型入手，另一方面加插新的意念於其中。

徐克談到「蝶變」和「地獄無門」兩部影片的差異時，他表示——「蝶變」是冷，「地獄無門」則比較熱，我喜歡拍冷的而又有實質內容的影片，但觀象對這些不太接受，我便嗜試拍熱的。「蝶變」比較宿命，對生命看得很淡，到最後那個主角無可奈何的離開那個環境。「地獄無門」對生活的看法比

較積極，與『蝶變』不同的是主角想去解決問題。『蝶變』抽離了現實，人物沒有忠奸之分，只有利益上的關係，誰掌握武器就是統治者。『地獄無門』與現實很接近，社會感很強。在這個人食人的社會，人與人之間的關係，社會與人之間的關係，自己愛人是怎麼樣的一個人，諸如此類的問題觀眾看後會思考。」

(3)「第一類性危險」——夾縫中的暴力影片

「第一類型危險」，原名『四人幫』，為避免牽涉政治性，改名為「第一類危險」，卻遭香港電檢處禁演。為此徐克與香港電檢處三度打官司，終於在修改部份情節，更名為「第一類型危險」後獲准上映。無論第一個版本，或第二個版本（除了情節與態度外，初版的原意給改動的地方不多）我們相信徐克是有意在刻劃各種不同面貌的暴力表達形式。首先以狂風驟雨打一排破舊的商戶，顯示出一股無可抵抗的狂暴正在威脅著要毀滅這個具有保護我們一切價值與觀念作用而環境十分惡劣的家。接著有林珍奇用針插入老鼠頭上，有天台兩個惡作劇的小孩從高空扔下盛滿紅漆的膠袋，有三個為逞一時之快的少年無牌駕駛不慎撞斃路人，有一羣黑色會烏合之眾但有組織的打殺，有一羣經過特殊殺人訓練的美兵以精良武器狙擊手無寸鐵的人。這些暴力，從無意識到有意識，從無心之失到伺機暗算，從毫無組織到聯羣結隊，從毫無訓練到精通此道，無論是何種表達（方式，最後都導向一個相同的結論：毀滅。這個作為全片所要闡述的題目，也就順理成章地隨著影片不斷出現而昇高暴力尺度，使影片要以同歸於盡的方式

來收場。我們因此不難明白影片爲什麼變得那麼狂暴激情，使人驚心動魄了。「第一類型危險」影片中對制度產生懷疑，對暴力又無能爲力，使它形成一種犬儒的態度，因此它無法受到大多數人的認同，而無可避免地處於一個意識形態矛盾的夾縫中。

（4）「鬼馬智多星」（又名「夜來香」）——卡通化的喜劇

徐克的「鬼馬智多星」是近期較爲出色的港式喜劇，在情節橋段，笑料安排雖然沒有多大創新，但在視覺上達到瑰麗的瀟洒，而且賞心悅目。很多人在評論「鬼」片時，都指出麥嘉和黃百鳴對影片的影響，使其變得十分「麥嘉」，而不再那麼「徐克」。不過稍爲留心一下，影片還是保留過往徐克作品的影子。首先是片中的人物關係，都個自形成一個「幫」。不過這一幫人與另一幫人智鬥或武鬥，已經是「蝶變」及「第一類型危險」的基本人物關係，而以無傷大雅的喜劇素材，去表達一些人際關係。在這部影片中，觀衆可以發現徐克那種玩事而十分從容的創造態度，他這在本片中再次重現。不同的是「鬼馬智多星」一洗過去那種虛無的命定主義色彩，而在視覺風格却能自成一格，對佈景、服裝、道具下過一番心思。在視覺風格却能自成一格，對佈景、服裝、道具下過一番心思。

表現手法早已在「地獄無門」中出現過，如今又再來一次，但沒有前者那樣流暢熱鬧，或者是由於影片類型的不同吧！不過影片較爲成功的地方是人物造型方面產生了不少幽默的喜劇效果，林子祥、泰廸羅賓不用說，餘如麥嘉、鄧寄塵、黃造時、姚煒等也形象鮮明，而且非常「卡通」；但林、泰二人沒有太豐

是拿三、四十年代好萊塢警匪片、喜劇片開玩笑，他是玩人物、橋段、服裝、佈景、道具的高手，這種

富的演出經驗，而仍能如此生動，顯然是徐克之功。其次從「蝶變」開始，徐克對電影節奏的掌握在日見進步。「蝶」中結尾的大混戰，「地獄無門」也是大混戰，「**第一類型危險**」的塡場追殺，至「鬼馬智多星」的貨倉火倂，益見他對收稍一擊的重視，而他的剪接調度日形繽紛奪目，翩若驚鴻，技術的圓熟堪稱香港新導演之冠。

四、餘波廻響

七八年徐克等人正式進入電影界，短短的三年時間，徐克、譚家明、劉成漢、嚴浩、梁普智、黃華麒、許鞍華這些名字，已從小小的螢光幕轉到廣大的銀幕上，而且成績斐然，佳作輩出。今天面對香港這羣年靑導演，應該有下列幾方面的意義：

(1)這些年靑導演，大部分都超不過卅歲，雖然才華非關年齡，但無庸諱言的是「年靑」這個名詞，代表衝勁，勇於嘗試、創新和接受新的事物，這幾項要素對於瞬息萬變、日新月異的電影媒介而言，尤其重要。因爲老一輩的電影工作者，大部分對電影的觀念（包括電影媒介的觀念和電影製作的觀念），都停滯在某階段、某時期，他們對新生事物的接受程度及敏感性，都緩慢而保守。他們不敢冒險，而只是很遵循舊有的一套方法和潮流拍電影。在他們的觀念中，電影是一種投資、一件商品，但他們對投資的觀念也是陳舊的，譬如某武俠片賣座，他們便依據這部影片的公式拍下去，同樣喜劇片受歡迎，他們使

只會拍喜劇片，這其中又帶著投機、僥倖的心理，想用低成本來博取大利潤，而無視於作品的素質和水準，結果只有使觀眾失去信心。而這批年青導演不同，他們在電影媒介及電影製作的觀念上有別於老一輩的導演，而這種觀念正支配著整個電影方向的改變，譬如年青導演在敘事手法上未必會依舊有的起承轉合式的傳統結構，而會在時空方面進行實驗，「利用環境、事物、時間的片段和某個特定的空間等方法來來描寫人物，表達思想。」

(2)這些年青導演大都從國外學習電影回來的，可以說是學院派的編導，雖然我們無法肯定接受過西方電影訓練會是一個較好的過程，然而他們對電影抱持著一種嚴肅的態度是不容否認的。他們把電影作一種表達個人思想和感情的工具，是一種創作，而非一種產品。這種態度使他們更投入他們的工作之中，這份創作的熱誠已在他們的電視作品中表現出來。但正如這批年青導演所指出的電視受到多重的限制，要想進一步表達更多的創作自由，拍電影是必然之途，而更重要的是電影不同於電視，它擁有著永恆的藝術價值。

(3)這些年青導演的作品，有一個共通點，就是擁有一般商業電影所缺乏的感情，這份感情，顯示出他們對片中人物的關注。其次這些年青導演在影片題材的選擇上，或多或少反映出某種人性的處境，或是某些社會的問題，它有別商業電影的公式化、平面化。

正當徐克、譚家明等人的第二部作品公映或開拍的前夕，香港第二批年青導演又出現了，他們包括

招振強、唐基明、梁家樹、王志強……等人。探討第一批與第二批之間的共通點，是他們都受過一段時

間的電視台工作的浸浮，從工作中吸收、磨練、豐富了自己製作經驗。而二者之間的分別（勉強的劃分

）是前者決大部分是在外國接受電影教育（章國明是少數的例外者），他們在電視台的工作是將書本上

所學來的理論、知識如何實踐和試驗；而後者則爲土生土長的一羣（王志強也是少數的例外者），他們

過去的工作多數從一些基層工作開始（如助理編導等職位），然後按部就班地晉昇爲編導或其他職位，

這些人能夠進軍影壇，正如第一批年青導演們一樣，憑著過往的成績，再加上他們先頭部隊，給予片商

對他們的信心。

反觀國內這幾年產生的年青導演，較具氣候的有王菊金、林清介、金鰲勳、朱延平、王童、劉立立

、楊家雲諸人。這些導演大多數從眞正的電影實務中脫穎而出的，或爲編劇、或爲副導，甚至有藝術指

導而晉昇爲導演者，按理說他們有豐富的電影製作經驗，然而比之香港年青導演王菊金、林清介等人所

表現出來的，還不能令人滿意。先就技術而言，本該是從實務出身的導演所長之處，但細察上列諸導演

的作品（除「假如我是眞的」外），在攝影、燈光、剪輯等技術上實讓人難以認同，也因而懷疑他們對

電影是否抱持著一種嚴肅的態度（或敬業的精神）。另外在導演手法的創新和影片題材的選擇上，比之

香港年青導演實有段距離。當然這牽涉到製作觀念的問題，然而同屬商業影片，如何說服製作老闆，而

加入自己本身的思想，這是必需要努力克服的，而不該是一昧地向商業妥協。在這裏我們同時要呼籲「

我們須要更多的真正有眼光和遠見的製片家」，因為香港年青導演的崛起，除了他們本身的努力外，有年青的製片人的協助亦是主要因素。我們盼望國內某些有遠見而對電影熱愛的財團來支持年青一輩的導演，更盼望年青一輩的導演，百尺竿頭更充實自己的才能，（不管在電影實務或電影理論上）必需堅信「年青」這個字眼所包涵的意義，不怕失敗，即使一次失敗，並不代表著永遠失敗，記住火花終有燃放燦爛的一天！同時更寄望國內老一輩的導演多多提拔獎勵後進！再度強調的一句話是「才華非關年齡」，只要靈感不死，即使是八二高齡如喬治庫克般仍能拍出「名利雙收」的佳作！年青導演的勇氣加上老一輩導演的經驗，相互結合，則中國電影的前途，必然光明燦爛！

求生存最重要

——訪問許鞍華導演

李焯桃

「**我真的不懂政治。不知是它太簡單，我不屑去了解；還是它太複雜，所以我不明白。**」——許鞍華

×　×　×

「我真的不懂政治。不知是它太簡單，我不屑去了解；還是它太複雜，所以我不明白。」這是許鞍

大家才坐下，許鞍華便說害怕自己的訪問讀者看得太多，會覺得很煩：單是為了『投奔怒海』的宣傳，已接受了十多個訪問。不過她說自己倒不怕悶，因為那是她「工作的一部份」。

從高達到波蘭斯基

看過她的一篇訪問，說她以前中學時最迷高達和大島渚，現在則較為喜歡柯波拉和貝托路西，便問她為什麼？

「他們的戲新一些」，Taste（品味）也跟著轉。我只是直覺覺得好看，有共鳴，受感動。」

那麼喜歡高達和大島渚不是因爲他們的 Politics（政治觀點）了?

「一定不是，因爲我都不懂這些。看高達六十八年後的作品便不大明白。」

喜歡柯波拉和貝托路西是因爲他們的風格多姿多采?

「柯波拉的電影很入味，他的人物和 Drama（戲劇）都好；貝托路西好是因爲他的 Style（風格），特別是他能見到人際關係中平時人看不到的一面。」

「我看高達和大島渚時不是拍電影的，又不太懂，但很受他們作品的 Passion（激情）所感染，這也是四個導演的 Common Denominator（共同特性）。」

目前在藝術中心舉行過的「導演選片」，許鞍華選的是『魔鬼怪嬰』，她自己也承認很喜歡波蘭斯基，於是問她原因。

「他可以用很傳統和 Classic（古典）的表現方法拍一些古典的題材，但有自己的 Variations（變奏），Standard（標準）得來又非常 Inventive（有創意）。」

我請她解釋一下何謂古典?．她說是指美國電影：「歐陸的傳統是多用長鏡，他也用得很好，又多影機運動，但到緊要關頭要 Cut（切）時，他又十分有力，而且 Cinematically Correct and Elegant（準確和優雅）。」

我不禁問這是否她自己想走的路線?

「我希望我自己懂得用 Cinema，用得 Sophisticated（老到）。我不想拍到像高達那樣，完全不循一般的路線走，我希望從人家的經驗裏探集出最好的，然後又識得運用。他朝自己想到新的方法當然最好啦！但在背後仍要有很多知識，我不希望我們拍戲拍得像個 Amateur（業餘的），我喜歡拍得 Professional（專業）。」

有沒有自覺要建立自己的風格？

「沒有，我只會想一個最適合套戲的風格。」

最喜歡處女作「瘋劫」

你最喜歡自己那一部作品？

「我拍戲時感覺最好是『瘋劫』，因為那是我第一次拍大電影啦，所以學了很多東西，如結構問題，Point-of-View（視點），鏡頭角度等，都考慮了很多。我拍的時候也很專心，很俾心機，我覺得那個經驗很好。」

拍『瘋劫』時有多大的創作自由？

「製作上一定有限制，但不是那麼絕對，例如工作日有三十日，可以 Over-Time（加時），Budget（預算）本來八十五萬，後來也超出了一些。」

「至於影片處理方面則完全沒有限制，胡（樹儒）先生給了我好多意見，但聽不聽在我。剪完Rough-Cut（粗剪）發覺結尾不夠勁，又Underrun（不足90分鐘），於是補戲，又Reshuffle（調換）過一些場面，如李紈的兩段回憶。在小巴士上見她街頭吃麵是後來加上去的，最後一場暴力糾纏和剖腹取嬰也是，本來阿傻一跳出來勒死李紈便完場的。」

片頭那段字幕是不是有點問題？和影片後來的發展有矛盾？

「那幾句話是有很多漏洞的，加上去只爲了宣傳，而不是影片的一部份。當時胡先生他們的『空山靈雨』賣座不佳，『瘋劫』拍得又不是那麼商業化，大家都驚它會『仆』。後來找麥當雄看，他提議可以當它是案件，Sell（推銷）其眞實性，所以才加那張Flipcard（跳動的字幕卡）。但當然有語病啦，女主角『另有剖白』然在戲中案件已重開，而開頭明明說案已裁定（阿傻是兇手），這是有矛盾的。嚴格說來，他日拿去別處放映時應該把 Flipcard 去掉。」

「撞到正」不算一個作品

「拍『撞到正』對我來說是一次必需的經驗，但我不會視它爲一個作品。」

她解釋說：「首先整個製作的組織很專業化，而且監製（蕭芳芳）要求很高，譬如要在很短的時間內拍完一部戲，而且要 Effective（有效果）。這次合作是一個很好的鍛鍊，但我卽使要要表達一些什

麼也沒有機會了，如果有也只是意外而已。

「其次我拍完『瘋劫』還塞住了很多 Energy（精力）爆發不出，而剛好『撞到正』是一個很 Energetic（有勁）的戲，很熱鬧的。而且我覺得她（芳芳）找得這樣恰當，根本已是一個很高的招數，再非（創新）。找『天師捉妖』的 Equivalent（對應）這鬼怪喜劇的意念十分 Original 學人家那麼簡單。」

「『撞到正』其實真正是集體創作。我時常沒有時間度鏡頭，而且鏡頭裏面要表達的東西很複雜，如五、六個人前後走位……，用手提機是最簡單的拍法，因為沒有時間的 Set 脚（擺機位）——」她立即覺得太誇張，笑著更正：「而且鏡頭往往要 Travel（走）很遠，我們沒有那麼長的軌，或不夠時間落軌，所以 Hand-Held 囉。這是製作所要求出來的風格。」

拍完自己看會不會覺得有些地方 Sloppy（草率、粗疏）？

「這個我們拍的時候已知道，不過拍了再算。」

但有些影評者認為你是在故意遊戲技巧？

「那是過份體諒了。『撞到正』的劇本有很多神來之筆，但基本上草率粗疏，我基本上拍得盡力，但也有很多地方草率粗疏，但我不能不收貨，因為和蕭芳芳簽約時我還未拍『瘋劫』，她跟我說的預算和時間我都應承了，所以不能反悔，對老闆有道義上的責任嘛。」

老闆對票房滿不滿意？

「勉強啦，本來期望更高的。不過影片都是差一點，娛樂性方面尤其未夠，這也是我一向的弱點。

「結局洩氣不用說了，其他場面也可以玩盡一點，更Hilarians（瘋狂）些。不過結尾一場本來複雜得多，但當時計算要在一、兩天內拍完，時間不夠，我又衰，沒有向老闆要求拍多一兩日，於是變成大家一齊死囉。」

為什麼來一段阿B唱「閃閃星辰」？

「找阿B也是因為他能賣埠，又識唱歌，那隻歌是星辰表的主題曲（影片它有贊助）。我無所謂，影片的目的也是要熱鬧和過癮而已。」她搶著解釋：「如果你一早知你自己在做什麼，你就不用嘔血啦。你不用要求人家遷就你的藝術什麼的，因為根本不是嘛，你只是做一個Job（工作），我覺得完全不是問題。

自覺對不起「胡越的故事」

那麼現在你對『撞到正』有沒有感情？

「我覺得幾好了，”沒有事“，”OK“了。」

不會感到厭憎？

「不會，反而我厭憎『胡越』，」她又連隨更正：「不是憎，而是覺得 Regret（懊悔），不顧再看那種。」

覺得對不起這部戲？

「是，也對不起周潤發。」她笑完又再喃喃地懊悔：「真是應該可以好一些」。

她每提及『胡越的故事』都很 Apologetic（充滿歉意），總覺得自己未擺夠 Effort（努力）…「我知道那個故事基本上 Work（掂），但有很多東西不 Work，也沒有什麼心機細想。」

為什麼『胡越』的畫面黃得那麼厲害？

「印出來的，是故意弄黃些──我們希望套戲望落似『教父』嘛！」她呵呵大笑：「因為阿庭（張堅庭）成日講『教父』，我們說好好，就較黃些！阿標（黃仲標）不大同意的，說這樣對眼睛會很倦，我說不怕，黃D！」她又笑。

為什麼定要似『教父』呢？

「唔知呀，D Fantasy（狂想）黎㗎，你唔俾咩？」她笑過不停…「黐線㗎呵？有時。」

你一連幾部作品都是拍 1：1.85 的銀幕比幕比例，是否自覺的要求？

「那是攝影師要求的。『撞到正』我本來想拍 1.66，但 TONY HOPE（何東尼）不喜歡，認為那不三不四，要拍 1.85，我說好。黃仲標則沒有選擇，『胡越』本來想拍 Scope（1：2.35）的，

但預算太大，老闆不肯。」

「所以很多時候你們以爲是 Artistic Choice （藝術上的選擇），其實大部份都是因爲 Production （製作）。」

爲什麼『胡越』想拍成 Scope？.

「『胡越』根本是 Scope 的題材，場面多，Background （背景）多，人多的場面又多。」

「『胡越』和『投奔怒海』處理對話場面都用靜止的 2-Shot，而少用對割？

「我猜我學會了可以不 Cut 就不 Cut，不是懶，而是一個藝術上的選擇。」

鏡頭的移動呢？

「可以不動的就不動。」她笑起來，再不肯多說一點了。

「投奔怒海」

「投奔怒海」本來可以 Impact（沖擊力）更強的，是否有自覺要收歛一些？（我舉雞場一幕爲例）

「一直都覺得雞場拍得不好，沖擊力不夠，當時眞是想不到應該怎樣拍。後來看了『失踪』(Missing)，覺得問題可能不是那樣拍，而是應該擺多幾十具死屍在那裏，是數目問題。」

問她和演員合作的心得，她想了好一會才答：「我喜歡用一些已建立形象的演員，把他們放入截然不同的角色，看看是否 Work。我又喜歡和職業演員合作，一來是票房，二來我不大懂教 Amateurs，因為我不會演戲，而且我沒有耐性，不喜歡 NG 人。第三，我喜歡不同的 Combination（組合），如把職業的和業餘的演員放在一起，或國內的和本地的，甚至電視的和電影的，雖然也很危險，因為他們的演技風格和 Approach（方法）都不同。第四，我給演員的指導是很抽象的，生理上應如何表達我不懂，這個我是要學的。」

影片由動作片變成了文藝片後，是講人性呢還是講政治？

「絕對是講人性，因為我都不懂政治。」

這是否你一直想拍的言志之作？

「我不大將拍戲看作要言志的」她對這類問題是例牌的猶疑，語氣搖擺不定，不願正面答覆。不過

我還是追問下去。

「改劇本時已覺得，影片的人物和處境大過他們代表的東西。換句話說，不要 Allegory（寓言），或有一個特殊的主題。因為人物和故事太複雜了，我自己無法引出任何結論，只能用最簡單的方法寫出他們的性格、背景、交情、與社會的關係等。很多處境我都不曉得怎樣 Interpret（理解），但我覺得這不是壞事而是好事，因為不一定要通過這些人去表達一個主題，或者能夠完整表達這些人物

「已經很好了。」

但在創造這些人物的同時，一定已暗含了要表達的東西？

「沒什麼，只是講 Survival（求生）而已。」

你覺得問題在人還是在制度？

「我猜不是制度的問題，是人的問題。」

把政治題材歸結落入人情，會不會有簡化之嫌？

「我覺得我絕沒有簡化那些人物，本來把他們簡化有助於傳達某種主題。現在將他們放在一些處境之中，就讓他們 Behave（行動），但不一定有什麼方向和目的。影片好的地方在這裏，不好的地方也在這裏。」

「我真的不懂政治」

但有沒有簡化整個政治和歷史處境呢？

「政治我猜其實是很簡單的」她呵呵笑：「我真的不懂政治。不知是它太簡單，我不屑去了解；還是它太複雜，所以我不明白。我聽過一些讀歷史的同學坐在那兒談上一整夜，我完全一頭霧水，不曉得他們講的東西如何能 Apply to（應用在）一個人要吃飯、耕田、或沒有收入。他們那樣說和一般人

問她在劇本階段參與多少？

訪問接近尾聲了，她常常謙稱自己 Shoot According to Script（依劇本直拍），我便

不想講以前的東西

她又補充說不是故意不把她的想法放進影片裏：「因為我對這些沒有什麼認識，也不知是Cynical（犬儒）還是Naive（無知）了，總之不想多講。」

「這個我倒不擔心，我拍完齣戲唯一關心的只是票房」她自覺地笑起來：「因為那關切到求生的問題。Ideological（意識型態）的問題我覺得是可以公開討論的。」

不過她說雖然自己這樣想，但也沒有故意把它們放進影片裏面。所以也會引起更多不同的猜測？

制度的衝突一定大過我與一個大陸來客的衝突，因為大家基本上都是求取那些東西。」

度下的人之間的Affinity（親合性）應該大過所有人與制度之間的親合性——換句話說，我與自己

她承認自己有兩個基本的信念：「第一、所有政治制度基本上都是不完美的；第二、所有生活在制

來看轉變：不知上面那些人搞什麼鬼，但知道這樣會影響到我，就是這樣。」

我看不到環節，但相信一定有，而且很重要，所以我不想也不會講。我只能從那些吃飯耕田的人的角度

這樣生活，中間是有一個Missing Link（缺掉的環節），這是「Outrageous（不能容忍）的。

「每個編劇劇不同。通常是我供應『大橋（大綱）』，場面對白則一定不是我的了。陳韻文經常連過場都寫好，張堅庭、邱剛健、戴安平他們的劇本則像小說多一點。」

作為一個女導演，拍『胡越』這種以男性為主的電影有沒有感性上的衝突？

「可能是我的 Blind Spot（盲點）吧，但我始終覺得男人和女人基本上不是有那麼大的分別。『胡越』的 "大橋"（大綱）和主角其實都是我想出來的，只因我想拍一個男人的故事。」

有沒有重看自己的作品？

「很少，除非逼著要看啦，譬如今年『胡越』去坎城那樣。其實應該重看的。」

電視時期的作品又如何？有沒有那一集是自己特別喜愛的？

她說沒有：「我拍電視時沒有甚麼時間 Rationalize（合理處理），拿著劇本一場戲又拍，半場戲又拍，根本沒空想。不過真的很喜歡拍東西。」

人人津津樂道的『北斗星之阿詩』（黃杏秀）呢？

「很多東西你講講我講講便會變得 Overrated（評價過高）。我自己不覺得它特別好，不過拍的時候好玩，是一次很好的經驗。我對作品的感覺和別人不同的，總是受拍攝時的感受影響，很不客觀。但我覺得需要客觀，否則你不知應該改些甚麼。」她沉默了一會兒說：「我自己也不大想成日講以前

的東西。」

但剛才不是說要重看以前的作品，改善缺點？

「不能經常這樣的呀！大約三年一次，五年一次啦！如果成日諗住自己以前點點點，咁點做野唧？」

訪問完畢後和她聊起中國和香港電影，她說自己「看戲很 Indiscriminate （濫），也未必一定 Good Taste （良好品味）」。喜歡的導演有張徹（以前的）、胡金銓、白景瑞（直至『老爺酒店』）等。國內電影看得較少（沒有看過謝晉），三、四十年代的經典作也沒有那一個導演印象特別深刻。

香港片方面她舉出秦劍、楚原和中聯的出品：「我很喜歡看光藝的電影。」電懋和邵氏的出品也看：「凡亞洲影展得獎的都看。」但那些電影對她的影響只是普及文化的一部份：「那時我都不懂電影。」她說她有兩怕，一怕看舊片，二怕看經典。我便問她怎樣看自己和中國（包括香港）電影傳統的關係，她答：「我想你不一定要自覺傳統，才可以繼續那個傳統的吧？」

五、愚者一得

宋局長，輔導國片當眞沒有高招嗎？

前　言

　五月廿日的熱天午後，尤新仁有事走訪甄敢言甄伯伯，談完公事，兩人不免聊起天來。

　甄伯伯高興地說：「小尤！我最近寫了幾篇稿子交給了報刊。」「哦！都談些什麼？」小尤好奇地問。「還不是老問題」。「甄伯伯，雖然是老問題，但我卻覺得你是眞知卓見！我正想找個時間，寫封信給宋局長，告訴他我們不願當一個海盜國家。」甄伯伯嘆了一口氣說「小尤啊！你還年靑，很多事不是那麼單純，不要太相信別人。」不！甄伯伯，局長的魄力，你不是不知……」

　此時的小尤腦海中浮現了一段不尋常的記憶，那是小尤一生中刻骨銘心的記憶——

　新聞局長宋楚瑜在所有部局長中獲得最高分，並且在「開創能力」和「處事魄力」兩項中得分最高，證明他所採行的各種開創性作爲已獲得立法委員的肯定。參與評分的部份立法委員們指出，宋楚瑜具有新觀念、新作風，在沉悶的政局中，特別顯得清新動人。尤其難得的是，他是政界新手，處事却沉穩周密，有位立委因而稱讚他「少年老成」。對他較持保留態度的立委則認爲，宋楚瑜是所有首長中最懂得塑

造自我形象的官員，作「政治秀」的才能甚於紮實推行政務的能力。儘管如此，多數評分委員都同意他是一位優秀的新聞局長。（見七十年九月聯合月刊第二期我們的行政首長可以得幾分一文）

於是小尤得理不饒人地辯駁著，小尤就是這樣一個性情中人。

×　　　×　　　×

六月五日的早晨，雖是星期天，但小尤却依然起個大早，因為他有事要到公司去。到公司處理好事情，習慣地看看報，影劇版斗大的字眼映入眼簾——「**國片跌入谷底，是誰的錯？主管機關業者，都該檢討。宋楚瑜昨坦誠沒有高招。**」小尤一字不漏地讀著——

宋楚瑜昨天在立法院內政、外交、教育三委員會聯席會議中指出，電影不景氣的問題，不僅政府機關要檢討，業者、觀眾和大眾傳播界皆需檢討。「否則，就是取消電影檢查或新聞局有再多的預算，也不能保證國片能拍出好的片子出來。」他說，國片落到今天的地步，他甚感慚愧和痛心。他表示，新聞局願意放寬電影檢查的尺度，但要顧慮到可能被少數不良份子利用，而使影片呈現色情，暴力的歪風。

立委吳梓在質詢中請教宋局長，對國內電影輔導有沒有「高招」。宋楚瑜直截了當的說，「沒有」。他說，全世界那一個國家新聞局會忙於金馬獎優良影片的籌備？會到校園裏去鼓勵大學生看國片？

小尤看完這段報導，突然感到一陣眩暈。那種感覺好像一位對丈夫百般信任，而仰望能託負終身的妻子，突然發覺他的先生有了外遇！又好像十年前小尤一廂情願的女友（天曉得他純真地從未牽過伊的

手），有一天突然和一位政戰學校的準軍官，手牽手，有說有笑地走過面前的那種眩暈！

十時，小尤從眩暈中清醒，然後和約好的同事到獅子林百貨公司，途中他略帶歇斯底里地重覆叫著「輔導國片當真沒有高招嗎？」「不！不！我有話要說……」小尤呢喃著。

之〇

電影號稱「第八藝術」，先總統　蔣公還特別推許其重要性，但事實不然，它從未被視爲文化事業，反被看作形同酒家、舞廳的娛樂業。因此外片必須負擔百分之三十五，國片百分之二十的稅捐。（包括一般性的營業稅和營利事業所得稅、娛樂稅、教育捐、印花稅及大陸救災金及各種設備器材進口的關稅，難怪業者要高呼「中華民國萬萬稅」）以此推算全省全年電影業者繳給政府的稅金高達廿五億元之譜，佔政府總稅收相當高的比率。就商言商，繳了如此多的稅金，難道得不到保護不要緊，還得飽受電視長片、錄影帶、第四頻道的無情摧殘，而不得哼聲嗎？訴了一下苦，卻得到「沒有高招」的冷水灌頂，以我大有爲的政府，輔導國片這區區小事，而曰不能，此非不能也，實乃不爲也！

自民國六十八年一月宋楚瑜就任新聞局長以來，據小尤目睹有下列幾方面的成就：㈠建立演藝人員的新型象，此所以消除「倡優」之傳統觀念，難怪李烈小姐要說我們最喜歡宋局長。㈡輔導國片品質的提昇，從金馬獎到國外影展的參展均不遺餘力。㈢推動國際電影文化，從電影圖書館的成立到金馬獎的

外片觀摩，再到藝術電影院的籌建。㈣修訂電影檢查尺度，從電影分級制度到電影法的成立。因此我們可說宋局長對電影文化的推動是位「有心人」（巧的是和小尤的名字諧音），同屬關心國片，尤新仁在此就局長所遺漏或不及之處，不顧人微言輕地放肆而言了。

電影業的跌落谷底，可分為兩方面言之：其一為本身的無法突破；其二為外來的無情傷害。就前者而言又可分為：㈠拍攝題材的限制㈡電影教育的失敗㈢海外市場的凋零㈣戲院服務的欠佳㈤娛樂稅收的無當。而外在的大敵又可細分為㈠電視台㈡錄影帶㈢第四頻道。

之　一

國片最為詬病的話題是劇情內容的貧乏，有人指責國片可以蕃茄汁打鬥片、少爺小姐逛陽明山片，美國天堂胡鬧片括之，當然還得加上新起的「雙陸一楊」的無端露乳片。以此要進軍國際影壇，小尤深感汗顏、羞愧得無地自容。然何以致此，不能不歸咎於電影題材的限制。六月四日的質詢中，宋局長似乎有點勤氣地認為即使取消電影檢查尺度，亦無法挽救國片危機，此誠不然！君不見世界各國的電影類型均較國片為多，連港片亦然，此何故也？因之今天製片界要爭取的是題材的放寬而非斤斤計較於奶子可否多露一點？裙子可否高一寸？走筆至此，小尤突然想到四年前因替父執輩籌劃一部電影，而送劇本至新聞局審查，故事是真人真事而且是民國初年有名的愛國詩僧──蘇曼殊，卻慘遭新聞局禁止拍攝。

可笑的是審查委員是位名作家，却居然質問小尤，該劇本是否改編自賽珍珠的小說？高中程度的學生若稍涉文史，何人不知蘇曼殊、李叔同（弘一法師）者，可怪也矣！昏愚至此的委員却擔任維繫一國的電影文化的重任，人為不減是許多政令不行、走樣的主要原因。

話說囘來，「電影檢查條文是死的，如何解釋則是活的，執行之道存乎一心，許多審查委員對具有眞實背景或眞實狀況相近的劇本都有意見，更遑論內容。探討其刁難的可能理由之一是太眞實了，之二則是與現實有關的部份又太不眞實了。就這樣眞眞假假，假假眞眞，扯個不清。我們覺得，拍電影不一定要眞，也不一定非要不眞不可。在可能的情況下，有關當局應該容許拍片的相當自由。如果拍太眞的不行，拍太假的也不行，那麼電影還能怎麼拍呢？當然只好照三十年代風花雪月蝴蝶鴛鴦片一個模樣拍下去了。現在不明究理的人只想當然爾的認為拍國片的都是低能，都是財迷心竅，才會盡拍出這種不食人間煙火的東西來；他們那裡想到拍片的人也有不得已的苦衷，也受到某種程度的限制呢！記得中影公司在民國五十二年曾提出健康寫實的製片口號，也拍出了幾部很有鄉土氣息的好片子，把國片題材帶入新的路線，可是沒多久中影的製片路線却改為「健康綜藝」，不再談寫實主義了。當然，促成改變的因素很多，可是仍逃不了檢查觀念的魔掌。公營機關都如此了，獨立製片的必然走向也就可想而知了。」（見李道明君的刀光筆影一文。）

之 二

唐文標先生曾說過這麼一段話——

台北沒有一本定期理論電影雜誌（按：電影圖書館剛出了一本艱深難懂的「電影欣賞」），沒有收容古今名片的電影宮（按：電影圖書館可聊備充數），沒有一間「藝術電影院」，報章雜誌不設影評，大學裏影劇科內容貧弱，甚至沒有實驗製片的設備，這樣子怎可以把「電影文化」的水準提高，即使在對觀眾「教育」上，也幾乎從無輔導，大學文化團體偶作點綴的座談，社會上的電影社羣則純以自娛為主，造成了國內電影文化的惡性循環，觀眾無選擇權利，而缺乏適宜的電影文化栽培他們的趣味，只好仍徘徊在打殺和情慾二極之間，也普遍缺乏深入討論電影，把電影當作有文化內涵的風氣。一年一度的愛國片也只停留在發洩民族義憤上（而沒有藝術上同時提高，這樣大成本製作，很是可惜。）總之，觀眾只好仍選些「較不爛」的片看。

由上文觀之，我們知道國內電影教育徹底失敗，此其咎能不歸於政府當局嗎？試觀國內目前設有電影科系的大專院校僅有國立藝專、世新、政工幹校、文化大學、藝術學院五間，而拿在教育上與我們有密切關係的美國為例，就不難發現他們是如何的重視電影，全美國有一百六十八間以上（按：六十三年資料）講授有關電影的課程以及設立電影系的大專院校，其中且有不少開設頒發電影創作碩士與電影博

士的研究所。他們這樣正視電影教育，也許其中有值得我們借鏡的地方。

誠然，教育與創作是兩碼子事，但却有相輔相成的關係。譬如一位文學博士不見得會寫小說、詩歌；同樣影劇科畢業生不見得能拍出優良的影片。但是受完專業教育，起碼他懂得電影的基本知識，如電影理論中的「蒙太奇」、「真實電影」、「場面調度」、鏡頭美學等。然而現在國內影劇科的畢業生對這些真正了解的有多少？甚至有些講授理論的教授自己都沒有搞通，那麼學生的程度，不問可知。器材、設備不全，沒有影片圖書館這還值得原諒，但電影書籍在科系裏找不到數十本，這才令人擔心。以上這些問題都值得電影教育當局去檢討，而不是一句「沒有高招」就可了事的。

除此而外對於科班出身的優秀電影工作者，公營影業機構要極力任用。我們知道學院出身與師徒制的電影工作者相互排斥，而一般獨立製片公司大都缺乏魄力引用這批新血，致使人才浪費，因此如何提攜這批人才是輔導國片的另一作法。君不見香港新銳導演如徐克、譚家明、許鞍華、劉成漢、麥當雄、單慧珠那一個不是青年才俊、學有專長而即為電視台網羅後又異軍突起、獨當一面地踏入電影界。因此小尤在此非常欣見中影公司能啟用張毅、陶德辰、柯一正、楊德昌、萬仁、曾壯祥，然而還有更多的人才待發掘，顧各獨立製片也羣起效尤，則電影界將增添一份生力軍。

之　三

據中影公司總經理明驥先生指出——

國內市場，因臺澎金馬地區，幅員不大，電影觀象有限，且近年來其他娛樂事業亦蓬勃發展，電影觀眾更趨減少，一般影片國內發行僅能收回約百分之三十的成本。（按：七十一年資料）國外市場如東南亞各國及美加地區近年或因其政治立場轉變，承受共匪壓力，或因其實施配額及重稅的保護政策，以發展自己影業，對我國稍具教育意義之影片，常遭禁映，即或影片獲准進口，但其獲得之版權費用極微，往往僅夠拷貝及宣材之成本費用，如七、八年前一部影片國外版權費約佔總收入之百分之七十，今已不及百分之三十。（按：七十一年資料）。

國外市場的大小關係到影片的品質，試想我們如有全世界的市場，何懼不能拍出如「〇〇七」或「法櫃奇兵」般的影片呢？因此國外市場的萎縮與影片的浮濫形成惡性循環。故此有關當局輔導電影業者拓展海外市場是刻不容緩的當務之急！尤以近年來共匪在港九及美加地區，購租戲院，映演匪片，對我業者打擊甚大，故此應由政府籌集資金在海外重要地區如港九、星馬、美加等僑民聚居區域，購置或租用戲院，建立國片映演據點，反制共匪影片傾銷統戰陰謀，加強國片海外發行。此外，政府駐外文化、新聞、商務人員應代爲搜集當地國語影片市場資料，提供國內業者參考，並協助業者在當地促銷活動。

因爲國片的最大市場——港九，並不是我們主動放棄，而是在被動的情形下遭排斥的。原因何在，一方面是我們在素材的選用上無法抓住港民的口味，深言之卽我們沒有用心去吸取其文化背景，反觀許氏只

弟或新藝城的影片，他們成功的因素在於能從容不迫的嚼食吸收，融會貫通，再以乾淨俐落的手法出之。另一方面則是香港製片界對國片的入侵，充滿不露痕跡的嚴密防守。此以方正向第一電影公司老板黃卓漢，買下「傻丁立大功」的香港版權，單槍匹馬踏上征途，結果碰了一鼻子灰，可爲明證。在此我們不是有意排斥港片，不過港片借用國內卡斯，入侵國內，而電影界又不知警惕地伸出雙手熱情擁抱；如果香港影片不再需要國內卡斯，便能襲捲觀衆，那麼國片的未來，委實不堪設想！而新聞局對此不能不加重視與輔導！

之　四

　　電視是電影的大敵，此乃不爭的事實。好萊塢當年面對電視的興起也飽受肆掠，而造成空前的不景氣。然而美國人終究在科技及資金的充裕下，打垮電視，因爲他們拍出了電視無法拍出的場面，像「埃及艷后」、「賓漢」以至「大地震」、「火燒摩天樓」、「大白鯊」、「星際大戰」、「超人」、「E‧T」等片，甚至還有所謂「立體電影」、「有味電影」，這可說是小小螢光幕所望塵莫及的，因此美國影業界高喊一句口號，那就是「電影就是電影」。現在反觀國內是否有此樂觀呢？答案是否定的。因此當「楚留香」播出時，國片業者驚叫，「金像獎千萬名片」播出時，西片業者驚叫。在此電影景氣低迷至極之時，電視台實不該再落井下石了，何況電視台選播者都可說上上之選的影片，而非自己製作的

節目。試問國片中有那幾部能比得上「楚留香」，而西片中有那幾部能比得上「虎豹小霸王」呢？

新聞局對這個問題實在應該深思！因為電視台是「認錢不認人」而且是「穩賺不賠」的機構，實應多提供文教節目，善盡一點寓教於樂的作用，而不能每天只埋頭於「收視率」及「廣告是否滿檔」中。

走筆至此，小尤又不禁滿腹委屈無處訴！記得前不久小尤陪鄭姓友人走訪三家電視台，因為鄭姓朋友提出了一系列的構想，要把目前國內名作家的代表作改編搬上螢光幕，以善盡一點提倡文化的心意。此構想已籌劃半載，難能可貴的是都已獲名作家的首肯鼎力相助，原想該必為電視台接受，奈何三台節目部經理在頻頻讚好之下，透露他們的肺腑之言──「你們的構想非常好，故事更具衝擊性，導演又是一流之選，可惜的是你們沒有廣告能力。」一語驚醒夢中人，原來電視台是「有錢便是娘」，難怪以男女性器官為黃色笑話的閩南語連續劇「半斤七兩半」能播出，而水準之高的「維也納時間」卻要考慮再三呢！

世風日下，物慾橫流，電視台為了收視率真是絞盡腦汁，因此紐約派名導演薛尼盧梅以此拍了一部震撼國際影壇的名作──「螢光幕後」，國內若能拍攝必定更加精彩與深入，搞不好還可得個國際大獎，但不知開明如宋局長者，能否有此勇氣乎？

之　五

眾所週知，新聞局最近曾制定辦法，防止國外錄影帶的進口與非法發行，但空有辦法，警察機關無

法有效執行，則一切規章沒有實質的效力（再加上新聞局無法洞燭機先地製定管制辦法，坐視其泛濫再思以防堵，則有如洪水急流沛然莫之能禦矣！）造成今日台北市及台灣省，至少有兩千五百家以上的租售業者（按：七十一年三月資料），而且還有難以估計的膨脹系數，不斷地擴展之中。錄影帶行業的方興未艾，說明這個行業的「大有可爲」，也相對顯示出——這個尚未納入合理的行業，其泛濫的結果，已威脅電影界，並且到難以管制的階段。

試想電影業者投下千萬元的資金拍攝影片或買下數百萬元的外片版權，還要經過電影檢查的關卡，還要安排檔期，更要投下數百元的廣告費，如此還不能高枕無憂，因爲一票房不好還要跑三點半，軋頭寸，除此而外更要負擔總收入的百分之三十五或二十的稅捐。而錄影帶業者取得了母帶（大部份無版權）之後翻製販售，利潤之高，令人咋舌，而且無需課稅，更遑論送檢！因此黃色、黑色、灰色甚至匪區影片如「少林寺」者都大行其道，而且以原版搶先在影片上映前販售，你說電影院能不蕭條嗎？

因此錄影帶必需嚴格管理，參照外國電影進口方式設限，附有版權證明，比照影片審查標準辦理，不妥者修剪或禁演。另外在影片未上映前不得發行，俟上映半年後始得發行。

之六

第四頻道是繼錄影帶後興起的行業，其對電影之危害，可說是錄影帶乘上電視台。何故呢？因爲錄

影機雖普遍，但還未至於家家戶戶皆有，而電視可說是一戶人家有好幾台，經營第四頻道者，就是針對此點，於是只要你繳付兩千元的安裝費，再月繳兩百元，你就可以擁有另一座電視台，每天廿四小時播放精彩無比的節目，包括西片、國片之新者，日片、摔角、綜藝、成人電影等等應有盡有。當今年奧斯卡金像獎八項得主——「甘地」，在北市樂聲戲院上映後的第二天，就在第四頻道出現了，你說當閣府觀賞過後，還會冒著日曬雨淋、排了兩三個小時的票，擠進空調設備不佳的戲院觀賞嗎？

因此之故，新聞局應該正視此一問題，深訪民間確實了解，再配合警力確實掃蕩。須知此種業者危害社會善良風氣、侵害電影業者生機，莫此為甚！其罪行遠比世華銀行之大刼鈔有過之而無不及，因此可設定重獎給予檢舉之「秘密證人」，如此一來，方可收遏阻之效。否則單靠地區上之派出所，非但無法嚇阻，反有滋長之嫌！何故，因有些許不肖警員看在「錢」的份上，和此業者勾結，就如同西門町的黃牛，何以無法徹底取締，相信明眼人一定心理有數。四年來以「處事魄力」見稱的局長，在此時此刻正是施展「高招」的時候，但望不久的將來，電影業者能鼓掌慶幸！

　　附　錄

「宋局長，輔導國片當真沒有高招？」一文，完成後的四十天，也就是七十二年七月十五日，行政院終於核定降低電影票的稅捐，三十年來這是第一次，雖未達到預期的標準，但顯示了宋局長的「處事

魄力」，正是他可愛的地方。

據中國時報當天報導如下——

三十年來從未降低的電影票附征印花稅，及十年來未減的附征娛樂稅及教育捐，終於因行政院新聞局長宋楚瑜三度親訪財政部協調降低，經行政院原則核定自明年元月一日起降低。

新聞局電影處長蔣偉民，十四日上午特約見各電影團體負責人告知以上消息，中西影片票券印花稅將由百分之五減至百分之一以下，國片的娛樂稅按現在稅率減百分之五十，隨娛樂稅附征的教育捐亦減百分之五十。外片娛樂稅及教育捐則暫不調整。由於娛樂稅及教育捐為地方稅，財政部將於近期內邀集省市政府會商，修改省市娛樂稅征收細則，送請省市議會通過後實施。屬於中央的印花稅，將由財政部立卽修正印花稅法，於今年九月至十二月立法院會期內送請審議通過後實施。

掐住自己脖子，却讓美商電影宰割！

我國外片進口，需要配額，這是從民國四十三年起實施的，其目的在避免供過於求，並達到輔導國片之效。而經營外片的公司又可區分為二，一是華人經營者，簡稱華商；一是美國八大公司在台灣設立的分公司，簡稱美商。所謂八大公司即米高梅、福斯、聯美、派拉蒙、環球、華納、哥倫比亞及雷電華等八家，但在二十年前，雷電華公司已關門，因此實際上只有七大公司。後來，福斯與聯美合併兼代理華德狄斯耐公司的影片，派拉蒙、環球、米高梅三家合併，民國七十年聯美又由米高梅收買，台灣的機構併入派拉蒙、環球和米高梅的組合，聯美已不存在，目前美商自稱的七大，是米高梅、福斯、環球、華納、哥倫比亞、派拉蒙、聯美，另加華德狄斯耐才算八家。美商八公司所以能夠在台灣設立分公司，是根據中美商約，美國商人在華經商，享有與中國商人同等的權利。八公司以外的美國小公司或歐洲、日本的電影公司，都曾要求在台設分公司，但都未獲批准，雖有外國影片公司的分公司名義，但實際都是華商買片發行，既無代理權，更非勞資關係。

當初外片進口配額總數的核定，是以上年度實際進口數量，為下年度核定配額之依據，而下年度實

際進口影片額，未達核定配額時，再下年度則減少之，這樣每年有減無增，從民國四十四年核定外片配額為四百四十四部，到七十一年度，則只剩二百七十五部，此乃為配合政策，實無可厚非。但令人氣結的是配額的分配問題，美商八家（其實只有六家，因聯美已名存實亡，而華德狄斯耐則本不屬於八公司）分得八十五部，而華商五、六百家才分得一百一十部的配額，平均每家才15個配額（分配法見註①），因此要進口外片只得彼此拼湊，以金錢換算，每個配額在六十萬元上下，亦可說八公司每年優待五千一百萬新台幣的配額錢，此乃三十年前我們美其名要促進中美文化交流，而訂下的片面不平等條約。

嗚呼！馬屁實在拍到家了。

八公司憑白取得八十五部配額，但觀其近年來影片在減產聲中已無法達到此數目，因此聰明狡猾的美國佬就拿些歐洲片來充數，企圖矇騙過關，巧的是電影檢查處的諸多檢查委員原本非「電影行家」，因此只要在片頭上改換派拉蒙、福斯的商標，他們也「不察就裏」地放行發照，最近的「來自雪河的人」即是一例，它還靠觀眾雪亮的眼睛提供給電影檢查處的，檢查委員實要深感愧疚萬分！所以刪減美商配額是事在必行之舉，尤其取消聯美及華德狄斯耐兩家的配額更是天經地義的，因為聯美目前已無攝影場，換句話說已不再是製片公司而是發行公司，因此已無權享有配額，而華德狄斯耐原非八大公司，但幾十年來它依附於八大公司，目前它又以派拉蒙的名義推出影片，實乃不該。

政府一再地偏坦美商，已造成華商的不滿，尤其近年來美商八公司合併為ＵＩＰ（派拉蒙、米高梅

、環球、聯美、華德狄斯耐）、華納、哥倫比亞、福斯四個機構，然後以其每年有八十五部大片（娛樂片），控制整個黃金檔期，就以今年暑假言，八公司推出的影片有「立體殺手」、「安妮」、「○○七第十三集─八爪女」等，「星際大戰第三集──絕地大反攻」、「超人第三集」、「魔水晶」、「二○一○」、「電子爭霸戰」等，光是「八爪女」、「絕地大反攻」、「超人第三集」已使獨立華商招架不住了，更遑論其他？在這同時可憐的是國片同檔期的影片，將會間接受到波及，面對已在垂死邊緣掙扎的國片片商，實令人一掬同情之淚！政府美其名為文化交流，但是試觀美商進口的影片，每年八十五部中只有兩三部騙此地的影評人，其餘皆是娛樂影片如「E‧T」、「法櫃奇兵」、「星際大戰」、「○○七」、「超人」、「大白鯊」無一不是大肆搜刮我們民財的無敵巨片，此新聞局應該是知之尤詳的，因此是否該比照電視綜藝節目要有１/３的「淨化歌曲」的辦法，加以限制，是當局要考慮的問題。

除此而外，美商因其片源之豐而且大，於是對戲院百般無理要求，此謂之為「宰割」實還不足以喻，何也？因為當他手中握有「○○七第十三集」時，他要求你在上十三集之前要給他三個檔期以排定次一級的片子，你能不答應嗎？當他手中握有「E‧T」時，他要求你分帳的百分比是七三分帳（即美商分七成，戲院三成）而且要無條件同意他六家戲院同時聯映，你能不答應嗎？要是你真的有如此勇氣拒絕，那好我八十五部戲你將一部也沒有。在商言商，戲院也只有在這時候才低過頭，此和對華商之態度眞是天壤之別，因此未聞戲院老闆安排檔期，向美商收過紅包者，反之，戲院還要分擔美商的廣告費卻

是常有的事。

最近華商在忍受三十年的欺凌後與美商發生一連串的爭執，原因在美商在三十年來卽不依合約地只享受權利而不盡義務，他們享有外片配額，但對於取締盜錄不肯合作，又捨近求遠地要在高雄另組公會。後經新聞局安撫（其實是保證）在六月廿五日答應要加入台北市影片商公會，但却提出四大條件：㈠每個月繳二百元會費，爲唯一義務。㈡拒繳每部影片一萬元（國內會員兩萬元）取締非法錄影帶贊助金。㈢拒繳每部影片十萬元國片發展基金（以上二項均爲華商西片進口必須的義務）。㈣美商公司是「特別會員」不必遵守公會章程，可不接受公會決議。新聞局也要保證，公會將不作任何繼續削減美商配額的決議。美商的狂傲無羈的態度，以令人髮指！其所以如此，還是主管單位對他們一再姑息、一再放縱，就好像父母對孩子過分溺愛與縱容，終至使他悖理犯上。

據知新聞局對檢查美商及華商影片的心態有別（此處不言尺度，因爲電檢法是死的，人爲的尺度則存乎內心。）何以如此，檢查委員認爲美商一般都是規規矩矩的接受檢查，而華商常常自己動動手脚，調整調整畫面，因此每當檢查美商影片時總是客客氣氣的（心中想的是要顧及中美友誼，何其愛國乎？）萬一影片有啥差錯時，還不敢禁演而再三複檢通過，反觀華商常爲了「條子」、「馬子」的對白而遭修剪，這還不要緊；動輒禁演而欲訴無門才是常有的事。檢查委員從不動動他們那充滿「智慧」的大腦，想想美商的影片及配額可說是不用先付版權費的，卽使禁演再換一部卽可；而華商光一部影片版權已

投入數百萬甚至千萬元之鉅，萬一禁演又無處可換，加上配額也是以六十萬元購買而來的，他們能不斤斤計較嗎？

總之，新聞局對美商八大公司不要再縱容，當然顧及外交、經濟方面也不能弄得「六親不認」（八大公司却常以此為殺手鐧，「弱國無外交」誠至理明言也），但削減配額，歸入公會比照華商的義務權利及一視同仁的檢查心態等等，是新聞局刻不容緩的急務，因為在卅年前的主其事者造成了如此一段孽緣，在無法割捨的情況下，只有望開明而有魄力的宋局長來善後了。千萬別再掐住自己的脖子而任人宰割！因為邪不僅是不太雅觀，而且有傷國家尊嚴！

PS．註一：現行外片輸入配額辦法，是民國六十六年修訂的。將華商原來抽籤的一百一十部，分成甲、乙類。甲類配額五十五部，由最近十年內經營外片的公司行社，根據各家的實績，共同申請分配。（按：以一百家算每家分得½部）。乙類配額五十五部，由曾持續經營外片一年半以上的公司，自行申請登記，公開抽籤方式決定。（按：抽中或然率不到10％）。

附　錄

本文完成後的第三天，新聞局終於削減美商配額三十五部，使得原本八十五部減為五十部，面對美

商的六十部配額，在新的年度裏會演變為如何？中國時報記者宇業熒在七月二日以「好萊塢仍將昂首濶步」為題，表示——

昂首濶步於國內電影市場的美商「八大公司」，自七月一日新年度開始，專用的保障性美片配額只剩五十部了。這是自政府遷台三十餘年來，好萊塢在我國所遭遇的最大一次挫折。但是，好萊塢影片在我國由最早的一年二百七十七部配額逐年遞減，到現在的五十部，却是順乎自然、「應乎天理」的必然趨勢，並不表示政府對美商有何歧視。一來因為好萊塢本身已經改變，今日的「八大」已非當年「八大」。製片量的銳減，與國際合作拍片的發展，再加上今日的「八大」時有購買外片冠上其公司商標，號稱自製的「公開秘密」，都逼使我國政府不得不因應趨勢而重新分配配額。但即使自七十二年度起美商配額只有五十部，甚至將來還會減少，然而好萊塢若仍能維持製作水準，即使美商只有十部配額，好萊塢的影片仍可在我國市場昂首濶步。

另有人認為我國對美貿易是出超的，給予「八大」較多配額可以產生平衡作用，但此言差矣！因為減少「八大」的配額，只是另作分配，華商仍然可利用此等配額購買美國片進口，老美不能沒有風度地減少中華民國商品進入美國配額的藉口。

無限春光在影帶・貽害無窮第四台！

之一

錄影帶為國內電影的大敵，是不爭的事實，原因乃在侵犯版權，影響業者利益。今以兩件事實為證，自可了然於心。

事件之一：七十一年五月在日新戲院上映的影片——「熄燈號」，在上映的前一週，近在咫尺的「上格西餐廳」，即在路邊行人道上豎立廣告牌，上書「本日放映『熄燈號』等影片三場」，公然先期搶奪電影觀眾。像「熄燈號」這一等級的外片，片商若自外國買進台灣區三年或五年的電影放映權，其版權費至少在十五萬以至二十萬美元，換算新台幣約為六百萬元以至八百萬元之譜，此外尚需購買拷貝三個，宣材（預告、海報、劇照等）十來套、外片配額、進口運費、關稅、行政規費、中文字幕翻譯、打字、送檢、排檔、宣傳費用……合而計之，一部這樣影片，總成本至少在一千二百萬元以上。至於影片上演時，尚要負擔票價百分之三十幾的隨票附加稅，尚要繳付片商和戲院的營業稅、營利事業綜合所得稅等。而盜版的錄影帶竟先行推出，搶了生意！況且戲院一張門票為八、九十元，觀眾尚需算好時間去

排隊買票，排隊進場；而像「上格西餐廳」這樣地方放映錄影帶，只要花五十元叫一杯飲料，就可以坐下來欣賞同一部電影，兩相比較之下，還有誰肯花更多錢排隊去戲院看電影了。

事件之二：七十一年七月十六日行政院新聞局會同刑事警察局偵六組等人員，到忠孝東路六段七十一號三樓「昌運公司」現址去取締非法錄影帶時，發現有匪片宣傳匪區建設的「遙遠的西安」、「大哉黃河」以及全部介紹匪區景色的「馬可孛羅」等三部，以及片商公會會員「龍祥影業有限公司」已登記了著作權之影片「光頭神探賊狀元」一部，至於片商未登記著作權的影片，則無可勝數。其中「光頭神探賊狀元」在戲院未上片前即被盜錄，據「昌運公司」盜錄設備一天能夠「轉拷」三千多支錄影帶，亦即一個月有十萬來支。而「光」片照香港賣座紀錄顯示：十個人中有七個人看過，換句話說台灣看此片的觀眾可達一千二百二十五萬人，「昌運公司」趁「龍祥公司」花費一兩千萬元大做廣告之時，及時「推出」，爭奪觀眾，則被錄影帶搶先「奪」去的觀眾，少說也有七、八百萬人，以每張門票七十元計，所受損害超過五億元新台幣，不可謂不巨矣！

至於錄影帶的來源及內容如何呢？據分析其來源有三：一是自美國、日本的電視上面側錄下來作為「母帶」。美國、日本的三大電視網，每天午夜後各都放映三部電影長片，他們只要在美國、日本各裝置三台電視接收機與三台錄放影機，就可源源本本把他們每一國家一天九部電視長片側錄下來，作為母帶，寄回台灣進行轉拷，現在大部份舊影片錄影帶中附有廣告的，即屬此類。二是美國的新片，他們是

電影和錄影帶同時發行，於是在美國的中國商人，看到有生意眼的美國新的錄影帶，管它版權不版權，只要花廿五美元的租金（電影票的六倍），再買一卷空白帶就翻拷下來寄回台灣成爲新片的母帶。三是眞正的盜錄，利用各種可能的手段，收買試片小弟、戲院機師等取得盜錄機會。

再觀錄影帶的內容，除了市面電影的原版帶外，還有日本片、色情片及匪片數種。日本片有所謂的「時代劇」、「×曜劇場」、「×片精華」等等名目，不一而足。據此中之人透露，日本片的總數量，至少在四千種以上，每星期還有二三十部新片上市，散佈在全省出租店的日片錄影帶卷數，至少在二百萬卷之譜。如此驚人的數字，與台灣人口數字作一比較，則日本文化的侵略，令人咋舌！而色情片的錄影帶，則是林林總總，五花八門——有美國的、歐洲的、日本的，甚至土產台語發聲的……內容窮極噁心、不堪入目。換句話說，比「小電影」還要惡形惡狀萬倍。屬於匪片的部份，則以僞裝掩飾的方式潛入我復興基地，譬如「遙遠的西安」、「大哉黃河」之類宣揚匪區「建設」的匪片，他們在盒脊「片名」的標籤上，使用「千里絲路」爲障眼法作掩飾與僞裝，使人誤以爲只是風景觀光性質的影片。色情片亦是以僞裝掩飾的方式發行，太凡盒脊上面標籤空白，而由出租店自己寫上一個名字，牛頭不對馬嘴者皆是，如「Ａ級片：白雪公主」乃是「Ｘ級片：深喉嚨」。按我國電影檢查制度中，特別嚴防暴力、色情片，如戲院有偷插黃色鏡頭者，新聞局以至警察局都會如臨大敵，把它當做一件十分嚴重的案件加以取締。而社會上也都認爲這是應該的，即使尺度過苛，也沒有人責怪。現在同是新聞局管理之下，在電

影處方面，嚴防三十年的黃色鏡頭，而廣電處卻大開方便之門，縱容黃色片中最黃色的鏡頭錄成了錄影帶，暢行無阻大量流傳，國家秩序、社會秩序、家庭秩序，都會爲之解體，乃爲可想像的事。面對如此大敵，電影界業者說——我們並非盲目的反對錄影帶的存在，我們只要求在政府有效的管理之下，如管理電影一樣，必須有版權，必須繳稅捐；取締非法盜片的錄影帶，也保障合法健康的錄影帶，與電影作公平合理的競爭。政府不是不知道，經營一部影片，從購買版權開始，到取得配額進口，以至宣傳上映等支出的成本，都要投下千萬元的血本。而無論中外影片，都必須經過檢查修剪領得准演執照才能上映，上映後必須先扣除總收入百分之三十五以上稅金。而錄影帶，只要利用走私和盜錄、翻錄，就可以把影片商擁有影片版權的「影片內容」，不必一兩小時，即可盜錄翻錄成功，推出市場，以「未經審查，一刀未剪」爲號召，公然搶奪電影的觀眾。這種不公平無天理的現象，如再以「沒有法律依據」爲藉口，任其蔓延、擴散，「非法」侵害「合法」；「合法」受殃「非法」，就更是最無天理、最不公平的事了！

電影業者再說：「我們要求錄影帶的經營者，一定要先取得該節目的版權，始可製作，也和電影一樣，經新聞局檢查合格之後，始可發行。廣電處必須檢查其版權是否眞實，像電影一樣，每一拷貝必須附一本准演執照，方得播放。同時要課以與電影等量的納稅義務，對於放映場所，也須有一定限制，否則，百行百業都可以放映錄影帶爲副業，賣茶收票，則這個社會，還成爲什麼社會？則這個世界，還

成為什麼世界？新聞局廣電處如能保證做到這幾點，則電影生意雖然難為，業者死亦瞑目了！」

電影業者又說：「國內電影事業機構，約為電影製片公司一百四十家左右；影片發行公司七百六十家左右；放映電影的戲院五、六百家左右，以上共約一千四百餘個單位。加上附屬於電影事業的，如製片廠、沖印廠、底片正片供應的公司、配音室、道具行、服裝製作廠、字幕行、試片室、看板業、廣告社、印刷公司等等仰賴電影生存的行業，又數百家，統而計之，所屬員工不下十餘萬人，賴以維生的員工眷屬，不下數十萬人；如再深入去了解，則電影院附近的商店、計程車、公共汽車等交通事業，因電影而帶動的生意機會，更不知多少？如其一旦電影事業，因不堪非法錄影帶之侵害，而致崩潰，必將發生極嚴重的社會問題，此當局者應知之甚明，非筆者在此危言聳聽！因此怎能再坐視非法錄影帶的無端蔓延乎？」

（參考資料：電影沙龍——丁不二之「海盜版錄影帶罪有甚於海盜」一文。

電影沙龍——龍布衣之「錄影帶中的日片、色情片、匪片」一文。）

之　二

錄影帶已造成電影界的大敵了，而第四頻道更是貽害無窮，何以故呢？因為錄影機雖普遍，但還不

至於家家戶戶都有，但第四頻台則只要你擁有電視機即可安裝，其普遍性遠較錄影機為尤甚。據聯合報

七十二年六月十四日之報導指出——「三重地區第四頻道氾濫情形相當嚴重，業者公然散發傳單海報，四處招攬客戶，許多警員家中也收到傳單，三重分局長劉鴻珂對此非常重視，昨天下令所屬嚴加取締。」

據稱，三重市在七年前已出現第四頻道，當時用戶有限，侷限在南區一角。近年來此業四處擴散，各區都可發現有人裝設。業者間為了生意上的競爭，紛紛印製傳單海報，僱人挨家挨戶散發，上面並印有他們的服務電話。三重分局有幾位警員家中，最近也收到這種傳單。傳單裏面強調，購買錄放影機與租錄影帶的成本太高，且錄影機若操作不當容易損壞，一般中低收入的家庭不適合購買。有一張傳單上面註明，每天定時播放十個小時，並說明第四頻道許多優點。三重警分局長劉鴻珂指出，過去第四頻道的不法業者，惟恐被警方查獲，都是暗中吸收用戶，至今居然公開散發傳單海報，完全藐視法令的存在，公然向法律挑戰，警方絕不能任憑這種不法風氣滋長。他已通令所屬，循線全面調查取締。據悉，三重警分局對面的重新路三段、中寮街、光明路一帶，就有不少民眾裝設第四頻道。

聯合報記者杜慶明又指出——台北縣市地區，近年來「第四頻道」到處氾濫，雖然警方會同新聞局等單位，陸續查獲第四頻道發射台，並科以重罰，但是利字當頭，仍有許多不法業者甘冒風險，紛紛暗中設立。「第四頻道」是一般民眾對三家電視台以外播放閉路電視系統的通稱，它的正確名稱是「有線電視」。國內電視發展雖已有廿多年歷史，但因三家電視台播放的節目，無法滿足觀眾的需求，於是促成錄影機與第四頻道的發展。根據新聞局調查，第四頻道多半存在於住宅區，新興社區或人口稠密地帶

，播放節目時間從早到晚，彌補了三家電視台的空檔；同時在午夜時段，經常穿插特殊影片或色情節目，以吸引用戶觀賞。

警方指出，依據「廣播電視法施行細則」規定，未依法定程序架設電台、轉播站或其他播放系統者，不但沒收其設備，並處新台幣九萬元以上、一百廿萬元以下罰鍰。這種處分相當嚴厲，警方與新聞局等單位也不斷取締，但是並不能使第四頻道絕跡。主要原因是用戶只要繳交架設費兩千元，每月並交四百至五百元的維護費，就可從早上看到三更半夜，節目花樣繁多，又有一些平常看不到的節目，加上看第四台比購買錄影機、租錄影帶來得便宜，因此花錢搭線的民眾愈來愈多。

第四頻道如果只是播放一些符合國內電檢標準，不違反國策與倫理道德的影片、影集，有關單位或許可以研究開放管理，使其「合法化」。但最近台北市議員郭錦章在議會中提到，台北市出現了「第五台電視發射台」，專播外國新聞節目，有時還插播大陸的新聞影片，已引起有關單位的注意，深入追蹤調查。按一般違法經營第四頻道的業者，都是使用電纜，先通到各處轉播站，再轉接到用戶家中。警方及新聞局等單位常根據這些電纜按圖索驥，查獲違法業者；若找不到發射台，則將電纜剪斷，也多少發揮一點取締作用。不過，日前警方在板橋市江寧路查獲一處以無線電發射的第四頻道，顯示業者與警方的鬥法已經升級，不但增加有關單位日後查緝取締上的困難，更因缺乏管理，對治安造成許多不良的影響。

目前，國內的第四頻道全屬非法，政府應下定決心全面取締，民眾也應密切配合，才能有效遏止第四頻道的氾濫，尤其在不肖警員與第四台業者勾結的情況下，應設立一「專案小組」，並對檢舉民眾保密及發給高額獎金，試想國內重大搶案，如世華刧鈔案，都能偵破，對此區區的第四台，卻獨讓其蔓延、囂張，那豈不是滑天下之大稽嗎？

附錄

據中國時報七十二年七月三日報導——

為徹底蕭清違法的「第四頻道」及「盜版錄影帶」，某單位於二日決定設立「三三一七八五五」電話專線鼓勵檢舉，凡因檢舉破獲一案即秘密給予獎金廿萬元。某單位懸賞檢舉的對象包括第四頻道發射台、錄影帶盜錄工廠、盜錄國片外銷機構，及違法錄影帶Ａ拷工廠等。專線電話設於台北市，自每天上午九時至深夜十一時，撥（○二）三三一七八五五叫林先生接聽，該單位隨後即派員與檢舉人秘密聯絡。

按照賞額規定，凡根據檢舉的確實資料，破獲一處第四頻道發射台、或錄影帶盜錄工廠、盜錄國片外銷機構、違法錄影帶Ａ拷工廠，即可獲獎金廿萬元，破獲兩處獎金四十萬，依此類推。凡提供檢舉，及因檢舉破案獲得獎金者，均絕對列為保守秘密的秘密證人，安全由某單位給予保護。某單位表示有徹底掃蕩蕭清的決心與信心。

爭取觀眾・首先要善待觀眾！

——從全省戲院關閉卅二家談起

據台灣省影劇公會六月六日表示因爲受電影不景氣影響，戲院在不堪營業清淡、長年虧累之下，已經關閉卅二家。而台灣省戲院原有四百八十家加四十個放映廳，共五百廿個放映場所，如今已關閉卅二家，其餘的也多數在搖搖欲墜下苦撐。另據台北市片商公會統計，以台北市放映國片的主要戲院爲例，中國戲院今年一至四月間的售票總數爲二十三萬五千張，比去年同期少了十萬五千餘張，即售票率降低了百分之三十一。今日戲院今年一至四月間的售票總數爲十五萬張，比去年同期少了十萬六千餘張，即售票率降低了百分之四十一。萬國戲院今年一至四月間的售票總數爲二十一萬七千餘張，比去年同期減少十一萬二千餘張，售票率降低百分之卅四。大世界因爲映演邵氏公司的影片，情況較佳，但是售票率也比去年同期降低了百分之六。再看映演西片的戲院，樂聲戲院今年一至四月間的售票總數爲三十七萬五千餘張，比去年同期減少十七萬六千餘張，售票率降低百分之卅一。豪華戲院今年一至四月間的售票總數爲三十五萬二千餘張，比去年同期減少十三萬五千餘張，售票率降低百分之二十七。國賓戲院的票總數爲三十五萬二千餘張，比去年同期減少十三萬五千餘張，售票率降低百分之二十七。國賓戲院的

情況較好，但售票率也比去年同期降低了百分之十一。

由此觀之，戲院已亮起了紅燈，看它「起高樓、宴賓客，而今樓倒塌了」，怎不令人興起無限桑滄之感呢？然而「物必自腐而蟲生」，戲院的蕭條不也是其來有自嗎？試觀黃牛當道，打人、小姐服務態度不佳、老鼠咬人、空調系統及聲光設備不良等等事件屢出不窮，再再都造成戲院生意冷淡的因素。況且目前「消費者意識」抬頭、戲院老闆已無法抱殘所缺地保守傳統的經營方式，加上電視節目不斷地更新、錄影帶以原版搶先租售、第四頻道以價差物廉的地毯式襲擊，戲院已瀕臨垂死邊緣的地步，因此「服務觀眾」變成「爭取觀眾」的主要條件，君不見鐵路局在被台汽公司夾擊之下，一連串地改革服務態度嗎？原本高高在上，目前均已變成「乘客第一」，於是對於戲院如何「爭取觀眾」，筆者不煩詞費地陳述於后。

一、信譽問題

一家戲院有一家戲院的信譽，而這個信譽是它們經過近十年或數十年來累積而成的，它常常是吸引觀眾與否的關鍵，因此每家應該珍惜羽毛，不應把它毀於一旦。譬如有些戲院近視短利或收入紅包，因此接受片商以舊片改名欺世者，而後不容於觀眾，就筆者記憶所及有「高度機密」「火爆雙雄」等影片。而南部某些戲院因照台北總收入簽點數者，常因價錢偏高、戲院為顧及上演場數之增加，而任意刪剪。

影片，譬如台南、高雄的一流戲院每天都上演八場（台北是六場），而觀眾看的都是經新聞局修剪後再遭戲院機師修剪的影片，因此從漆黑的戲院出來，常有不知所云，更難免怨聲載道了。故而主管單位應該嚴格要求戲院地櫥窗中標明影片的長度及一場電影的放映時間，如此一來戲院也可以確立它的信譽。

二、售票問題

為了便於管理和秩序的維持，「分場售票，對號入座」便成為大戲院的共通性售票原則。美國如此，香港如此，台灣亦如此。不過，「分場售票，對號入座」只是一個原則，如何把這個原則化作最適當的行動來配合實在是一門不小的學問。像台北市各大戲院現行的售票方法，就是在此原則下表現得最沒有學問的配合行動，因此才會導致弊病叢生，眾口交嘆。試想有些超級賣座片上映，觀眾要花上三、四個小時在售票口前苦戰才能看到一場電影，這種「累人的樂趣」又豈是觀眾所願的？萬一，辛苦排隊而買不到票而仍然想看該場電影，或不耐煩花大量時間去排隊買票的觀眾，就只好「被逼」買黃牛票，因而造成黃牛極端猖獗，導致嚴重的社會問題。為什麼觀眾在買不到第一場票之後不能立刻輪購第二場的票或其他場的票呢？•因此「預售票」甚至「電話訂票」成為「服務觀眾，消除黃牛」的最佳辦法。為什麼戲院要死板板地堅守「開演前一小時售票」之規定而不能改採「預售票方式」？

三、服務問題

經調查顯示，國內太多戲院的老闆只想賺錢，一向不注意場內的清潔，兩場之間，只留下極短暫的時間，換一批觀眾，再演一場，再留下一堆的垃圾。因此在台北首善之區的某戲院，竟有位如花似玉的小姐之玉趾被地上流浪的老鼠羣誤爲食物而遭啃蝕。這若在美國的話，該戲院可能會遭停業，做全面清理，並要求驅除齧齒類之專家或公司作調查、證明「沒問題」之後才允許再度開門營業。除此而外，服務小姐的晚娘面孔、座位號碼不清楚、觀眾必需在黑暗中摸索了老半天才能坐好，這在在都是被指責的地方。然而深究其原因可說是服務小姐的待遇太差使然，而造成了流動性太大；由於流動性大而使得職前訓練不易，也因而導致服務態度的不良。溯本追源當從提高待遇做起，試想公家機構或銀行的女職員，他們爲何流動性甚少、工作效率相當高，當然在於她們待遇高而且有保障，戲院若能遵此辦法，則服務小姐自可安定，安定後再加以之訓練，則何患其態度之不佳乎？

四、安全問題

戲院的安全措施是相當重要的，因爲它是一個容納千人以上的場所，有關防火、防爆、防震之措施不可不優先考慮。現在諸多戲院的安全設施均廢棄不用，一旦有事眞不堪設想——千餘人要從兩、三個

太平門擠出，慌恐之餘，非死即傷！——盼望戲院大老闆在荷包裝滿時，也要考慮到小市民的生命安全。除此而外戲院的女廁要設有專人負責，筆者曾耳聞有婦女在放映中場（非終場）至廁所方便時，遭不良青少年猥褻，看電影事小，失節事大，此戲院老闆不可不注意者。

五、聲光問題

看電影除了獲取知識外，主要還是放鬆心情、娛樂一下，因此戲院要給人有種舒適的感覺、而聲光音響要是一流的。但目前諸多戲院空調系統不佳，若有觀眾抽煙時，那真是如墜五里霧中，活人逃命要緊，還管得了是「亂世佳人」或「魂斷藍橋」乎？加上戲院由歌廳或保齡球館改裝者，內部柱子密佈，座椅斜度不夠，碰到張英武在座，您老兄的目光只好從他的腋下透過，再閃過柱子，投射銀幕，一場電影下來，已不是「賓漢」了，而是鬥雞眼。或有的戲院名曰「樂樂」，筆者有一次為了去欣賞買桂琳貝茜的胴體（「深！深！深！」）沒想到看到精彩處，得意忘形之餘，從座椅躍起，「碰」的一聲，頭上撞到天花板，腫了一個大疱，那裏稱得上「樂樂」呢？

至於聲光音響這是戲院的招牌，就好似酒廊的醇酒美人一般，但目前的戲院卻是酒也不醇，人也不美了，以三流的放映機器，加上沙啞而帶破碎的音響，難怪許多觀眾寧蹲在家中看錄影帶，也不願去領受高八音的音響騷擾了。因此改裝新的放映機器和杜比音響是戲院當急之務，這也是吸引觀眾的最大本錢

，就好像某些為「藝術犧牲」的女星豐滿誘人的雙乳一般！機器、音響都屬於設備問題，還有人為問題，那便是放映機師的素質。少部份機師常將五本影片裝上機器，然後電源一開，就打牌去了。筆者記得數年前在北市某大戲院看「寃魂奪魄」，至中場變成無聲電影，甚至影像模糊，影片本該恐怖異常，但見院內觀衆噓聲四起，如此將近半個鐘頭方將機師找囘。另外有些機師常將影片片頭片尾省略，此實在不該，因為那是相當重要的，伍廸艾倫曾有因看不到片頭而再等下一場，至於結尾常有畫龍點睛之妙。

總之戲院當以服務觀衆為原則，戲院老闆也應有此觀念，而不能再憑以往的觀念，高高在上地指責觀衆要如何如何的遵守秩序、不亂丢紙屑果皮。試想想觀衆的擁擠、黃牛的挿隊，不也是戲院售票制度未為改善有以造成，而紙屑果皮原本就該清掃者，只能要求減少，而無法徹底根除。因此戲院彼此間要有此認識，再聯合公會發表改善措施，讓觀衆耳目一新，重建對戲院的信心，如此一來必有所裨益。

附錄

"上海社會檔案"開女性社會寫實影片之先河

女王蜂

「誰敢惹我」

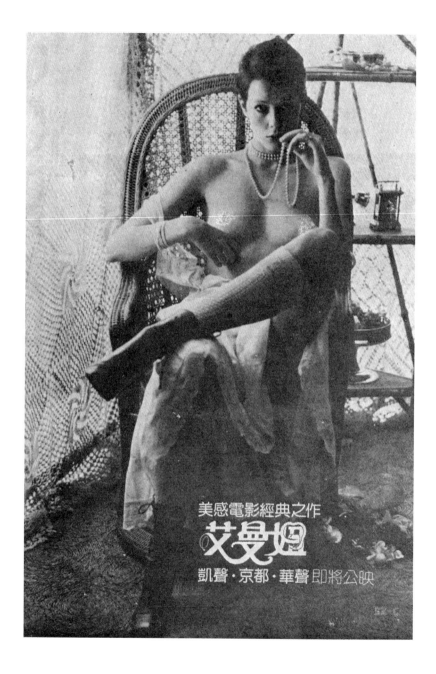

艾曼妞也有高貴的時候

艾曼妞中女同性戀場面之一

" 催眠 " 中用啥催眠

「迷離殺手」通不過的鏡頭

「午夜牛郎」中的「最佳拍檔」——強沃特和達斯汀霍夫曼

午夜牛郎二景

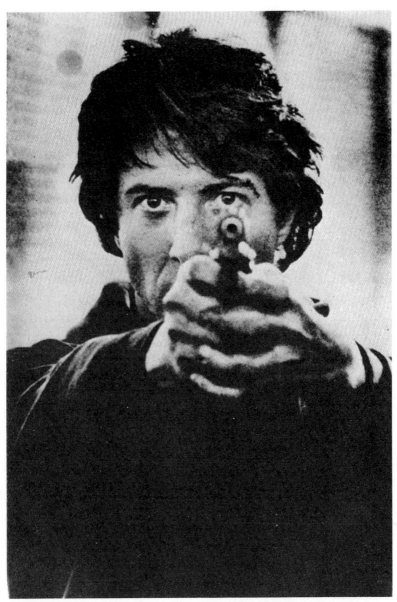

約翰史萊辛傑的「馬拉松人」

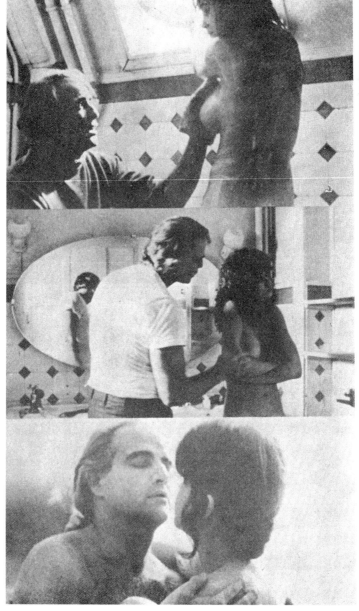

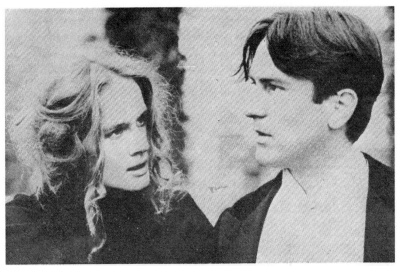

「一九○○」中桃蜜妮珊黛與勞勃狄尼洛

勞勃狄尼洛與傑勒杜巴迪的階級鬥爭

「一九〇〇」的革命

貝托路西曾引起舉世譁然的問題電影——「月亮」

邊緣人是「兩頭不到岸」的人

追求刺激是年青電影觀衆的時尚

費唐娜薇說：「我倆沒有明天！」

「雌雄大盜」使亞瑟潘贏得「暴力導演」的頭銜

亞瑟潘的另一代表作——「小巨人」

「日誤轟沙」繪聲繪起

「日落黃沙」的四匪徒

「鄧迪少校」——山姆畢京柏早期的作品

大丈夫」中達斯汀霍夫曼咆哮著說：「我不是弱者！」

「亡命」大統領「暗殺」は正当な暴力力？

玩青春玩出烈火的「烈火青春」

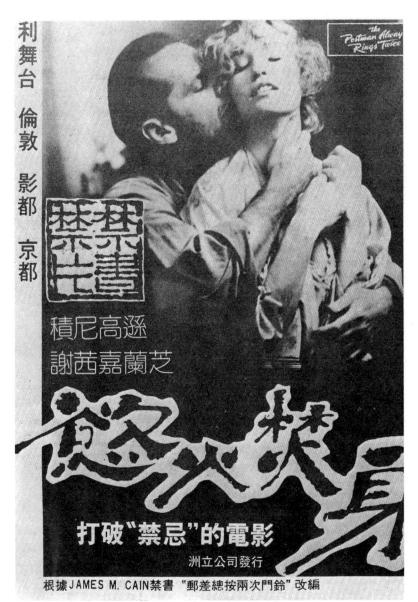

"慾火焚身"却沒有"焚身"

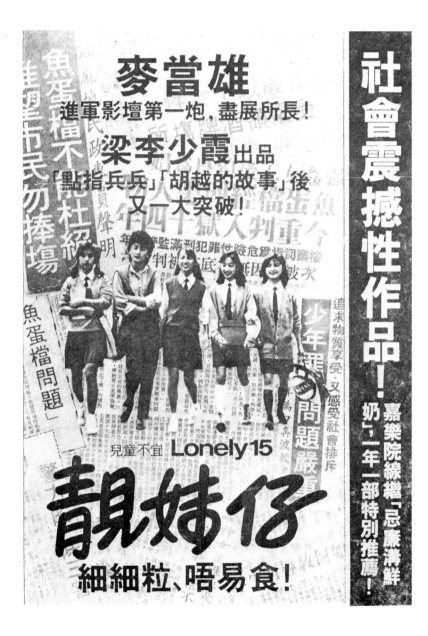

靚妹仔

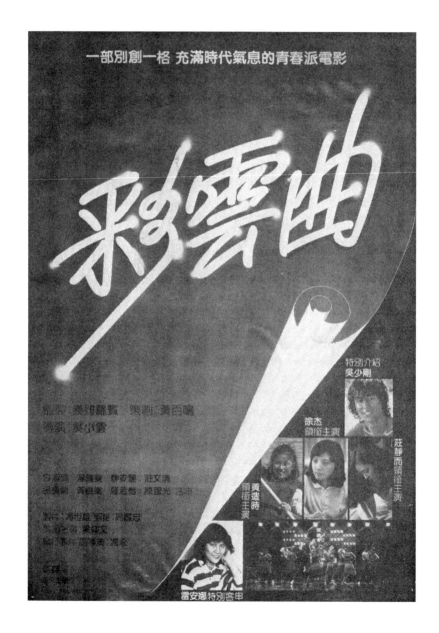

絢麗易散的彩雲

中國人出現在坎城影展「導演双週」的三位導演

「董夫人」的唐書璇

「俠女」的胡金銓

「胡越的故事」的許鞍華

許鞍華——香港新銳導演的翹楚

「瘋劫」

「撞到正」：過去的陰魂不散

"撞到正"

「胡越的故事」

抗美戰爭已成過去，拉壯丁的情形仍常發生

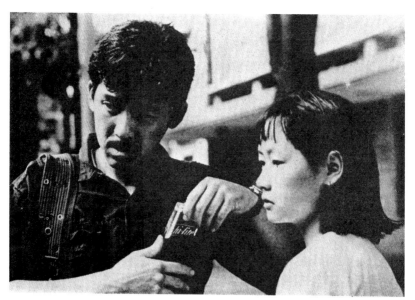

芥川以為可以用攝影機捕捉現實的真相

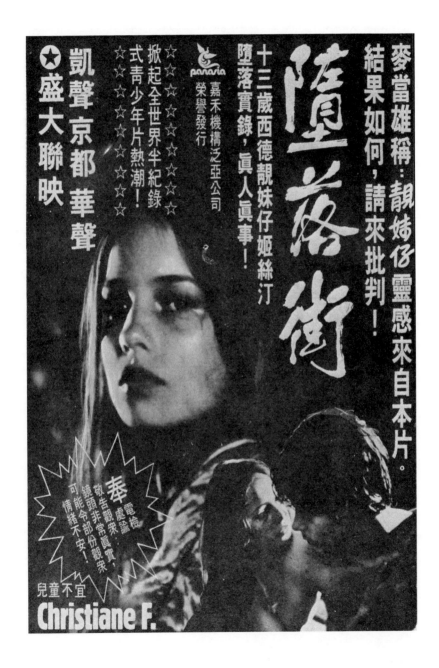

生者何自存——「墮落街」

咄咄逼人却又柔情萬種的
「○○七」新形象法國佳麗——卡洛玻桂

" 誘惑 "

風情萬種迷人眼

如此良宵，如此佳麗，君能不動心乎！

古典中的浪漫——「開天闢地」中的一鏡頭

無限春光在影帶——之一

無限春光在影帶——之二

「暴力」與「色情」是錄影帶的主流

日本色情錄影帶的充斥

新美學25　PH0107

新銳文創
INDEPENDENT & UNIQUE

電影問題・問題電影
——性・暴力・電檢

編　　著	蔡登山
責任編輯	蔡曉雯
圖文排版	楊家齊
封面設計	陳佩蓉

出版策劃	新銳文創
發 行 人	宋政坤
法律顧問	毛國樑　律師
製作發行	秀威資訊科技股份有限公司
	114 台北市內湖區瑞光路76巷65號1樓
	電話：+886-2-2796-3638　傳真：+886-2-2796-1377
	服務信箱：service@showwe.com.tw
	http://www.showwe.com.tw
郵政劃撥	19563868　戶名：秀威資訊科技股份有限公司
展售門市	國家書店【松江門市】
	104 台北市中山區松江路209號1樓
	電話：+886-2-2518-0207　傳真：+886-2-2518-0778
網路訂購	秀威網路書店：http://www.bodbooks.com.tw
	國家網路書店：http://www.govbooks.com.tw

出版日期	2013年7月　BOD一版
定　　價	330元

國家圖書館出版品預行編目

電影問題. 問題電影：性・暴力・電檢 / 蔡登山著. --
一版. -- 臺北市：新銳文創, 2013.07
　　面；　公分. -- (新美學；PH0107)
BOD版
ISBN　978-986-5915-85-8(平裝)

1. 影評

987.013　　　　　　　　　　　　102010256

讀者回函卡

感謝您購買本書，為提升服務品質，請填妥以下資料，將讀者回函卡直接寄回或傳真本公司，收到您的寶貴意見後，我們會收藏記錄及檢討，謝謝！如您需要了解本公司最新出版書目、購書優惠或企劃活動，歡迎您上網查詢或下載相關資料：http:// www.showwe.com.tw

您購買的書名：＿＿＿＿＿＿＿＿＿＿＿＿＿＿＿＿＿＿＿＿＿＿＿＿

出生日期：＿＿＿＿＿年＿＿＿＿＿月＿＿＿＿＿日

學歷：□高中 (含) 以下　　□大專　　□研究所 (含) 以上

職業：□製造業　□金融業　□資訊業　□軍警　□傳播業　□自由業
　　　□服務業　□公務員　□教職　　□學生　□家管　□其它＿＿＿

購書地點：□網路書店　□實體書店　□書展　□郵購　□贈閱　□其他

您從何得知本書的消息？

　□網路書店　□實體書店　□網路搜尋　□電子報　□書訊　□雜誌
　□傳播媒體　□親友推薦　□網站推薦　□部落格　□其他＿＿＿＿＿

您對本書的評價：(請填代號　1.非常滿意　2.滿意　3.尚可　4.再改進)

　封面設計＿＿＿　版面編排＿＿＿　內容＿＿＿　文／譯筆＿＿＿　價格＿＿＿

讀完書後您覺得：

　□很有收穫　□有收穫　□收穫不多　□沒收穫

對我們的建議：＿＿＿＿＿＿＿＿＿＿＿＿＿＿＿＿＿＿＿＿＿＿＿＿

＿＿＿＿＿＿＿＿＿＿＿＿＿＿＿＿＿＿＿＿＿＿＿＿＿＿＿＿＿＿＿＿

＿＿＿＿＿＿＿＿＿＿＿＿＿＿＿＿＿＿＿＿＿＿＿＿＿＿＿＿＿＿＿＿

＿＿＿＿＿＿＿＿＿＿＿＿＿＿＿＿＿＿＿＿＿＿＿＿＿＿＿＿＿＿＿＿

11466

台北市內湖區瑞光路 76 巷 65 號 1 樓

秀威資訊科技股份有限公司 　　收

BOD 數位出版事業部

...

（請沿線對折寄回，謝謝！）

姓　　名：＿＿＿＿＿＿＿＿＿　年齡：＿＿＿＿　性別：□女　□男

郵遞區號：□□□□□

地　　址：＿＿＿＿＿＿＿＿＿＿＿＿＿＿＿＿＿＿＿＿＿＿＿

聯絡電話：(日) ＿＿＿＿＿＿＿＿＿　(夜) ＿＿＿＿＿＿＿＿＿

E-mail：＿＿＿＿＿＿＿＿＿＿＿＿＿＿＿＿＿＿＿＿＿＿＿